KB015777

editorial

일러두기

-

이 책은 미술전문지 《월간미술》 이건수 편집장의 'Editorial'을 한 권의 책으로 묶은 것입니다.

1997년 4월부터 2011년 4월까지, 한국 현대미술의 최전선에서 미술 저널리스트로 살아온 저자의 육성은

시간을 초월하여 '지금 여기'의 미술을 온전히 바라보게 할 것입니다.

editorial

《월간미술》편집장 이건수 미술산문집

북노마드

"여기 하나의 상심傷心한 사람이 있다.

여기 하나의 굳세게 살아온 인생이 있다."

김광균 〈노신魯迅〉 중에서

editorial

2007. 4 ~ 2011. 4

12 자화상, 15년 / 작가의 글

1. 순수의 시대

22 느리게 보기, 느리게 걷기 / 2007년 4월

26 나목을 위하여 / 2007년 5월

30 순수의 시대 / 2007년 6월

34 날카로운 첫 키스의 추억 / 2007년 7월

38 진실 게임 / 2007년 8월

42 잘 싸우는 자 / 2007년 9월

46 복福 있는 미술관 / 2007년 10월

50 리얼리즘을 향하여 / 2007년 11월

54 의리 있는 미술 / 2007년 12월

2. 뿌리 깊은 나무

60 삼대三代 / 2008년 1월

64 연행록燕行錄 / 2008년 2월

68 재와 다이아몬드 / 2008년 3월

72 어느 편집장의 죽음 / 2008년 4월

76 동경 이야기 / 2008년 5월

80 고기를 위한 엘레지 / 2008년 6월

84 욕망의 궁전 / 2008년 7월

88 뿌리 깊은 나무 / 2008년 8월

92 혜화동 분수 / 2008년 9월

96 비엔날레, 잔치는 끝났다 / 2008년 10월

100 별을 쏘다 / 2008년 11월

104 백 년의 고독 / 2008년 12월

3. 나는 책이다

110 신화적 구두 / 2009년 1월

114 내가 정기적으로 구독한 것들 / 2009년 2월

118 열린사회의 적들 / 2009년 3월

122 지역이 곧 세계다 / 2009년 4월

126 미친 짓 / 2009년 5월

130 진영進永을 지나며 / 2009년 6월

134 이소룡 세대여, 안녕 / 2009년 7월

138 나는 책이다 / 2009년 8월

142 소녀의 전성시대 / 2009년 9월

146 참 잘했어요 / 2009년 10월

150 天·地·人의 미술 / 2009년 11월

154 연아의 공중삼회전 / 2009년 12월

4. 자족의 예술

160 국가대표 / 2010년 1월

164 아바타 타령 / 2010년 2월

168 흔들리는 대지 / 2010년 3월

172 Mind the Gap / 2010년 4월

176 아우슈비츠 이후 / 2010년 5월

180 기계적 예술가 / 2010년 6월

185 I Write the Songs / 2010년 7월

189 자족의 예술 / 2010년 8월

193 21세기 미술관 / 2010년 9월

197 비엔날레 무감無感 / 2010년 10월

201 생략할 수 없는 주름 / 2010년 11월

206 성조기와 오성기 / 2010년 12월

210 세기 초 징후 / 2011년 1월

214 예술과 오락 / 2011년 2월

218 Winter in New York / 2011년 3월

222 오디션 왕국 / 2011년 4월

postscript / 1997년 4월~2007년 3월

자화상, 15년

오늘도 아침은 못 먹었다. 그 대신 간장약 2알과 비타민제 2알은 꼭 챙긴다. 차창 밖의 개나리 떼, 속절없이 피어 사태 났다. 택시운전사가 틀어놓은 라디오에선 내가 그렇게 좋아했던 가스펠이 흘러나온다. 그 옛 노래 때문에 내 머리 속에 있는 바다가 흔들리며 내 눈 밖으로 살짝 일렁인다.

추억은 방울방울…. 대학시절 나는 가스펠 가수를 흉내 내고 다녔다. 공연도 웬만큼 했고, 녹음해서 팔아보기도 했으니 준準 가수는 되었던 셈이다. 내 젊은 날은 온통 그 순수한 노래에 바쳐졌었다. 그때 나는 성자聖者가 되길 꿈꾸었으나 지금 나는 탕자蕩子가 되어 있다. 그때는 저 세상이었는데, 지금은 이 세상을 지독히 그리워하고 있다.

그럼에도 불구하고 그때나 지금이나 나는 온전히 그 무언가에 도취되기를 갈망한다. 종교적 열락과 미적

황홀에 대한 끊임없는 열망, 대립적으로 보이지만 결국
하나인 것 같은 그 유토피아에서 불어오는 바람, 그것이
없으면 나는 지금을 버티기 힘들다. 신神의 도시를 떠나
세속도시 가운데에 뿌리박혀 있지만, 살면서 어느 순간
성스러움이 속됨과 섞여 지금 여기의 공간을 황금빛으로
물들일 때가 있다. 그 순간 나는 아득하고 행복해진다.
그것은 "그의 나라와 그 의義"가 여기에 임하는 순간이다.
진실로 아름답게….

　　속세의 거처가 된《월간미술》은 나의 첫 직장이고,
나의 순정이 들어 있는 공간이다. 지금도 가끔씩 처음
시작했던 그 마음을 끄집어내면서 나의 또 다른 순수의
시작을 되새김하곤 한다. '미술계의 야전사령관'인
편집장으로서 나는 우리 미술계의 현실을 너무나 많이
체험했고, 목격했다. 언젠가 그것에 대한 소회를 밝힐
기회가 있으면 좋겠지만, 지금 이 자리는 아닌 것 같다.
다만 잡지를 만들면서 느꼈던 나의 진솔한 세속화,
그 과정을 보여주고 싶었을 뿐이다. 그래서 이 책을 엮게
되었다.《월간미술》은 내가 신앙처럼 지키고픈
이 세속도시에서의 순결함, 나만의 가스펠이기 때문이다.

어려서부터 글쓰기와 인연이 깊었지만 관념적이고
감상적인 글쓰기를 벗어나, 구체적이고 실질적인 글쓰기의
우월함을 알게 된 것은 기자라는 직업에 입문하면서부터
라고 할 수 있다. 단어 하나하나가 갖고 있는 물질적인
존재감은 세월을 초월하는 빛을 가진다. 그것은 지치지
않는 생명력을 갖고 살아 있다. 고교시절 '시사연구반'에서
일간지의 사설을 스크랩하고, 각종《명사설선집》을
구하여 열심히 읽으면서 나의 견해와 해석을 덧붙여
발표하던 때가 생각난다. 지금 와 돌이켜 보면 저널리즘의
메커니즘을 익힐 수 있었고, 짧은 글 속에 묻혀 있는 논리의
광맥을 찾아내는 훈련을 할 수 있었던 소중한 인연의
시작이었다.

　　때론 만연하게 때론 간결하게 글을 쓰기도 하지만
기자로서 자신만의 운율을 갖고 글을 쓰기란 쉬운 일이
아니다. 기자의 글쓰기는 독자의 글 읽기를 의식하며
진행되는 행위이기 때문에 주관적인 자의식을 자유롭게
발현하기 힘이 든다. 그러나 작가와 기자 사이의 경계를
떠나서 좋은 글은 어떠해야 된다, 라는 본질적인 선입견은
내 속에 각인되어 있다.

나에게 있어서 가장 잘 쓴 글은 모두 쉬운 단어로 쓰여 있는
데, 읽고 나면 어려워서 생각을 많이 하게 만드는 글이다.
가장 못 쓴 글은 엄청 난해한 단어로 구성되어 있는데,
그 내용은 아무것도 없는 허무한 껍데기의 글이다.

쓰고 싶은 글이 있고 써야 할 글이 있다. 기자는
대부분 후자의 굴레에 매여 있다. 그래서 결국 월간지
편집장의 에디토리얼이라는 것은 격전의 최후에 써야 하는
유언 같은 글이 된다. 알다시피 에디토리얼은 주필主筆의
사설, 논설을 의미한다. 그것은 신문이나 잡지를 만드는
책임자의 시선이자 관점이 된다. 내가 하나의 매체에 대한
방향을 제시할 수 있는 자격을 얻게 된 지도 벌써 10년이란
세월을 훌쩍 넘겼지만, 에디토리얼이란 문패를 달고 독자와
적극적인 소통을 시작한 것은 만 4년 밖에 안 된다. 내가
수없이 많은 밤을 지새우면서 ─정확히《월간미술》1997년
4월호부터 2011년 4월호까지 총 169개월의 책을 만들면서
─남긴 이 많은 후기들은 짧지만 가장 힘들게 쓴 혈서
─실제로 나는《월간미술》에 쓴 모든 글의 초고를 빨간색
플러스 펜으로 썼다─ 같은 글들이다.

피곤에 피곤이 쌓인 새벽, 자판 두들길 힘조차

없고, 머릿속의 생각이 더는 굴러가지 않으려 할 때,
다시 말해 머리로 쓰지 못하고 몸으로 쓸 수밖에 없었던
글이 바로 에디토리얼이다. 그러므로 나의 에디토리얼은
최후에 쓰는 가장 비논리적이고 육체적인 글이라고 할 수
있다. 아이러니컬하게도 이 글들은 결국 내 것이 아니라고
포기하는 순간, 끝나고 완성되는 것이다. 때문에 마치
조각가나 화가의 '미완未完의 완성'처럼 늘 아쉬움이 남았다.

그뿐이랴. 여유없이 살아가는 잡지쟁이에게 필요한
것은 오히려 세상과의 단절이다. 특히나 마감과 가족사가
겹치게 되면 '프로'로 사는 것이 서러울 때도 많다. 일일이
열거할 수도 없지만, 장인께서 마감 때 갑자기 돌아가셔서
문상 온 동료가 갓 나온 《월간미술》을 전해주었을 때,
교통사고를 당해 회사 근처 병원 입원실에서 마감을
지휘해야 했을 때, 이마가 찢어진 큰 딸 곁을 지키지 못하고
밤새 길고 머나먼 글을 써야 했을 때, 나는 '글쓰는 남자'의
업보를 한탄했다.

심플한 아름다움, 우아한 리듬, 기품 있는 사고의
흔적. 그것이 내가 생각하는 '글의 이데아'라고 한다면,
생텍쥐페리는, 투르게네프는 아직도 저 멀리에 있다.

그러하기에 앞으로는 형식에 갇혀지지 않은, 오랫동안
남겨지고 새겨질 것이라는 데에 대한 의식으로부터
자유로운, 부드럽고 경쾌한 글로 전환하고 싶다. 다소
직설적이고 찰나적일지라도 가벼워지고 싶다. 그것이
진짜 나의 이상적인 글쓰기가 될 것이다.

　　　잡지의 모든 꼭지는 편집장의 O.K 사인과 함께
마무리 된다. 지금 나는 이 책에 담긴 내 자신의 글에게
O.K를 내려야 한다. 그것은 A4용지 1장 정도 분량의
짧은 단상들을 모은 것이지만 우리 미술계를 15년 동안
지켜봤던 한 남자의 짧지 않은 기록이자 사색이다(이
책은 2007년 4월부터 2011년 4월까지의 에디토리얼과
1997년 4월부터 2007년 3월까지의 후기postscript들을 각각
모은 것이다. 몇 줄밖에 안 되는 아주 짧은 글들은 후기에
들어간 이미지 컷의 캡션으로 쓰여졌던 것이다). 그래서
지금 내리는 O.K 사인은 어떤 역사의 종결을 의미하는
것이 아니라 한 편집장의 열정과 자존심에 대한 응원의
기호이자, 지난 내 오랜 싸움과 고민에 대한 위로의 표식이
된다.

이제 고마움을 표할 때가 되었다. 이 책을 기획한 윤동희 대표는 나와 같은 베이스캠프에서 미술의 영토를 넓히기 위해 싸웠던 옛 동지다. 윤 대표의 순수함에 감사드린다. 글을 담는 책의 옷을 아름답게 꾸며준 문장현 실장과의 첫 인연도 고맙고 기쁘게 생각한다. 또 무지하게 추웠던 뉴욕의 지난겨울을 나와 동행하면서 사진도 찍어준 두 아우에게도 고마운 마음을 전한다. 미술계에 유비 현덕玄德 같은 형으로 남아야 한다.

앤디 워홀이 죽자 그의 친구들은 관 위에 그가 만들었던 《인터뷰》 잡지 한 권과 에스티 로더의 '뷰티풀' 향수 한 병을 얹어 놓았다고 한다. "친구여, 나의 관 위엔 어떤 책을 얹어줄 것인가?"

당연하다.

나는 대한민국 《월간미술》 편집장이다.

2011년 꽃피는 4월

원정園丁 이끄수

1.
순수의 시대

나는 내 생각의 범위를 얼마간 넓혀줄 수 있는
그런 미술, 내 가슴 속 흐르는 피의 속도를
얼마간 리드미컬하게 조절해줄 수 있는
그런 미술과 만나고 싶다.
그래서 내가 더 높아지고 더 넓어지고
더 깊어지는 황홀경을 체험하고 싶다.

느리게 보기, 느리게 걷기

얼마 전 한밤중에 KBS의 김동건 아나운서가 진행하는
인터뷰 프로그램에서 한국예술종합학교의 황지우 총장이
나오는 모습을 보고 반갑게 텔레비전 앞으로 달려들었다.
벌써 14년을 맞이한 한예종의 최근 성과를 묻는 사회자의
질문에 황 총장은 음악원과 무용원의 유학도 가지 않은
젊은 예술가들이 해외의 각종 콩쿠르에서 1등상을 차지한
사실을 자랑스럽게 얘기했다. 그 얘기를 들으면서 나는
"왜 미술원에서는 세계 미술계의 정상을 차지하는 학생이
안 나오는 것일까?" 하는 의문을 갖게 되었다. 물론
세계미술계에서는 음악이나 무용처럼, 혹은 더 나아가
영화처럼 순위를 정하는 노골적인 경쟁이 거의 없는 것이
사실이다. 그렇지만 동시대의 문화적 역량이 강제적이든
묵과적이든 자연스럽게 수치화되고 있는 이 현실 속에서
유독 미술 파트만 조용하게 느껴지는 것은 우리의 길이

타 장르의 예술과는 다른 차원의 '도道 닦기'임을
강조해준다. 우리가 미술의 길에 섰을 때 부딪치게 되는
이 적막한 공기는 여러 가지 이유에서 기인한 것이겠지만,
'중심과 주변'의 폭력적 구조에서 수동적인 문화
수신자로서의 입장을 오랫동안 유지해온 역사적 배경,
자신의 정체성과 뿌리를 잃어버리고 새로운 것만 좇아왔던
사대주의의 망령이 아직도 우리를 감돌고 있기 때문일
것이다.

　　　그러나 다른 차원의 길을 걷는 미술이기에 다른
차원의 공기를 마실 수도 있는 것이다. 나는 모든 예술의
과정 중에서 미술의 길이 가장 미묘하고도 느린 속도로
진행된다고 감히 말하고 싶다. 인간이 지닌 오감五感 중에서
우리의 인식작용에 가장 지대한 영향을 미치는 감각이
시각이다. '백문이불여일견'이다. 길고 긴 역사를 지내면서
'보는 방식'이 '생각하는 방식'을 바꾸어왔다. 우리는 눈으로
듣고, 냄새 맡고, 맛보고, 만진다. 인간의 시지각적 인식
속에는 모든 감각의 정보가 입력되어 있다. 인간의 정신적
진보는 시각적 진화에 얽혀 있다. 지금 이 정도의 '눈'을
얻기까지 우리는 너무나 오랜 길을 걸어왔다.

선천적으로 좋은 눈을 갖고 태어난 사람도 있으나
어느 수준의 좋은 눈을 얻기란 참으로 힘겨운 업보이다.
악기를 다루는 사람이나 자신의 몸을 만드는 사람은
혹독한 훈련을 통해 어느 정도의 수준을 향상시킬 수
있다. 그러나 좋은 눈은 엄청난 훈련이나 노력으로도 쉽게
오지 않는다. 그만큼 시각문화의 폭은 광대하고 심오하다.
그리고 그 공간은 오랜 세월의 과정 속에서 형성된 것이다.
때문에 미술인들은 허망하고 의미 있다. 그 광활한 공간을
주유하는 방랑자의 여유로움이여….

　　30대 후반에 회고전을 여는 광속의 시대에서
우리는 조금 더 느긋해질 필요가 있다. 나는 더욱더 느린
눈으로 빠른 세상을 바라보리라 마음먹는다. 지난 봄꽃
져버린 그 자리에서 또 한 번 봄꽃이 피어난다. 그러나
그 꽃은 지난날의 그 꽃이 아니다. 그 꽃을 바라보는
내가 지난날의 내가 아니듯…. 올 4월은 나에게 새로운
의미로 다가온다. 1997년 4월호. 내가 처음으로 만든
《월간미술》이다. 딱 10년이 되었다. 그리 짧지 않은 길을
걸었다. 그동안 나는 너무 부패했다. 너무 시들었다. 그
오래된 몸을 묻어버리고 싶어진다. 그래서인지 이번 호에는

많은 몸부림이 있었다. 크게 볼 때 꽃이 피던 그 자리에
똑같은 꽃이 피어 있는 것처럼 보일지도 모른다. 하지만
자세히 보면 조금씩 조금씩 변하고 있음이 보일 것이다.
나에게도 새로운 10년이 시작되었듯《월간미술》도 새로운
출발을 시작했다. 새로운 차원의 시각문화를 꽃피우기
위해, 좋은 눈을 꿈꾸는 착한 벗들을 위해 의미 있는
발걸음을 가만히 내딛는다.

나목을 위하여

최근 미술계의 최대 관심사는 모두 돈과 연관된 얘기와
사건들이다. 세간의 관심과 호응이 끊이지 않는 메이저급
경매시장의 열기는 식을 줄 모르고, 각종 아트펀드는
새로운 구매자를 유혹하며 작품을 더는 예술적 가치의
대상으로 보지 말고 상품적 가치의 투기 대상으로 주목할
것을 강조하고 있다. 거의 10년 전, 어쩌면 20년 전의
호황이 재현되는 듯 보인다. 이로 인해 바빠진 것은 화랑의
발이요, 그보다 더 빨라진 것은 그 발을 따라가는 작가들의
눈이다.

　　이제 미술사적 가치 판단보다도 판매가의 순위가
미술판의 새로운 질서를 형성하고 있다. 무명의 젊은
작가가 하루아침에 영향력 있는 인사로 등극하고, 대다수의
중견들은 이런 갑작스런 현실에 적응 못하며 웅크리고
있다. 잘 팔리는 작가가 실세가 되는 자본주의의 논리가

만연하다. 미술이 자본 놀음의 필드가 되는 것은 좋은 일일
수도 있다. 그러나 저변 확대가 미흡한 미술문화 환경,
허약한 제도와 구조, 얇은 작가층 등을 염두에 둘 때 그것은
일시적인 거품이 아닐까 우려의 눈초리도 생겨나게 된다.

　　　기본을 세우는 것이 중요하다. 그런데 아직도
기본이 안 되었다면 그것은 문제다. 다른 예를 들 것도
없이 이 땅에서 한 미술전문지를 사서 보는 인구가 2만
명도 안 된다면, 그리고 잡지에 담겨져 있는 온갖 정보나
이야기들이 별 의미 없는 글 조각으로 치부된다면,
그 얼마나 허무한 일이 될 것인가. 세상엔 하고 싶어 하는
일도 있지만 하기 싫어도 해야 되는 일이 있다. 목전의 이익
때문에 가장 밑바닥에 숨겨진 본질이 흔들릴 때가 있다.
목적보다 수단이 중시되는 사회, 사랑의 대상을 목적으로
보지 않고 자신의 쾌락을 위한 수단으로 삼는 키치적
사랑을 우리는 인정해서는 안 될 것이다. 이것이 말言하고
논論하는 자가 미술계를 위해서 해야 할, 중지할 수 없는
보시布施인 것이다.

　　　20세기 영화의 구도자 안드레이 타르코프스키는
"예술의 목적은 궁극적으로 선善을 향해 눈을 돌리게

만드는 것"이라고 말했다. 그렇다면 우리 시대의 선은
어떤 것이며, 그 선은 어떤 능력을 지니고 있는 것이며,
그 선에 눈을 돌렸을 때 우리가 얻게 되는 것은 무엇이란
말인가. 무감동과 단절의 메시지를 강하게 담고 있는
현대미술을 향해 던지는 이런 질문은 하나의 의미 없는
넋두리에 지나지 않을 지도 모른다.

　　그러나 선하지 않은, 선이 없는 듯 보이는
이 세상 속에서도, 아무런 기도의 응답이 오지 않는
이 현실 속에서도 절망하지 않고 우리는 선이 거할 수 있는
기본적인 토대를 각자 준비해야 한다. 작가는 더욱더
본질 속으로 잠입해야 할 것이며, 화랑은 본래의 책임과
소명을 상기하며 갱생해야 할 것이다. 학교는 학원과
다름을 망각해서는 안 될 것이다. 소비자들은 진짜를
가려낼 수 있는 안목을 소유해야 할 것이다.

　　미술계에 돈이 몰리고 있다고 한다. 그들이 돈을
들고 찾아왔을 때 소문난 잔치에 먹을 것이 없다는
낌새가 돌기라도 한다면, 바꿔 말해 그들을 충족시킬
작가군이 미천하다면, 그 돈은 한동안 아주 긴 세월
동안 우리를 떠나게 될 것이다. 다시 앤티크로,

다시 근대작가들에게로… 그들은 고개를 돌리고,
우리의 컨템퍼러리는 궁핍한 시대의 작가들을 또다시
양산하게 될 지도 모른다. 타르코프스키의 유작 〈희생〉의
소년처럼 죽어버린 듯한 나무를 위해 물동이를 준비하자.
그 나무가 고목枯木이 아닌 나목裸木이었음을 증거하기
위해서….

순수의 시대

아놀드 하우저는 『문학과 예술의 사회사』를 통해 인상주의 미술의 시작을 왕과 귀족세력의 몰락과 그로 인한 신흥 부르주아의 등장에서 목격하고 있다. 이전의 중요한 예술 소비자가 몰락하고 새로운 물주가 등장하자, 예술의 모든 분위기들은 새로운 소비자의 취향에 맞게 급속도로 변모해 간다. 문학에서는 대중적인 신문 연재소설이 등장하여 알렉산더 뒤마 같은 베스트셀러 작가가 탄생되기도 한다. 음악에서는 오늘의 팝송에 해당할 만한 샹송 같은 것들이 유행하고, 미술엔 누드화 같은 '빨간' 그림이 보편화되기 시작한다. 교양머리 없는 부르주아의 속악俗惡한 취미들…. 그들의 취미를 따라가는 예술의 변모 과정 속에서 구체제 미술에 대한 반항아들이 벌인 '그들만의 리그'가 최초의 인상주의전이었다.

인상주의 이후 서구의 미술 소비시장은 이런

부르주아의 속성과 자본주의 생산구조의 토대 위에서
공고해진 것이다. 정치, 경제, 사회의 환경적 변화가 새로운
예술의 장場을 형성하는 것은 어느 정도, 아니 상당한 정도
사실이다. 지금으로부터 1백여 년 전 미술시장의 구조와
요소가 변모됨으로써 현대미술의 새로운 역사가 전개되었던
것을 상기해본다면 지금 우리 미술 커뮤니케이션의
주요 인자가 누구인지 인식하는 것은 중요한 일이 될
것이다. 그렇다면 우리 시대 미술의 중요한 소비자는 과연
누구라고 말할 수 있을까. 아마도 대중이 아닐까 한다.
부유한 '현대판 귀족들'과 유명인들의 소비량이 거의
대부분이기는 하나 다양한 매스미디어의 등장으로 인해
미술은 일반 대중들에게도 광범위하게 열려 있다. 대중이
직접적인 미술 구매자가 아니라 해도 대다수 대중의
잠재구매력과 팬덤fandom을 무시할 수는 없다. 이런 현실
속에서 순수예술과 대중예술의 원인과 결과는 교차되었다가
흩어진다. 이제 뒤마의 『춘희』는 욘사마의 〈겨울연가〉로,
셰익스피어의 소네트는 죄민수의 '무이자 송'으로, 샹송과
오페라는 힙합과 뮤지컬로, 밀레의 누드화는 휴 헤프너의
《플레이보이》로 자리바꿈한 것처럼 보인다.

며칠 전 휴일 오후, 동네의 한 보쌈집에 밥을 먹으러 갔다가
시 애호가들의 모임인지, 시인들의 등산 모임인지 많은
분들의 회식과 마주치게 되었다. 이때 사회자가 늦게
도착해서 인사를 못했다는 어느 시인을 소개하자
그 여류시인은 자신의 시를 비장하게 낭송해갔다.
대중식당의 한가운데서 울려 퍼지는 시인의 노래를
들으면서, 나는 차 막히는 대로 가운데에서 마치 뻥튀기를
팔 듯 자신의 시를 팔던 남자가 나오는 한 스페인 영화를
떠올렸다. 우리의 순수는 과연 누구를 위한 순수일까.
언제까지 유효한 순수일까. 그리고 과연 이 시대를
'순수의 시대'라고 이름 지을 수 있을 것인가.

지금 우리가 목도하듯 미술의 조건은 커다란
소용돌이 속에서 변모하고 있다. 그렇게 급변하던
1백여 년 전의 서구미술의 현장을 떠올린다면 너무 지나친
과장이 될 수도 있겠다. 새로운 미술 소비자들이 등장하고
새로운 소통의 환경들이 조성되는 이 가운데에서 우리는
미술의 순수를 지키면서 어떻게 그 변화의 파도를 뛰어
넘을 것인지 고민해야 한다. 주변의 시끄럽고 어지러운
조건들에 휩싸이지 말고 미술이 이 사회에 어떤 의미와

가치로 남을 것인지 궁리해야 한다. 모두들 미술시장에
호기가 왔다고 하지만 아직까지 우리 잡지출판계엔
차가운 바람만 인다. 악조건 속에서 악전고투하는 이들이
있다. 그들은 미술의 꽃은 아니지만 그 꽃밭을 지키는
사람들이다. 가드너gardener가 포기하지 않는 이유는 단
하나, 많은 사람들이 그가 가꾼 꽃밭에서 행복해지기를
기대하기 때문이다. 독자들이여, 부디 행복하소서,
순수하소서. 원정합장園丁合掌….

날카로운 첫 키스의 추억

아마도 이번 여름처럼 세계 미술인의 유목민 생활이
지속된 적은 드물었던 것 같다. 베니스비엔날레, 카셀
도쿠멘타, 뮌스터 조각 프로젝트 등 메이저급 미술축제는
차치하고라도 독일 칼스루헤의 ZKM에서 열리는 〈뉴
아시안 웨이브전〉, 스위스 바젤의 〈볼타 쇼〉 등 한국미술이
대거 소개되는 국제전이 유럽 전역에서 열리고 있다.
때문에 《월간미술》 편집부 역시 해외를 누비고 다니느라
한남동 사무실은 6월 한 달 동안 거의 공방空房이길
일쑤였다.

　　　미술전문지의 편집장으로서 이들 행사의 오프닝에
참석하고 현대미술의 동향을 직접 눈으로 확인하는 것이
올바른 도리이거늘, 나는 모든 기회를 기자들에게 돌려주고
장마가 든 것 같기도 하고 아닌 것 같기도 한 서울의 하늘
아래를 배회하고 다녔다. 내심으로는 모두가 떠난다고

분주한데 나 한 사람 정도는 그런 분주함에 동참하지
말고 한발 뒤떨어져 따라가고 싶은 마음이 있었던 것이다.
미술에 대한 '방법적 회의'가 필요하다는 명분을 내세우고
싶었지만 사실 그만큼 직업상 다가오는 '미술의 피로감'에
내가 이미 지쳐 있는 것인지도 모른다는 생각을 하게
되었다.

　　많은 사람들이 여행을 통해서 생생한 현장을
접하고 인식의 전환을 공고히 하는 경우를 우리는 종종
목격한다. 그리고 체험한다. 여행, 그것은 일말의 일탈이
주는 비현실적, 초현실적 삶과의 만남이다. 새로운 세계를
통한 인식적 지평의 확장이 이루어지는 만남, 그런데
그런 만남이 습관적으로 발생하면 그것은 더는 새로울
수도 흥미로울 수도 없다. 떨림 없는 키스처럼 상투적인
노동일뿐이다. 동양의 옛 성현이 "군자는 집 밖에 안 나가도
바깥에 돌아다니는 사람들보다 세상의 이치를 더 잘 알고
있고, 창밖의 별빛만 보고도 우주 운행의 원리와 질서를
깨우친다"고 말한 것은 이런 의미에서 유익하다 하겠다.

　　그래서 베니스를 못 가보았다고 해서 카셀을 지나쳐
버렸다고 해서 주눅이 들거나 서운해 할 필요는 없다.

그보다는 세계미술의 흐름과 그 계통을 먼저 머릿속에 그려보려고 하는 것이 중요할 지도 모른다. 몇 가지 사례에 눈이 머는 것이 아니라 전체의 윤곽을 잡아가면서 미술의 현실을 파악하는 것이 필요하다. 수없이 펼쳐지는 미술전과 싱겁게 떠도는 미술의 담론들 속에서 무언가 의미를 부여하게 하고 가치를 발견하게 만드는 새로운 만남이 존재하지 않는다면 그것은 미술의 허상만 붙잡고 있는 것에 불과하다.

　　미술의 대상은 경험으로만 또는 관념으로만 이해될 수 있는 것이 아니다. 미술에 올바로 접근하기 위해선 어느 정도의 준비 과정도 필요하다. 정보나 지식의 일정한 습득, 몸과 마음의 균형 있는 자제력, 접근하는 방법론이나 시점의 선택 등이 선행되어야 한다. 그렇게 보면 미술 감상도 일종의 수양修養이고 진리의 길에 다다르려는 수도의 과정이다. 그런데 이런 수도의 길을 걷는 수도자들에게 요즘의 미술환경은 너무나도 요란스럽다. 정신적 고양은 염두에도 없이 미술의 영토는 마치 행락지와 유흥가의 불빛처럼 시끌벅적한 것이 되어버렸다. 쉼이 없고 여운 없는 미술들이 우리들의 눈을 충혈시키고 현혹한다.

그래서 우리의 미술 행자行者들은 이래저래 바쁘고
피곤하다.

　　"날카로운 첫 키스의 추억은 나의 운명의 지침을
돌려놓고…"라는 만해 한용운의 시구처럼 나는 내 운명을
바꿀 수는 없더라도 내 생각의 범위를 얼마간 넓혀줄 수
있는 그런 미술, 내 가슴 속 흐르는 피의 속도를 얼마간
리드미컬하게 조절해줄 수 있는 그런 미술과 만나고
싶다. 그래서 내가 더 높아지고 더 넓어지고 더 깊어지는
황홀경을 체험하고 싶다. 그것은 득도의 법열法悅일 것이고
진실과의 포옹일 것이다. 그리고 그 순간, 진실의 극점에
도달해야만 나타나는 순수한 체액, 눈물이 뒤따라
올 것이다.

진실 게임

광주비엔날레 예술감독으로 선임되었던 동국대 신정아
교수의 학위 위조 사건으로 온 나라가 시끄러웠다.
매 시간마다 방송되는 TV 뉴스에서는 물론,
인터넷상에서도 그녀의 동태가 실황보도 되다시피 했고,
인터넷 실시간 검색어 순위 1위를 차지하는 등 그야말로
오랜만에 최대의 뉴스메이커가 미술계에서 탄생했다.
　　문제는 그녀의 활동영역이 한 군데에 머무는 것이
아니라 국제적 전시, 대학교, 미술관 등 광범위한 사회적
파장의 대기권 아래 퍼져 있다는 데 있다. 사건 이후 많은
공인公人들이 양심선언에 나서고 있는 등 사회 전반에
진실 게임이 속속 펼쳐지고 있다. 또한 이번 사건을 통해서
우리 사회 속에 깊이 뿌리박힌 학력 중시 풍조의 허상이
더욱 선명해진 것 같아 씁쓸함을 더한다. 그녀 또한 이런
욕망의 사회구조 속에서 희생된 것은 아닌가 하는 생각까지

든다. 그녀를 두둔하려는 것이 아니라 이런 사건을 대하는
우리들의 자세가 제대로인가 하는 질문을 던져본다. 그토록
지대한 관심과 흥분 속에 다루어졌던 사건의 진실과 전말이
과연 정확히 무엇인가 하는 것은 아직도 불확실한 결말로
남아 있기 때문이다.

　　　아직까지 법적인 판결이 내려지지 않은 사람의 실명이
온 미디어에 떠돌고 있는 순간 속에서 정작 주인공은
이 땅에 없었다. 예술감독으로 선임한 주최 측의 이사진은
전부 퇴임해버리면서 아무 말도 하지 않고 있고, 그녀를
교수로 임명한 학교 측도 앞뒤 말이 다르다. 남세스런
일일지 모르겠지만 미국 예일대에 언급이 되었던
교수들이나 행정 담당자들의 직접적인 육성도 듣고 싶다.
그리고 무엇보다도 가장 중요한 당사자의 변명이든
증언이든 확실하고 분명한 언술이 있어야 하겠다.
그런 모든 상황이 있은 후 진실의 순간을 맞이해야 한다.
사건에 접근하는 언론의 시각들도 구조적이고 총체적인
문제 제기보다는 신변잡기적이고 추측성의 보도에 머물러
있는 것도 한계이다. 몸통엔 접근하지 못한 채 주변만
더듬고 있는 것은 아닌가.

그동안 많은 방송사와 신문사에서 '인간 신정아'에 대한
질문 전화를 나에게 걸어왔다. 그런데 그 내용이란 이미
언론에 언급된 내용들에 지나지 않았고 그것에 대해 순전히
고발을 유도하는 것들이어서 좀 유감이었다. 그 고발을
통해서 이 사회에 유익을 끼치는 것이라면 모를까 개인의
비리와 사적인 신상을 들추어내는 데만 머무른다면
그 고발은 큰 의미가 없다는 생각도 들었다. 그녀가 진정
잘못을 저지르고 거짓을 범했다면 그것은 법정에서 가려질
일이다. 그리고 그렇게 되어야 한다.

아마도 나는 신정아 씨가 그것이 거짓으로 얘기되고 있지만
자신의 처지와 생각을 털어 놓았던 대한민국에서 몇 안
되는 사람일 것이다. 우리가 자주 만난 것도 아니고, 깊고
긴 대화를 나눠보지는 못했지만 일 년에 한두 번 정도
지속적인 만남의 끈은 갖고 있었다. 어찌 되었든 나는
그녀가 내게 보여준 개인적인 마음가짐이나 인간의
예절에 대해서는 부정할 근거가 없다. 그러나 얼마 후면
그녀의 진실이 확정지어지는 날이 올 것이고 그때가
되면 내 가슴 속엔 개인적인 측은함과 사회적인 냉소가
동시에 일어날지도 모르겠다. 다만 만약에 그녀의 말이

'진짜로' 거짓이었다면 나는 그녀에게서 모든 것을
솔직하게 들을 수 있는 몇 안 되는 사람이고 싶다.
왜냐하면 내가 진실의 드러남이라는 것이 얼마나 지독한
희망인지를 느끼고 있는 몇 안 되는 사람들 중의 하나이기
때문이다.

잘 싸우는 자

신정아 사건의 열기는 식을 줄 모른다. 연이은 문화예술계 유명인사들의 학력 위조 사실이 밝혀짐으로써 사회지도층에 대한 불신이 강하게 일어나고 있다. 학계, 종교계를 거쳐 이제 어느 분야까지 진실 게임이 펼쳐질지 귀추가 주목된다. 이참에 모든 것들이 까발려졌으면 좋겠다. 그러나 이 게임이 정말 모든 것의 진실을 완전히 밝히는 아름다운 승부를 우리에게 던져줄 수 있을지에 대해선 나 자신 회의가 앞선다. 모든 것이 확연히 드러나기엔 앞으로도 적지 않은 시간과 수고가 필요할 것이다. 그러나 그 길은 의미 있는 길이요, 바르게 살려는 인간의 덕목을 세우는 가치 있는 길이 될 것이다. 그래서 그런 뜻 깊은 길의 신호탄이 되어버린(?) 그들에게 명예졸업장이라도 주어야 되지 않겠느냐는 한 가수의 자조 섞인 발언을 갖고 잠시 소란이 일기도 했었다.

메이저 방송국의 유명한 시사 고발 프로그램에선 계속해서
미술계의 비리를 들춰내면서 흥분하고 있다. 덕분에 간만의
호황으로 3천 억의 돈이 몰린다는 '쩐의 전쟁' 미술시장은
약간 긴장하고 있고, 대중들에게 미술계는 너무나
호락호락하고 형편없는 코미디 극장으로 전락해버린 듯
보인다. 이 모든 것이 사소하고 미약하지만 용납할 수 없는
진실의 싸움들을 회피하고 묵과해버린 우리들의 책임이다.

　　　옆 동네 영화나라에선 비평가와 관객의 목소리가
고조된다. 이 시대 비평가의 우울한 위상이 검산되는
순간이다. 그래서 비평가는 자기 스스로 새로운
무용자론無用者論을 써야 할 지경에 이르렀다. 남의 일 같지
않다. 우리 미술계는 상대적으로 관객의 반응이 그렇게
넓고 뜨겁고 적극적으로 나타나지 않는다. 굉장히 냉소적인
거리다. 비평가가 쓴 글은 이미 작가들에겐 무관심과
무시의 대상일 뿐이다. 그래서 작가들은 오히려 자기
세계에 더욱 갇혀져 가고 비평가는 메아리 없는 외침 속에
외로워진다. 나는 작가들에겐 될 수 있으면 비평가들의
글을 많이 읽어주었으면 좋겠다는 조언을, 비평가들에겐
작가나 독자를 울릴 만한 감동적인 평문을 몇 개라도

남겨주었으면 좋겠다는 부탁을 드리고 싶다. 그것이 어떠한 싸움으로 번지든 간에 상대에 대한 존중과 배려 속에 펼쳐지는 발전적인 싸움이 많아져야 된다고 생각한다. 우리의 무관심이 미술의 꽃을 말려왔었다. 냉랭한 마음의 기온이 미술의 정원을 얼어붙게 만든 것은 아닐까.

그러고 보면 우리나라 사람들 참 많이 싸우는 것 같다. 힘내자는 응원과 격려의 소리도 "화이팅!", 싸우자는 단어다. 그러나 그 결말이 허무해지는 경우가 많은 것도 사실이다. 그런데 그렇게 잘 싸우는데, 이상하게도 싸우다 보면 싸움의 당사자들은 결국 없어지고 싸움을 말리는 사람들끼리 싸우고 있는 경우가 많다. 장기판에서도 꼭 싸움은 훈수 두는 사람과 벌어지는 법…. "잘 싸우는 자는 노하지 않으며, 잘 이기는 자는 잘 싸우지 않는다"라고 노자老子가 말했다. 나는 우리 미술계 사람들이 잘 싸우지 않는 '잘 싸우는 자'가 되었으면 좋겠다. 잘 싸우지 않고 '잘 이기는 자'가 되었으면 좋겠다.

우리는 그동안 너무 못 싸워왔다. 말리는 사람에게 분풀이하고 훈수 두는 사람에게 시비나 걸었지 정말 진정한 싸움 한번 해본 적이 있는가 말이다. 숨 막히는 논쟁

하나 보기 힘든 미술사학계, 너무 안일해진 논객과 너무
궁핍한 논객, 너무 오래된 집에 사는 사람과 집 구하기엔
역부족인 사람으로 양분된 평단에선 재미있게 구경할 싸움
하나 없다. 사실 구경꾼들이 원하는 것은 승패의 결과가
아니라 그 과정이다. 관객이 원하는 것은 사각의 링 위에서
지루하게 싸우다 이기는 파이터가 아니라, 지더라도 더
나아가 죽더라도 최선을 다해 처절하게 아름다운 싸움을
하는 그런 파이터의 투혼이다.

복福 있는 미술관

지난달 마감을 마치고 황급히 일본의 나오시마直島에
다녀왔다. 어느 여행사의 초청으로 이루어진
도일渡日이었지만 기자의 짠물이 젖은 내 몸은 그리
가볍지만은 않았다. 나의 해외여행은 취재를 위한 것이
대부분이고, 때문에 장거리로 넘어가는 여행일수록
그 부담감은 더 커지게 마련이다. 기자들끼리 흔히 말하듯
"먹은 것을 뱉어내야"하는 수순을 생각하면 입맛 떨어진다.
그래도 새로운 공간과 세계 속에 내 몸을 굴리는 것은
초록빛 잔디밭 위를 맨몸으로 뒹굴듯 간지럽고 자극적인
체험이다. 내 몸 구석구석에 희미하게 남아 있는 풀 향기를
맡으면서 잠시 즐거웠던 일탈의 그때를 추억하는 일 또한
여행이 주는 안락한 마취 같은 것이다.

　　　나오시마는 나에게 새로운 여행지는 아니었다.
2001년 가을 제1회 요코하마 트리엔날레를 취재할 때

들려본 적이 있었다. 그때 받은 신선한 충격은 나에게
차세대 미술관이란 어떻게 되어야 하겠구나 하는 중대한
사고의 전환을 불러일으켰었다. 아직도 우리나라에선
미술관이 '미美의 신전'으로서 높은 문턱과 위압적인
풍모를 지닌 접근하기 어려운 대상으로 남아 있다.
그래서 항상 문제가 되는 것은 어떻게 대중적인 미술관을
건립하고 성공시키느냐는 화두이다. 아직도 21세기의
이 땅엔 완벽하게 포퓰러한 미술관이 한 개도 없다는
것이 나의 생각이다. 물론 미술관에서 생산하는 전시의
질이 떨어져서는 안 되겠지만 대중적인 것은 저급이요,
엘리트적인 것은 고급하다는 우리의 선입견이 더 큰
문제이다. 예술에 있어서 저급이 어디 있고 고급이 어디
있겠는가. 있다면 고질예술이 있고 저질예술이 있는
것이지. 그래서 고질의 미술을 많은 사람들이 누릴 수 있는
대중목욕탕 같은 대중미술관을 꿈꿔보기도 한다.

　　　이미 선진국들은 이런 대중적 미술관의 울타리를
넘어 차별화되고 특수화 된 미술관의 모델들을 만들어내고
있다. 해외의 유수한 미술관들은 지금 오히려 대중들을
피해 산꼭대기로, 바다 건너 섬으로, 강 건너 사막으로

도망쳐 간다. 진실을 알아내기 위해서 그 진실에
도달하기까지의 노고는 헛된 것이 아니다. 진리를 얻기
위해선 산 넘고 강 건너고 물 건너는 수행의 도道는 당연히
거쳐야 할 과정이다.

　　나오시마의 베네세 재단의 미술관과 호텔, 그리고
바닷가 땅속에 자리 잡은 그 유명한 지중미술관地中美術館은
모두 '안도 타다오'라는 건축가의 작품이다. 그 집들에
들어가기 위해서 우리는 배를 타고 그 섬으로 들어간다.
섬 주변은 하나의 조각공원이 되어 세계적인 작가들의
조각 작품이 설치되어 있고, 미의 순례자들이 거할 호텔은
하나의 독립된 미술관으로 고요하다. 그들은 미술관 안에서
잠을 자는 것이다. 지중미술관은 단지 클로드 모네, 월터 데
마리아, 제임스 터렐, 이 세 명의 작가들을 위한 공간이다.
미술관으로 들어가는 길은 마치 스핑크스와 제전을 사이에
둔 복도처럼 엄숙하고 종교적이다. 안도의 모든 공간들이
그러하듯 미술관은 빛을 품은 예배당의 풍경처럼 답답함을
느끼게 할 만큼 성聖스럽다. 게다가 섬마을의 옛집들을
작은 전시장으로 개조하여 나오시마는 섬 전체가 미의
성채城砦가 되어버렸다.

나는 이런 풍경 속을 거닐며 영암의 구림마을을 떠올리기도
하며, 이런 미술관이 강화도에, 보길도에, 통영 앞바다에
세워진다면 어떨까 하는 공상에 잠겨보기도 했다.

나는 열심히 교육敎育하고 학습學習하는 미술관이 아닌
자습自習하고 자각自覺하는 미술관이 많아져야 한다고
생각한다. 그래서 유명한 예술가들을 만나러 갔다가 결국은
자기를 찾고 돌아오는 보람된 귀로의 복福을 많은 사람들이
누렸으면 한다. 사설미술관의 후원금 문제가 또 한 번
우리 미술의 취약함을 드러내는 오늘, 돈 있는 분들이여,
복 주는 데 돈 좀 쓰면 안 될까요?

리얼리즘을 향하여

"한국에서 리얼리즘을 정립하고 싶습니다. 만물에는 구조가
있습니다. 한국 조각에는 그 구조에 대한 근본 탐구가
결여돼 있습니다. 우리의 조각은 신라 때 위대했고 고려
때 정지했고 조선조 때는 바로크^{장식화}화 했습니다. 지금의
조각은 외국 작품의 모방을 하게 되어 사실寫實을 완전히
망각하고 있습니다. 학생들이 불쌍합니다."

　　1971년 한 일간지와의 인터뷰에서 '한국의
조각계와 조각에 대한 평소의 신념'을 묻는 질문에 조각가
권진규가 대답한 말이다. 이십 오륙 년이 지났어도 여전히
생생하게 들려오는 진언이다. 여기에서 리얼리즘이란
현실과 사실을 그대로 모사하는 형태의 사실을 의미하는
것이 아니라 예술의 진정성, 정체성을 표현하는
진실眞實주의를 의미하는 것이리라. 동시대의 진정한

생각과 느낌을 작가는 시대의 화신이 되어 흡수하고
토해 놓는다. 그래서 그 시대와 하나가 된 작가는
'시대의 부호符號'로서 영원히 각인된다.

　　　최근 펼쳐지고 있는 진시나 옥션, 아트 페어 등을
참관해 보면 우리의 미술이 많이 장식화 되었다는 것을
느낀다. 외국 경향의 모방으로 '지금 여기 우리'의 진정성을
망각한 작품들이 홍수를 이루고 있다. 자본주의의 경제
논리가 작품 제작과 유통과정에 깊숙이 관여되어 있는
것이 두드러진다. 그렇다 보니 보이는 대부분의 작품
속에서 자유로움을 느끼기 힘들다. 무언가에 노예가
되어 있는 작품들, 어딘가에 짓눌려 있는 언어들은
자체적으로 발산하는 광채가 없다. 감동의 힘이 없다.
수용미학의 시대가 전성기를 구가하는 것인가. 예술의
생산자·공급자가 예술의 소비자·수요자에게 허겁지겁
끌려다닌다는 인상이다.

　　　한때 미술계엔 평론가가 미술의 흐름을 주도한
적이 있었다. 미술에 의미와 가치를 부여하는 역할, 작가의
의도를 일반의 언어로써 풀이해준 중간자미디어로서의
역할을 담당해왔었다. 그들이 신神의 음성을 전하는

창조적인 매개자로서의 역할을 제대로 수행하지 못하자
이번에는 큐레이터들이 그 바통을 이어받았다. 그들은
자신의 관점에 따라 작품들을 고르고 디스플레이했다.
다른 문맥에 있던 작품들이 큐레이터의 연출에 따라
새롭게 편집되고 재해석되었다. 생산자의 입장에 가까웠던
과묵한 평론가에 비해 그들은 생산자와 소비자가 소통할
수 있는 현실적이고 입체적인 장場을 만들고 그 안에서
춤을 추었다. 관객들에겐 그들이 실력 있는 매개자였다.
그러나 그 춤곡도 희미해지고 이제는 컬렉터들의 시대가
도래한 느낌이다. 해외의 유수한 미술관들도 모두 기업이나
재단의 컬렉션을 통해 구성되고 있다. 특정한 주제의
기획전보다도 어느 컬렉터의, 다시 말해 어느 소비자의
관점으로 비추어지는 미술사의 맥락을 미술관은 요구하고
있는 실정이다.
　　1백여 년 전 서양 세계에서 구체제의 몰락과
신흥 부르주아의 등장으로 예술계의 모든 판도가 바뀌게
되고 결국 부르주아의 소비행태가 문화의 근본적인 틀을
변모시킨 것처럼 오늘날의 신흥 부르주아는 하루하루가
다르게 미술의 지형도와 형태들을 새롭게 바꾸어줄 것을

재촉하고 있다. 과연 변해야 하는 것일까. 그리고 이런
변화의 물결은 언제까지 지속될 것일까. 항상 그래왔듯
미술계는 변하고 유전할 것이지만 어떻게 변하느냐
하는 방향의 모색, 미술 구조에 대한 근본적인 탐색이
우선되어야 할 것이다.

　　　미술계의 호황을 점치는 이 시기, 우리의 미술이
거품이 아닌 진액이 되기 위해서는 지난날과 오늘의 미술을
조용히 숙고해보는 시간이 필요하다 하겠다. 우리 미술의
리얼리티를 많은 사람들이 재인식해야 할 기회를 바로 지금
가져야 한다. "학생들이 불쌍하다"는 말이 아직도 우리의
입가에 맴도는 이유를 진정으로 고민해보아야 한다.

의리 있는 미술

또 하나의 마지막 달이 지나가고, 나는 또 한 번의 마지막
에디토리얼을 쓰고 있다. 개인적으로도, 사회적으로도
정말 다사다난했던 한 해였다. 급변하는 정세가 정신을
못 차리게 만들고 시류와 유행에 민감해야 할 잡지쟁이의
나날은 숨 돌릴 틈도 없이 번잡해져 갔다. 가속도가 붙은
시간의 굴레 속에서 몸과 머리가 따로 노는 듯한 순간이
한두 번이 아니었다. 이른바 분열적인 상황 속에서 나는
균형을 잡아야 하고 관조해야 하고 평온해야 한다. 그것도
수면 위의 백조처럼 발버둥쳐서 얻어지는, 남에게 비쳐지는
평정이 아니라 진정으로 나를 위한 자족自足이어야 한다.
그럴 때 그것은 자신의 도道에 집중하고 반성함으로써
자신의 정도와 지경을 헤아리려는 지존至尊의 예술행위가
된다.

금오당 김시습은 산속으로 들어가면서 오동나무를

베어 거문고를 만들고 아무도 듣는 이 없는 자신만의
콘서트를 즐겼다 한다. 자신이 지은 한시를 흐르는
계곡물에 흘려보내면서 물에 풀리는 글씨처럼 아무런
형체를 남기지 않고 사라져 가는 공(空)의 예술을 즐겼다
한다. 자족의 예술, 도에 도달하고자 안간힘 쓰는 것이
아니라 도를 즐기는 '락도(樂道)'의 경지까지 도달하기란
그렇게 먼 길이란 말인가. 그렇게 보면 금오당은 이미
개념예술가로서 예술이 감각의 울타리에 매여 있는 것이
아니라 정신의 하늘 위에 충만한 공기처럼 투명하고 가벼운
것임을 실천적으로 보여주었다.

　　　각종 사건의 발발로 뒤숭숭한 한 해를 더욱
소란스럽게 만드는 것은 이런 자족의 미덕을 애초부터
포기한 채 자신의 단점과 약점을 교묘하게 '뻥끼칠'하고
'개칠'하는 나쁜 작품들, 자신의 삶과 동떨어진 표리부동의
'정신분열성' 작품들이 적지 않게 많이 생산되고 있다는
사실이다. 물론 그 근본적인 원인은 교육 시스템의
부실경영에서 비롯되는 것이 가장 크다고 하겠다.
예도의 가르침 없이 그저 기술의 전수가 대부분을
차지하는, 인문주의가 상실된 교육 시스템은 매너리즘의

56

양적 확산만을 초래할 뿐이다.

　　만약 우리의 미술이 ^{자본주의도 아닌} 금전주의와
결탁된 매너리즘의 시공간 속을 아직도 헤매고 있다면 그런
환경 속에서는 일관성이 있고 보편성 있는 진실한 작품이
생산되기 힘들다. 돈에 휘둘리는 기술은 언제든지 배신할
수 있다. 그것은 의리 없는 기술이다. 우리는 '의리'라는
단어를 사용하면서 '사람으로 지켜야 할 바른 길'이라는
정의 justice의 개념을 많이 떠올린다. 그러나 의리에는 '서로
사귀는 도리'라는 관계 relation의 의미도 있다. 의리란 그것이
사람이든 무엇이든 서로 맺은 관계를 일관성 있게 유지하고
지켜 나가는 균형적 삶의 방식을 의미한다. 그러나
나나 상대방이나 변할 수 있는 것이 자연스런 이치이고
그런 상대적인 가변성 속에서도 균형 있는 관계맺음을
유지하기란 결코 쉽지 않은 일이다. 때문에 상대방이 좋을
때는 지킬 수 있고, 싫어지면 지킬 수 없는 것이 의리가
아니라, 좋을 때든 싫을 때든 관계의 도리를 꾸준히
적절하게 지켜가는 것이 진정한 의리라고 할 수 있다.

　　데미안 허스트의 다이아몬드 해골은 그런 의미에서
의리적이다. 초기작부터 데미안 허스트는 죽음의 문제,

그것에 대한 극복의 문제, 그리고 거기에 개입되는
신성神性의 문제를 일관되게 화두 삼아왔다. 그리고 그것은
서국 기독교 문명 하의 모든 예술에서 발견되는 근본적인
주제이기도 하다. 데미안 허스트는 죽음 하면 떠오르는
가장 대표적인 이미지인 해골에 가장 사치스럽고 화려하고
영구적인 다이아몬드를 붙임으로써 극명한 콘트라스트를
이루었다. 〈신의 사랑을 위하여〉라는 제목을 붙인 그것은
'재와 다이아몬드'의 송가가 된다.

　　해골에다 다이아몬드를 붙인다는 생각은 어느
누구도 할 수 있다. 그러나 데미안이 만들면 되고 누군가가
하면 그렇게 안 되는 이유는 단 하나, 그가 죽음의 문제를
한결같이 파고들었던 '의리 있는' 작가이기 때문이다.

2.
뿌리 깊은 나무

그분과의 마지막 씬은 부슬비가 흩날리는
어느 병원의 노천 주차장에서였다.
병환의 마른 손으로
내 손을 힘 있게 꾹 쥐시면서 주신
딱 한마디의 말씀은 아직도
저린 손끝의 감각과 함께 지워지지 않는다.
"책 좀 잘 만들어라!"

삼대三代

시인 장 콕토는 "모든 역사歷史는 끝내 거짓으로 밝혀지고, 모든 신화神話는 끝내 진실로 밝혀진다"고 말했다. 우리가 알고 있다고 믿는 역사적 진실이란 사실 수동적인 학습에 의해 습득된 시간의 파편들이다. 그 조각들을 짜맞추기에는 어떤 시선을 지녔느냐가 제일 중요한데 그것을 사관史觀이라고 한다. 똑같은 사건도 그것을 바라보는 눈에 따라서 정반대의 해석이 나오기도 한다. 하나의 사실事實이 사실史實이 되기 위해선 가치를 부여하는 욕망이 개입될 수도 있다. 때문에 역사의 기술記述은 그렇게 살고 싶고, 그렇게 남기고 싶은 희망사항으로 흐를 수도 있다. 사실을 그렇게 보고 싶은 것이다. 가령 일기나 편지 같은 가장 사적私的인 글쓰기에서 오히려 진실을 뒤덮고 왜곡시킬 수 있다는 사실을 우리는 알고 있어야 한다. 때문에 역사는 동시대의 사람들에겐 하나의 픽션이자 스토리가 되고,

미래의 독자들에겐 상상력과 추리의 공간이 될 수도 있다.
우리 모두 역사 속에 존재하면서 결국 그 누구도 역사적
사실을 직접적으로 목격하기란 쉬운 일이 아니다. 그래서
역사는 완벽한 객관성을 띄기 어렵고, 숨겨졌던 수많은
진실이 완전히 밝혀지기 또한 어려운 일이다.

《월간미술》은 이렇게 가려진 현재의 시간성을
과거의 빛으로 밝혀보기로 했다. 역사는 반복한다는 믿음
하에서 먼저 수십 년의 길을 앞서 갔던 원로들은 지금의
현상을 어떻게 바라보고 있으며, 그들의 혜안을 통해 우리
미술의 진정한 정체성을 모색해볼 수 있지 않을까 하는
생각을 했다. 그들의 무거운 입은 현실에 대한 비판적
부정으로 시작해서 미래에 대한 긍정적 예언들을 토해내기
시작했다. 적은 지면의 한계로 인해 그들의 젊은 날의
기록을 포함시킨 거국적인 회고와 전망이 이루어지지는
못했지만 역사적 진실을 발굴하려는 우리의 노력은 계속될
것이다.

미술대학 동양화과 강의를 나가다가 학생들이
산정山丁, 남정藍丁이 누구인지도 모르는 사실을 목격하고
적잖이 충격을 받은 적이 있다. 그들에게 이들 1세대

작가들은 관심의 대상도 아니고, 더 이상의 신화도 아니다.
더군다나 자신들의 작업과는 아무 상관없는 외계의 인물인
것이다. 그들의 젊은 날의 고뇌와 분투가 '지금 여기 우리'의
빛나는 업적이 되지 않는다면…, 이렇게 세대 간의 단절과
무관심이 심화된다면 우리의 미술사는 결코 건강해질
수 없으리라. 하루 속히 우리 미술의 삼대三代가 각자의
위치에서 힘 있게, 자신 있게 자신의 기량을 펼칠 수 있는
화목한 가족을 이루었으면 좋겠다. 비단 작가 군에서뿐만
아니라 미술관, 화랑, 학교, 비평, 컬렉션 등 모든 미술계
속에서 진실로 결속된 삼대가 있는 나라가 된다면, 모든
곤란의 길과 비린내 나는 뒷골목을 헤쳐갈 수 있으리라
믿는다.

얼마 전에 이제 원로의 길로 들어서는 한 중진을
만나 뵈었다. 그분은 장터 같은 이 미술판의 아전투구
속에서 살아가야 하는 작가의 소회를 이렇게 비쳤다.
"이젠 전투를 하지 않고 전쟁을 하고 싶어." 자질구레한
세상사에 찌들지 않고 '전쟁 같은 사랑', '전쟁 같은 예술'을
하는 거목으로 솟아나는 것, 그래서 그 그늘 밑에 사람을
쉬게 하는 평안의 나무로, 결국은 그루터기만 남기고

돌아가는 '아낌없이 주는 나무'가 되는 것. 그것이 어쩌면 진정한 원로의 모습일 것이라는 생각을 하게 된다.

연행록燕行錄

십여 년 전 처음 중국을 찾았을 때 나는 일종의 우월감에
사로잡혀 있었다. 현대미술의 발전 속도를 보았을 때
일본미술은 모르겠으나 중국미술에 비해선 그래도
우리가 빠르지 않나 하는 자만심을 가지고 있었다. 하루가
다르게 높아만 가고 넓어져만 가는 도시의 빌딩과 도로의
그늘 뒤에서, 개량된 인민복을 입고 값싼 만두 식사로
살아가는 중국의 수많은 시민들의 대조적인 삶의 모습이
아직은 멀었다는 생각을 하게 만들었기 때문이다. 그 당시
그들에게 현대미술이란 낯선 단어였고, 기나긴 서구화의
미술사를 거쳐 도달하기엔 너무나 먼 길로 보였다. 일례로
상하이 박물관에서 열린 고미술 전시의 오프닝 날, 수많은
사람들의 행렬이 그 거대한 박물관을 몇 바퀴씩 감싸고
있는 것을 목격했을 때, 나는 어릴 적 명절날 개봉영화를
보기 위해 몇백 미터의 줄 위에서 기다려야 했던 기대감에

부풀은 기다림을 떠올렸고, 그런 기대감이 그들에게는
고미술이라는 사실도 깨닫게 되었다.

　　　한 장의 옛 그림을 보기 위해 네다섯 시간의
줄 서기는 아무것도 아닌 것으로 느끼는 그들의 '초인간적
열망' 속에 현대미술이란 것이 비집고 들어갈 수 있을까
하는 의문 또한 생겨났다. 그러나 그런 의문은 기우였다.
호텔방에서 흘러나오는 각종 화면들은 중국의 사극史劇,
경극, 전통예술을 비롯하여, 젊고 늙은 모택동이 등장하는
사회주의 드라마, 어린이들을 위한 고전적 프로그램,
세계 최고의 건축가와 음악가, 미술가를 소개하는
다큐멘터리, 소수민족들을 총집합하여 벌이는 노래 쇼까지,
중국 국영방송 CCTV만 하더라도 십여 개의 채널을 통해
무한정으로 자신의 문화를 과시하고 있었다. 우리 같으면
광고를 비롯한 상업적인 이유로 인해 심야에서나 한 주에
간신히 재수 좋으면 한 번쯤 볼 수 있는 하이 퀄리티의
교양 정보가 낮이고 밤이고 어느 누구나 접할 수 있다는
사실은 부러움이었다. 공영방송이 무엇인지 깨우쳐주는
순간이었다.

　　　그뿐이랴. 거대한 교차로의 코너마다 생겨나는

대형 쇼핑 센터에는 우리나라에서는 마주치기 힘든 패션 브랜드가 애초부터 입점을 한다. 그들은 어떤 경로와 과정을 거치지 않고 처음부터 세계 최고의 온갖 다양한 문명의 산물들을 접촉하고 흡수하면서 살고 있는 것이다. 중국이라는 탐나는 시장을 향해 군침을 흘리는 자본주의 열강들의 호소 속에서 그들은 자만自慢해 가면서도 누구에게나 설득력 있을 정책 결정으로 보편성을 획득하고 있다. 그것은 적지 않은 세월 동안 가려졌던 '죽竹의 장막' 속에서도 그들이 소중하게 지켜보고 간직하려던 역사와 문화의 심오함과 방대함이 준 보답의 선물이다.

우리는 한밤중 자금성에서 펼쳐진 푸치니의 〈투란도트〉의 총연출이 전문적인 오페라 감독이 아닌 영화감독 장예모였던 것을 기억한다. 중국 최고의 황성을 천연의 세트로 활용하고, 현대적인 감각의 연출자를 선정함으로써 그들은 그들의 장점을 극대화시키고 세계 속에 자랑할 만한 하나의 사건이자 이벤트로 승화시킨다. 중국의 현대작가들은 이런 자유로움 속에서 신선함을 유지한다. 편견이나 선입견 없이 그대로의 현실과 실력을 인정하면서, 자신이 하고 있는 분야에서 구애 없이 최고의

노력을 경주하는 것, 그것이 고스란히 그 사회의 소중한 역량이 된다는 사실을 우리는 왜 아직도 인정하지 않으려는 것일까. 왜들 그렇게 남의 일에 관심이 많고, 자신의 값어치에 대한 반성과 수오지심羞惡之心을 상실한 무뢰한의 사회가 되어가고 있을까.

최고의 유명가수가 책상 위로 올라 "믿쑵니까?"를 외치면서 엽기적인 퍼포먼스를 벌이는 세상… 소문이 돌아도 참으로 처참할 정도로 비인격적이고 저질스럽게 떠도는 '몬도가네' 속에서…

그대, 진정 예술을 꿈꾸고 있는가?

재와 다이아몬드

우리는 얼마 전 마음 깊은 곳에 담아두었던 오래된 보물
하나를 잃어버렸다. 그것이 그렇게 소중한지도, 그렇게
중요한지도 모르고 무심하게 살아왔던 우리에게 그 보물은
자기 스스로 신호를 보내왔다. 6백 년 동안의 침묵에
한계를 느꼈던 것일까. 우리 문화재의 맏아들 격이었던
그런 존재의 떠나감은 마치 물건이 아닌 사람의 죽음처럼
느껴진다. 맏아들을 잃은 집안의 식구들처럼 많은 시민들이
눈물 흘리고, 엎드려 절하고, 제사상까지 차려 놓는다.
우리의 정신적 자존이자 문화적 상징을 지켜내지 못한
회한과 무능함이 악몽으로 살아남아 밤마다 짓누른다.
 파리의 에펠탑이 무너지고, 런던의 시계탑이
쓰러지고, 북경의 천안문이 불타버리는 것과 같은 상황이
실제로 서울 한복판에서 어처구니없게도 일어난 것이다.
해외에 유출된 우리 문화재를 환수해야 한다던 어느 TV

프로그램의 격앙된 목소리가 무색할 지경이다.

우리 땅에 있는 것도 제대로 지키지 못하면서 무슨….

'국보 제1호' 숭례문의 소실은 예술작품이나 문화재가
단순히 3차원의 시간과 공간에 갇혀져 있는 유형적이고
물질적인 존재가 아니라 시대와 국경을 초월해서 살아
있는 오히려 무형적이고 정신적인 존재임을 깨닫게
해준다. 사실 서울 성곽의 남쪽에 위치한 대문은 소나무와
돌덩이로 이루어진 그 정도 가치의 물리적 대상이지만
그것을 바라보고, 그것에 생각을 덧입히고, 그것에 애정을
쏟아부었던 우리의 축적된 시선이 그것에 아우라aura를
부여했고, 가치 있는 것으로 만들었던 것이다. 재와
다이아몬드는 똑같은 탄소 결정체이지만 그 무언가 알
수 없는 기준과 해석에 의해서 하나는 값없는 것, 하나는
고귀한 것이 되어버린다. 이미 재가 되어버린 숭례문이
영원히 변치 않을 가치의 다이아몬드로 살아남으려면
그것을 기억하는 우리의 태도가 달라야 한다.

　　'흉물이 되어버린 명물'을 가리기에 급급하기만
한 대책이나 '현대판 당백전當百錢'을 발행하려는 듯한
발상, 설계도면이 있으니 몇 년 내에 깜짝쇼가 가능하다는

개봉박두성 발언은 숭례문을 물질로만 바라보고 있는 것을
의미하며, 결국 방부제를 뒤집어 쓴 듯한 박제된 숭례문의
재출현으로 마무리 될 것 같아 생각만 해도 끔찍하고
무섭다. 아무리 목적과 수단이 가치 전도된 상황이라
하지만 독립기념관의 최초 CCTV가 일제日製였다는 사실이
어떤 실리적이고 실용적인 변명에도 타당치 못한 것처럼,
숭례문의 부활이 제대로 되려면 물질적 가치와 정신적
가치의 균형 있는 되살림이 중요하다.

그렇게 보면 우리는 숭례문의 화재 그 배후에
존재하는 시대와 역사의 목소리를 들어야 하겠다. 헤겔은
역사를 "절대정신絶代精神의 현현顯現"이라고 말했다. 눈에
보이는 이 현실 뒤에 있는 역사의 동인動因은 우리의
역사 속으로, 이 물질의 세계로 자신의 정체를 드러낸다.
세계의 기운이 극한 상황으로, 포화상태로 다다랐을 때,
그것은 어떤 실천에 의해서 사건으로 발생된다. 악하고
독한 가스가 세상에 가득 찼을 때 거기에 부싯돌로 불을
붙이는 자가 꼭 있다. 가롯 유다가 그러하고, 나폴레옹,
히틀러가 그러하다. 나는 이번 숭례문의 희생이 단순히
사회에 불만을 품은 한 노인의 방화에서 비롯된 것이라고만

여기지 않는다. 어쩌면 그것은 숭례문 자신이 분신焚身한 것일지도 모른다는 생각이다. 정말 귀중한 것이 무엇인지 모르고, 정신적이고 문화적인 것의 가치를 무시하듯 살아온 이 물질만능의 사회에 대한 장렬한 항거이자 엄중한 경고였다는 생각을 하게 된다. 국보 1호가 국보 0호가 되는 순간에야 우리는 진정한 보물이 무엇인지 깨닫게 되었다.

오스카 와일드의 『행복한 왕자』를 떠올린다. 아름답게 빛나던 자신의 보석들을 모든 가난한 사람들에게 떼어주고, 추한 몰골로 푸대접 받다가 납덩어리 심장 하나로 남은 왕자 동상銅像의 슬픈 이야기는 진정한 미와 추, 선과 악의 의미를 깨우쳐준다. 나는 숭례문이 '행복한 대문'임을 믿는다. 그는 왕자처럼 아름답게 부활할 것이다. "그런데 불 잡아먹는 해태 상을 없애서 그런가. 왜 요즘 장안에 불이 많이 나는 걸까?"

광화문 앞을 지나면서 매일 한숨짓는다.

어느 편집장의 죽음

홍콩으로 향한다. 몇몇 낯익은 모습들도 눈에 띄지만
오늘도 내 옆자리는 새로운 사람이다. 몇 시간의 어색함을
이기기 위해 미지근한 말도 건네고 싶지만 그동안만이라도
정적靜寂하고 싶어 입을 다문다. 지난밤을 마감으로 홀딱
지새우고 서둘러 떠나는 출장길이라 몸도 머리도 그리
가볍지만은 않다. 나에게 홍콩은 언제나 경유지로서
존재했다. 그래서 내 기억 속의 홍콩은 언제나 낮으로 남아
있다. 드디어 오늘 홍콩의 밤을 가르며 만다린 오리엔탈
호텔에 도착한다. 주최 측이 럭셔리 브랜드 회사여서인지
최고급의 호텔 서비스가 누추한 여행객에게 무안할 정도로
들이닥친다. 나중에 안 사실이지만 영화배우 장국영의
최후가 서린 곳이다. 왠지 특별한 공간에 내 육신이 놓여진
것 같아 자랑스럽기도 하고 조금은 처지는 기분을 부정할
수 없다.

코코 샤넬은 의상혁명을 통해 맞춤복 시대에서 기성복
시대로 대대적인 전환을 일으킨다. '기호학의 대가'
롤랑 바르트는 그녀의 스타일에 대해 "패션의 새로운
문체文體"라고 극찬했고, 그녀가 만든 '리틀 블랙 드레스'는
"현대 여성을 위한 유니폼"이라는 칭송을 듣게 된다.
그녀의 패션에는 '토탈 룩Total Look'이라는 용어를 최초로
만들게 한 그 무언가가 있었는데 이것이 어쩌면 가장
잡지雜誌스러운 단어가 아닐까 하는 생각을 하게 만든다.
샤넬의 유혼幽魂에 이끌려서일까. 홍콩의 한 구석, 모바일
아트를 취재하러 온 우리나라의 잡지 편집장들만 20여 명이
모였다. 나는 이렇게 많은 잡지사의 편집장이 모인 미술
행사를 미술계 십수 년 동안 목격한 적이 없었다. 패션의
다양함이 미술의 진지함을 비웃는 듯, 이 동네가 나에겐
홈그라운드 같은 곳이지만 그들에겐 어쩌다 생겨난 유쾌한
이벤트성 공간으로 비쳐지는 듯했다. 그리고 그것이 가장
자연스럽고 일반적이고 상식적인 미술에의 접근법이라는
생각도 들게 되었다.

그 많은 편집장들 속에서 나는 벌써 두세 번째로
나이 많은 편집장이었다. 그러다 보니 자꾸 앞서서 말을

많이 하게 되었다. 잡지라는, 계열은 다르지만 동종 매체의
동지同志라는 연대감 때문에 얼마 안 되는 시간이었지만
급속도로 가까워질 수 있었고, 그들과의 짧은 대화 속에서
새로운 세기의 잡지문화를 바로 여기 모인 우리들이
만들어가야 하지 않을까 하는 소망이 생겨났다. 그래서
나는 이런 황당할 수도 있는 상상을 펼쳐 놓았다.

　　"나는 청계천 변에 30층짜리 빌딩을 짓고 잡지
왕국을 만들고 싶습니다. 그래서 대한민국의 모든
종류의 잡지들을 통합하고, 편집자·기자들은 물론
디자이너·포토그래퍼·광고기획자 등 우리나라 잡지
계열의 모든 종사자들이 한 빌딩 안에서 불 밝히며 열심히
책을 만드는 그런 세계 최고의 잡지회사를 만들고 싶다는
생각이 갑자기 솟아올랐습니다. 여러분이 한 층씩 맡아서
한 가지의 잡지회사를 운영한다면 어떨까요. 잡지의 미래는
우리 편집장들의 끊임없는 창조적 상상력과 그것의 실천에
달려 있다고 생각합니다."

　　홍콩에서 돌아온 다음날 이른 아침, 나는 나를
이 잡지사회 속에 입문시켜주시고 길러주신 수장首將이자
사부이자 아버지인 어른의 부음을 듣게 되었다.

김형수 대표님…, 1997년 재창간 된《월간미술》을
이끄셨고, 그 당시 나는 수석기자로 그분을 모시고
잡지의 전쟁터로 향했었다. 그 누구보다도 철저하고
감각에 탁월했던 그분을 어느 원로 평론가는 "잡지의
신神"이라고도 말했다. 편집장이란 총알이 빗발치는 전장의
제일 앞, 제일 높은 곳에서 찢어지도록 몸서리치는 깃발과
같은 존재임을 보여주시고 떠난 그분의 뒷모습이 지금도
자랑스럽다. 그분과의 마지막 씬은 부슬비가 흩날리는
어느 병원의 노천 주차장에서였다. 편집장이란
"부하직원들에게 아픈 말을 많이 해야 하고, 그로 인해
아픈 소리를 많이 들어야 하는" 반어법의 일인자가 되어야
한다는 그분의 지론처럼, 병환의 마른 손으로 내 손을 힘
있게 꾹 쥐시면서 주신 단 한마디의 말씀은 아직도 저린
손끝의 감각과 함께 지워지지 않는다.

　　　"책 좀 잘 만들어라!"

동경 이야기

지난달 동경 아트 페어가 열렸다. 최근 중국 현대미술의
초강세, 우리 미술계의 양적인 호황 속에서 침묵을 지키는
것 같았던 일본미술의 현장이 궁금해졌다. 때는 벚꽃
날리는 동경의 가장 눈부신 봄날, 드디어 동경의 4월을
맛보러 떠난다. 이와이 순지의 〈4월 이야기〉가 새겨준
마음의 얼룩이 되살아나는 순간이다. 성시경의 〈거리에서〉
뮤직비디오 속 빨간 우산이 자꾸만 아른거린다. 근 3개월
만에 찾은 동경이지만 그 짧은 기간 동안 속에서도 동경은
계속해서 얼굴을 바꾸고 있었다. 못 보던 랜드마크가
생겨나고 못 보던 거리의 표정이 일어난다.

　　　동경 아트 페어는 동경 역 앞 새로 지어진 유리빌딩
도쿄 포럼우리의 코엑스를 생각나게 만드는 복합공간에서 열렸다.
오프닝을 기다리기 전 나는 그 주변의 건축기행을 하며
간단한 쇼핑을 했다. 동경 역은 이미 개보수 중이었다.

결국 한번 자보고 싶었던 역 안의 근대 호텔 도쿄 스테이션
호텔은 들어갈 수 없었다. 천황궁을 둘러싼 옛 해자 안에
만들어진 마루노우치 丸の內에는 새로운 빌딩과 부티크
거리가 생겨 도시에 세련됨을 더해준다.

이미 얼마 전 동경 국립신 新 미술관과 미드타운
도쿄, 그리고 모리 미술관을 연결하는 아트 트라이앵글을
통해 기존의 지도 위에 새로운 아트 존을 오버랩시킨
그들이었다. 새로운 건축의 실험장이 된 베를린, 템스
강변을 따라 젊은 예술의 핫 스팟을 기획한 런던, 골목골목
속으로 동서고금의 퓨전이 우아하게 일어나고 있는 파리에
비추어 동경은 진지하고 은밀하고 아름다운 변신을 꾀하고
있는 것처럼 보였다. 어쩌면 그렇게 변신하고 준비하는
도시의 모습이 바로 일본 현대미술의 모습이 아닐까 하는
생각도 하게 되었다.

인구 3천 만의 이 메가폴리스는 이미 2016년
동경 올림픽 유치를 구상하면서 때맞춰 가장 활기차고
미래지향적인 도시, 좀 더 과장하면 21세기 새로운
세계문화의 수도가 되기 위해 성실한 몸만들기를 하고 있는
것처럼 보였다. 지난해 동경대학 창립 130주년을 기념하여

계획된 프로젝트를 진행하는 일본이 낳은 세계적인 건축가 안도 타다오는 "세계가 주목하는 10년 후의 동경"을 이미 염두에 두고 있다.

그렇다면 그들이 생각하는 10년 후, 혹은 더 먼 미래도시의 이상형은 무엇일까. 그것은 자신의 고유한 역사와 자연을 결코 무시하지 않고 소중히 지키면서 유니버셜한 감각을 동시에 갖추고 있는, 그들 말대로 '지구도시'일 것이다. 흔히들 앞으로의 지구촌은 '도시국가'형으로 발전되어 국가와 국가 간의 국경의 의미는 쇠락하고, 밤하늘의 별자리처럼 빛나는 도시와 도시의 연결항로가 중시되는 시대가 올 것이라고 예견한다. 우리는 미국을, 이탈리아를 가는 것이 아니라 뉴욕을, 로마를 가는 것이다. 그렇게 된다고 할 때 캘커타에서 베이징을 거쳐 동경으로 가는 데 들릴까 말까 하는 간이역도 안 되는 도시로 서울을 만들 수는 없다. 우리의 도시가 북두칠성의 한 점 별이 되기 위해선 그저 앞서간 도시들의 껍데기만 흉내 내는 '짝퉁 도시'가 되어서는 안 된다. 그러기 위해선 좀 더 멀리 깊게 보는 꿈과 모험 가득한 10년의 투자가 있어야 할 것이다.

지난 2001년 요코하마 트리엔날레가 열렸을 때 저팬
파운데이션은 전 세계 기자단을 초청했고 나도 국가대표로
참여할 수 있는 혜택을 누린 적이 있었다. 그들이 어느 날
저녁 우리를 데리고 간 곳은 모리 빌딩의 기초 위에 철근을
세우는 공사 현장이었다. 그리고는 자유의 여신상이 있는
뉴욕 맨해튼의 축소판, 에펠탑이 있는 파리의 축소판과
함께 모리 빌딩이 서 있는 롯폰기의 축소판이 놓여 있는
방으로 데리고 갔다. 모두가 동경대 건축학과 학생들이
항공실측해서 만들어 놓은 제대로 된 가상도시였다.
007 영화를 보는 듯했고, 불타는 로마를 보며 노래 불렀던
네로 황제, 미완성의 게르마니아를 꿈꾸었던 히틀러가
생각났다.

　　그때 철골로만 존재했던 모리 빌딩이 지금은 일본
현대미술의 송신탑으로 우뚝 서 있다.

고기를 위한 엘레지

조류독감이 북상하면서 서울 중심부까지 도래한 사태,
광우병의 공포가 전 국민의 간담을 계속해서 서늘케 만드는
작금의 현실은 실로 전쟁터를 방불케 한다. 이웃나라
중국의 내륙 쓰촨에선 땅이 진저리를 치면서 거대한 재해를
가져온다. 이 모두가 자연에 대한 인간의 오만이 불러온
결과가 아닐까.

　　얼마나 많은 닭들이 숨 쉴 틈도 없는 닭장 속에서
감금되고 고문 받았던가. 그들이 받은 스트레스는 얼마나
지독한 것이었을까. 단지 인간의 식욕을 만족시키기 위한
도구로서 태어나고 존재했던 자신들의 실존을 그들은
극복할 수 있는 능력도 가지지 못했고, 푸른 창공으로
한없이 날아갈 수 있다는 희망도 가질 수 없었다. 닭의
눈에는 너무나 많고 똑같은 닭들의 무표정한 얼굴만 비쳐져
있을 뿐이다. 그들에겐 과거도 미래도 없고 오직 찌는 듯

답답한 닭장 속의 현재만 있을 뿐이다.

조금 더 나은 상황도 아닐진대 소는 우리에게 더 큰 인내를 보여준다. 자신의 몸 전부를 쓰고 전부를 주고 간다. 그런 소가 가족의 일원으로 사람처럼 여겨지던 때도 있었다. 러시아의 미하일 숄로호프가 쓴 소설 『열려진 처녀지』1932~59에서였던가, 다음 날이면 집단농장으로 끌려갈 소를 보기 위해 한밤 중 외양간을 찾아가 소를 쓰다듬는 늙은 농민의 애잔한 마음 같은 것이 종種을 뛰어넘어 교류하던 때도 있었다. 그런데 이젠 그들이 철저히 소외당하고 이용당하는 대상으로만 남아 있게 된다. '무정無情'이란 말은 이럴 때 쓰는 것이다.

〈마지막 황제〉1987의 영화감독 베르나르도 베르톨루치의 초기작 중에는 소를 도살하는 과정이 상세하고 무심하게 묘사된 것이 있다. 그는 의도적으로 도살 장면을 집어넣었다고 하는데, 바로 그것이 서양문화의 밑바닥에 깔린 보편적이고 상식적인 행위라는 것을 눈 하나 깜짝 안 하고 보여주고 있다. 큰 칼을 등에 맞고 흰 등살을 쩍 벌리며 쓰러지는 소의 피울음과 광란의 제의에 취해 있는 인간의 광기가 뒤섞이는 프랜시스 포드

코폴라의 〈지옥의 묵시록〉1979이라는 영화도 있다.

유목문화의 속죄양이나 농경문화의 제물이 되는 소의 개념은 인류문명특히 서양문명의 '피와 살의 초월', 달리 말하면 죽음을 극복하기 위한 인간 욕망의 집요한 역사를 증거하는 것이다. 서양문명의 두 축을 헤브라이즘과 헬레니즘이라고 인정할 때, 즉 서양문명의 코드를 기독교적 전통과 그리스-로마 신화적 모티브를 통해 해석할 때 우리는 그들 문명의 시릴 정도로 냉정한 정체성을 이해할 수 있을 것이다.

성경에 의하면 인류 최초의 살인사건도 곡식의 제사가 아닌 고기의 제사를 여호와가 인정했기에 생겨난 것이고, 여호와가 아브라함에게 최초로 주문했던 시험도 늙어서 얻은 외아들 이삭을 죽여 제물로 바치라는 것이었다. 이 모든 것은 인류의 속죄양으로 오는 예수에 대한 앞선 증거라고 얘기되는 바, 예수도 결국은 십자가에 매달려 처참하게 죽게 되는데 그 썩어갈 몸속에 영원한 생명이 있다는 이율배반적인, 대반전의 역동적인 드라마를 펼치는 것이 서양예술의 밑바닥에는 항상 깔려 있다고 봐야 한다.

최근 계속해서 이어지는 이런 자연의 반란은 「창세기」의
"자연을 다스리라"는 명령을 반성함 없이 극단적으로
밀어붙인 결과이고, 그런 서양의 정복주의적인 자연관이나
인간 우월적인 생명관이 전 세계에 확산됨으로써 얻어진
결말이 아닐까 한다. 이런 말을 하면 우스울 수도 있겠지만,
나는 닭들이 독감 바이러스를 분출한다든지, 소들이
3~40년 동안 잠복되는 공恐의 캡슐을 자신의 살 속에
감추고 있다든지 하는 이런 사변事變은 그들이 도륙되면서
품은 한恨과 독毒이 그냥 공기 속에 흩어진 것이 아니라
대대로 DNA 유전자 속에 입력되었고, 서서히 진화되면서
발생한 것이 아닌가 생각한다. 과학적으로 설명하면
'바이러스의 전염'으로 간단히 언급될 것이지만, 그건 내겐
너무나 허무한 결론 같다. 우리가 너무나도 괴롭혔기에
그들은 이제 자체적인 변질과 변종을 통해서 우리를
향한 반격을 시작했는지도 모른다. 생물학의 가미가제
특공대, 유전학의 자살 테러단이 되어 우리를 공격하기
시작했는지도 모른다.

욕망의 궁전

그야말로 적당히 속물인 나에게 눈을 휘둥그레 만드는
보물로 가득 찬 백화점은 환상의 공간이다. 신고전주의풍의
대리석 계단을 올라가면서 물신의 아우라를 체험했던
옛 신세계백화점, 메트로폴리탄의 모던한 감성으로
새로웠던 미도파백화점, 온갖 학생 물품으로 가득했던
화신백화점으로부터 그 건너편의 잊지 못할 아케이드의
신신백화점 등… 백화점은 어려서부터 나의 눈을 키워준
학교이자 운동장이었다. 여기서 눈이란 그 짧은 찰나의
순간에 대상의 특징을 정확히 포착하고 알아차릴 수 있는
'빠른 눈'을 말한다.

　　산더미 같이 쌓인 물건들 사이를 지나면서 나는
나의 욕망적 시선에 반응하는 '물건의 윙크'를 발견한다.
나를 향해 유혹의 응시를 보내는 그놈이 이제 나의 것이
되고, 나와 함께 살아가게 될 것이다. 어떤 리포트에서는

일반적인 남성이 백화점에서 받는 스트레스가 전쟁터에서
총알을 피하는 스트레스에 맞먹는다는 결과를 보고하고
있다. 사실 새로운 상품이 나올 때마다 그놈들은 뜨거운
'색기色氣'를 쓰면서 앉아 있는 것이다. "날 쳐다봐주세요,
날 만져주세요, 날 가져주세요…." 그 강한 유혹에 불편해
하지 않을 사람이 진정 몇이나 되리오?

소비와 욕망의 궁전, 백화점을 에밀 졸라는 그의
소설 『부인들의 천국』에서 '상업의 대성당The Cathedral
of Commerce'이라 불렀다. 우리는 자본주의의 욕망 구조
속에서 이런 물신物神을 통해 구원받고 위로받는다. 결국
모더니즘의 도시화, 부르주아적 소비주의의 가치체제
속에서는 물질만이 강력한 힘을 지니게 되고, 그것에
기인한 감각주의는 더욱 예민해져 간다. 때문에 모든
감각의 으뜸인 시각적 조건에 그 외의 다른 감각들은
희미해지고 종속당해 간다.

백화점의 기원은 1852년에 세워진 프랑스 파리의
봉마르세Au Bon Marché로 알려져 있다. 그러나 이에 앞서
세계 최초의 만국박람회인 1851년 런던 만국박람회에서
수정궁Crystal Palace이 제시한 시각방식, 즉 나와 대상이

만나는 관계가 만들어내는 역학 구조, 구경하는 존재와 구경 당하는 존재 간에 생기는 새로운 공간의식이 우리의 눈에 끼친 영향은 실로 지대한 것이라 할 수 있다. 유리와 철골로 이루어진 빛의 공간 속에서 화려하게 빛나고 있는 보석 같은 물건들은 그것이 지닌 '사용가치'를 뛰어 넘어 '예배가치'를 지니게 된 것이다.

그것은 파노라마와 스펙터클의 시대를 더욱 공고히 하는 장치가 되었고, 그것의 드라마틱한 디스플레이와 조명방식은 미술관과 박물관의 전시 연출에 많은 변화를 가져다주었다고 봐야 한다. 백화점이 '돈의 신전'이라면 미술관은 '미의 신전'이 될 것이다. 우리가 미술관을 찾는 이유도 미의 성전 속에서 우리의 지루하고 피곤한 현실을 잊기 위한 것, 그리하여 현실 속에서 찾을 수 없는 '피안의 세계The Other World'를 만나기 위한 것이라고 한다면 그것은 모든 극장이나 영화관들이 주는 열락과 다르지 않은 것이다. 그래서 영국의 헤롯 백화점은 초기부터 "다른 세계로 들어오라Enter a Different World"는 슬로건을 계속했는지도 모른다.

예술작품이 주는 미적 가치나 아우라가 사실은

그 자체보다는 바깥으로부터 주어지고 만들어진 것이라는
사실을 직시해야만 하면서도, 상업적인 성공에 도달한
작가와 작품에 대한 뒷담화만으로 채워지는 최근의
미술사는 거대한 스펙터클의 뒷무대처럼 허전하고
쓸쓸하기만 하다. 장인匠人-마이스터Meister와 예인藝人-
아티스트Artist 사이, 실용적인 상품과 무용적인 작품 사이,
백화점과 미술관 사이에서 우리는 가치 판단의 혼돈을
느낀다. 그러나 그 차이와 구별이 어려워질수록 어쩌면
그것이 더 한층 더 높은 차원의 삶이 될 수도 있겠다는
생각도 든다.

　　누군가 나에게 전시기획을 맡겨준다면 나는
'백화점百貨店'을 테마로 한 그야말로 '백화난만百花爛漫'의
전시장을 꾸며내고 싶다. 초현실의 삼라만상森羅萬象 가득한
수정궁을 만들고 싶다.

뿌리 깊은 나무

얼마 전 유력한 모 문화단체의 기금 지원 개선안에 대한
토론회에 패널리스트로 참여한 적이 있다. 얘기를 들어보니
미술계에 기금을 후원하고 지원하는 각종 단체나 재단,
그리고 문화체육관광부 같은 정부 부서가 내린 최근까지의
결론은 '선택과 집중'이라는 말로 모아지고 있는 것 같았다.
많은 대상들에 대한 '산탄총 쏘기' 식의 지원이 아니라
적합하고 타당한 대상을 골라 집중 지원하겠다는 방식인데,
문제는 그럼 어떻게 객관적이고 올바른 선택을 할 수
있느냐 하는 것이다. 사심 없고 폭넓은 보편성을 획득할
수 있는 완전한 선택이 가능하겠냐는 회의가 앞서는 것도
사실이다.

　　　그러나 지원공모 심사를 몇 번 해본 나의
체험으로는 일단 공모에 들어온 기획안들은 어느 누가
보더라도 좋은 것을 뽑을 수 있게 되어 있다. 공모안

중에서 뛰어난 것들은 훤히 다 보이고, 다수의 심사위원이
선정하기 때문에 그리 심한 편파적인 오류를 범할 수는
없을 것 같다. 내가 생각하는 문제는 좋은 안을 내어
선택되었던 소수가 항상 또다시 좋은 안을 내더라는
것이다. 그러니 공모심사의 문제는 그런 소수의 공모안들로
항상 '집중'되는 경향이 있다는 사실에 있다. 여기서 문제
해결의 방안이 보이기 시작한다. 기금 지원에 있어서
중요한 것은 최상위 건에 대한 선택보다는 중간 레벨의
표준적인 기준을 설정해 놓고 하위 건의 수준을 끌어올리는
지원으로 전환해야 한다. 특히 공적인 기금 지원은 특별한
소수를 선택하는 지원이 아닌 다수의 질적 개선을 위한
방향으로 사용되어야 한다는 것이다.

그동안의 지원기금은 대부분 작가들의 전시
지원이나 특정한 사업을 추진하는 갤러리에 집중되어
왔다. 그렇다면 10년 동안 지원해봤자 10명에게만 혜택이
가는 지원이 되는 셈이 된다. 그뿐이랴. 단체장의 임기가
끝나게 되면 수시로 전환되는 지원정책으로 인해 별 실익이
없는 지원으로 끝나는 경향이 많다. 지원을 해도 생색낼
수 없고 지원을 받아도 아쉬움이 남는 지원이 무슨 의미가

있겠는가. 때문에 일관성 있는 지원을 위해, 그리고 비중

있는 사업의 결실을 얻기 위해 경우에 따라서는 계속적인

인적 자원 운영도 필요할 것이라고 본다. 10년마다 열리는

행사이기는 하지만 독일의 〈뮌스터 조각 프로젝트〉의

카스퍼 쾨니히가 1977년 1회부터 작년 4회까지 30년 동안

총감독으로 변함없이 일하고 있다는 사실을 염두에 둔다면

우리의 호흡이 너무도 짧다는 생각이 든다.

　　　나는 우리나라의 지원 시스템이 소수의 작가나

갤러리에 집중될 것이 아니라 지원대상들을 새롭게

발굴해내고, 장기저축하는 기분으로 좀 더 구조적인

측면으로 '선택'되길 구상해본다. 작가의 지원도

지속적으로 전개되어야 하겠지만 천편일률적인 작가 지원

프로그램이 아니라 평론, 화랑, 딜러, 잡지, 시장 등 작가를

둘러싸고 있는 수많은 미술계의 거점으로부터 꾸준하고

폭넓은 지원이 전개될 때, 우리의 미술계는 뿌리 깊은

나무처럼 흔들림 없이 성장해 갈 것으로 본다. 그래서

우리에겐 '잘 키운' 국제적인 큐레이터, 딜러, 글쟁이가

절실하다.

　　　최근의 반짝거렸던 옥션이나 아트 페어의 성과들을

지속적으로 유지시킬 수 있는 건강한 커뮤니케이션
시스템이 성립되려면 예술의 소비자인 우리들도 이런
전반적이고 거시적인 면에 관심을 기울여야 할 것이다.
그렇지 않으면 설익은 작품들, 속히 결과를 보려는 성급한
작품들, 남의 정체성을 이용하는 짝퉁들이 판을 치는
세상이 될 것이 뻔하다.

　　미술에 대한 글쓰기로 살아가고 있는 동지들의
입장을 대변한다면, 그래도 작품을 하는 작가들이 부러울
때도 있다. 글쓰기의 방향은 네거티브를 지향한다. 머리에
새치를 늘려가며, 가슴의 피를 말려가며 써내려가는 '혈서
아닌 혈서'의 대가는 몸을 적게 움직인 노동의 결과인가,
공기처럼 가볍기만 하다. 원고지 한 칸, 삼십 원의 결정체를
헛되이 보지 않는 세상이면 얼마나 좋으련만…. 미술은
그림만으로 되는 것이 아니다.

혜화동 분수

얼마 전에 지나친 혜화동 로터리는 내겐 너무 낯선
풍경이었다. 오후 햇살을 받으며 돌고 도는 자동차들의
뒷모습은 마치 전차가 다니던 1백여 년 전의 근대적 공간을
연상시켰다. 내가 봐서는 진보가 아닌 퇴보였다. 미지의
시간과 공간 속으로 자꾸 사라져버리는 도시의 표정들….
그것은 실용주의를 앞세운 파괴처럼 느껴졌다. 자동차의
뒤창 너머로 작아지는 로터리의 소실점 속으로 오래된
고가도로도 없어졌고, 그 아래 웅크리고 있던 작은 새알
같던 분수 또한 사라져버렸다.

　　중·고등학교 까까머리시절부터 삼선교와 혜화동을
거닐었던 십수 년의 추억들과 함께했던 혜화동의
분수는 그동안 너무도 오랫동안 숨 죽어 있었다. 그것을
안타까워했던 〈분수〉 동인同人 시인들도 있었다. 매머드 급
스펙터클만 추구하는 요즘 세태에 비추어본다면 몇 오라기

물줄기도 뿜어내지 못하는 그것은 너무나도 쓸모없고
귀찮은 시멘트 덩어리에 불과한 존재가 되어버린 것이다.
그러나 마치 주름져 말라비틀어진 우리 할머니의 젖같이
되어버린 그 분수가 나는 오늘도 그립다.

　　내 청춘의 겨울은 대학로에서 시작되었다. 처음
대학로를 만들 때 그 진흙탕 길을 걸었고, 난다랑, 오감도,
학전을 드나들었다. 샘터 파랑새 극장에서 '들국화' 공연도
보고 젊은 날의 전인권도 만났었다. 성대 육교 아래 판가게
주인 카네기 아저씨가 대학로에 낸 바로크 레코드에서
재즈를 배우고, 문예극장에서 오태석의 연극을 보며
흥분했었다. 밤늦도록 어느덧 걷다 보면 돈암동이었고
어느덧 떠들다 보면 운현궁이었다. 옛 동양방송 공개홀에서
공연한 강태기의 〈에쿠우스〉, 옛 실험극장에서 본 윤석화의
〈신의 아그네스〉는 아직도 선명한 흑백사진으로 남아
있다. 그뿐이랴. 조금만 발길을 더하면, 인사동, 낙원상가,
세운상가, 방향을 틀면 광화문, 교보문고에서 덕수궁 옆
영국대사관, 세실극장을 지나서 동방플라자를 지났다가
호암아트홀로….

　　서울 강북에서 태어나 자란 나에게, 내가 지키고

사랑했던 사대문 안의 옛 서울, 한양漢陽, 한성漢城은 내 모든
것이나 다름없다. 신반포가 생기고, 강남고속버스터미널이
생기고 하면서 강남으로 많은 친구들이 떠나갔건만, 평생
자기가 태어난 동네를 떠나지 못한 나에겐 이 도시가 점점
타향처럼 느껴만 진다. 내 두 딸이 모두 나의 초등학교
동창이라는 사실만이 흐뭇한 이력을 만들어주고 있을
뿐이다.

　　나는 도시의 설계나 디자인에 있어서 한 인간의
추억과 과거까지도 세심하게 고려해주길 욕심 부려본다.
어떤 정당한 합의 없는 난개발과 파헤침 속에 나처럼
상처받는 시민들이 많이 있을 것이다. 과연 누구를 위한
개발이고 디자인인지, 그렇게 맘대로 해도 되는 것인지,
어디를 향한 청사진인지 그 속에 그 다정하고 따뜻한
'시간의 얼룩'을 그렇게 지우고 싶은지 요즘 너무나도 많이
부수고 없애버린다. 과거의 광채를 지닌 것들이 하나둘
사라져갈 때 나는 정신적일 뿐만 아니라 육체적인 린치를
당한 듯 괴롭다.

　　한때 거리의 간판을 규제하고 조정하겠다는
논의와 정책이 세간에 회자된 적이 있었다. 거의 획일화

된 간판으로 거리를 채색하겠다는 결론이 나왔던 것으로
기억한다. 그러나 도시엔 통일감을 주어야 할 곳도 있지만
자유롭고 다양한 간판의 거리도 있어야 한다고 생각한다.
어떤 선배가 이렇게 말한 적이 있다. "다들 먹고살려고,
그렇게 크고 강한 색깔로 만들어 놓은 것 아니겠어?
그것이 오늘 여기 우리의 진실이거든."

　　　전 세계의 매혹적인 도시는 획일화를 거부한다.
이런 관점 아래 간판 건만 얘기해본다면 홍콩의 뒷골목은
가장 복잡하고 실패한 이정표의 거리가 될 것이다.
사라진 도시는 고대 문명사에만 관련된 것이 아니다.
새것을 부끄럽게 만드는 오래된 것의 숭고함, 건물의
존재감을 부각시키는 여백의 긍휼함, 그 아름답고 소중한
것들이 사라져 가고 있다.

비엔날레, 잔치는 끝났다

지난달은 '비엔날레의 달'이라 할 만큼 동아시아권의
비엔날레가 연이어 펼쳐졌다. 우선 총감독 선정 때부터
많은 파장을 불러일으켰던 광주비엔날레, 그리고
현대미술제와 바다미술제 간의 조율과 합의점 찾기를
통해 국제성과 지역성의 간극을 좁히려는 고심을 여전히
보여주고 있는 듯한 부산비엔날레, 미디어 아트의 메카를
꿈꾸었던 서울 국제미디어아트 비엔날레, 중국 현대미술의
교두보로서 동서양 모두에게 유혹의 손길을 보내며 지역적
장점을 이용하려는 상하이비엔날레, 동아시아권에서
최초로 서구 문명을 적극적으로 받아들인 '일본의 제물포'
요코하마에서 펼쳐지는 트리엔날레, 영어권을 흡수하고
계획적이고 의도적인 준비를 통해 새로운 영향력을
장악해가고 있는 싱가포르비엔날레 등 그야말로
비엔날레의 폭풍이 몰아친 달이었다.

《월간미술》은 이들 비엔날레와 때맞춰 열림으로써
전 세계 미술인에게 또 한 번의 그랑 투르Grand Tour를
가능하게 한 각종 국제 아트 페어에도 다녀왔다. 지금
전 세계 미술은 비엔날레라고 하는 미술 올림픽을 통해서,
아트 페어라고 하는 거대한 월드 트레이드를 통해서
뒤섞이고 있으며 교류하고 있다. 문제는 이런 커뮤니케이션
속에서 과연 누가 주도적이고 주체적인 입장을 지니고
있으며, 실익이라면 그렇지만 그 결과 어떤 유익함을
얻을 수 있을까 하는 것이다.

　　　지금 동아시아권에서 펼쳐지는 이런 다국적
미술행사는 거의 대부분 후기 산업사회의 양태를
노출시키는 경향이 강하다. 그리고 그 중심에는 서구의
현대미술이 서 있음이 분명하다. 아시아의 현대미술은
주변적이고 지역적인 경계 속에서 그리 자유롭지 못한
인상을 풍기고 있다. 과연 누구를 위한 잔치란 말인가.
물론 비엔날레를 통해서 전 세계의 최첨단 미술이 우리의
안방까지 들어오게 되고, 국제간의 교류를 통해 우리의
전시 기획자들이 국제적인 안목과 네트워킹을 얻게 되고,
그로 인해 우리의 미술을 전 세계에 소개할 수 있다는

것은 부인할 수 없는 장점이다. 그러나 우리의 각종 비엔날레들이 벌써 적지 않은 나이를 지닌 것에 비한다면 그동안의 비엔날레 정책이 일관적으로 연계되지 못해 매번 일회성의 전시용 행사에 머문 것이 아닌가 하는 비판적 인식이 팽배해져 가고 있는 것도 사실이다.

나는 언젠가 비엔날레를 결산하고 반성하는 모임에서 우선 국내의 동맥경화증을 풀자고 제안한 적이 있다. 비엔날레를 개최하면 그 지역의 미술계가 소외감을 느끼게 되는 경우가 있게 되는데, 지역성을 탈피하고 국제적인 행사가 되기 위해선 어느 정도 감수해야 될 현실이지만, 그 지역의 정체성과 역사성을 오히려 강화시키고 특화시키는 비엔날레가 만들어져야 하지 않을까 하는 생각이다. 그러기 위해서는 비엔날레 사무국은 일정한 예산을 서울 사무소를 차리는 데 쓰고, 거기에서 각 지역의 작가들이 항시 전시할 수 있는 공간을 확보할 것을 제안했었다. 이른바 '중앙'과 '지역'의 활발한 소통으로 지역 작가들을 노출 가능성이 큰 도시에 펼쳐 놓는 것이 어떻겠냐는 생각에서였다. 외국의 미술계 인사들은 지역을 찾기보다 서울을 찾는 일이 빈번하고 또한 쉽다. 때문에

각 지역은 서울과의 교환 기획 전시를 통해 우선적으로
정체되어 있는 핏줄을 뚫어야 할 것 같다.

　　　일련의 비엔날레를 둘러보면서 나는 비엔날레의
전시방법이나 소통 시스템이 이젠 바뀌어야 할 때가 오지
않았나 생각하게 되었다. 하랄트 제만의 그림자는 아직까지
드리워져 있는 것인가. 새로운 해석과 소통의 장을
독창적으로 열어줄 큐레이터들, 그리고 그들을 뒷받침해줄
환경은 언제 가능해질 것인지…. 일리야 레닌의 말이
생각난다. 혁명으로 새로운 국가를 창설할 시기, 각 지역에
새로운 미술관과 박물관을 만들어내야 한다는 주변의
주장에 레닌은 아직도 러시아엔 초등학교가 부족하다고,
우선 학교를 지어서 더 많은 사람들이 공적인 교육의
혜택을 누리게 만들어야 한다고 주장했다. 미술관이나
비엔날레가 우리에게 줄 수 있는 것이 진정 무엇인지
생각해보아야 할 때다.

별을 쏘다

최근 세계 경기가 큰 혼란을 맞고 있다. 이러다가는
공황이 도래할 것이라는 예측도 없지 않다. 언제나 우리
미술의 봄날이 올 것인지…. 그나마 거품이었던가. 반짝
경기로 호황을 누렸던 바로 일 년 전의 미술계와는
대조적인 썰렁한 연말을 맞이하고 있다. 세계 미술시장의
70~80퍼센트를 좌우한다던 미국의 미술시장도
잠잠해지면서 각종 미술관의 대규모 기획전이 후원금을
얻지 못해 무산되는 경우가 늘어나고 있다.

우리의 현실도 더하면 더했지 그와 별반 다르지
않다. 최근 열린 각종 아트 페어나 옥션의 실적이 일단
저조하다. 많은 미술관들은 상설전으로 방향을 틀어 놓고,
몇몇 중소 화랑들은 이미 개점휴업 상태다. 그렇다 보니
미술잡지의 광고가 줄기 시작하고, 그리 비싸지 않은 책을
사보던 것도 그만둔다. 게다가 종잇값과 인쇄비는 계속

오르면서 편집부 예산을 죄어 온다. 이번《월간미술》은 최근 들어 가장 적은 기자 인원으로 만들었다. 기자 1명, 객원기자 1명이 그만두었고, 그만큼 남은 기자들의 업무 분담량이 커지게 되었다.《월간미술》의 기자들도 거의가 7~9년이 된 대한민국 최고 베테랑들이다. 어려운 잡지사의 기자를 지원하는 인력이 드물 뿐만 아니라, 그들을 양성할 교육적 기반도 갖추어져 있지 않다.

　　미술관이나 화랑의 문제만이 아니라 그 주변의 줄기가 될 수 있는 여러 조건과 환경들도 어려움에 처한 것이 사실이다. 자본주의의 사적인 소통 시스템에 문제가 생기다 보면 이제 중요해지는 것은 미술에 대한 공적인 운영 시스템의 가동이다. 정부나 주무기관의 미술정책과 위기 대처 능력에 기대를 걸 수밖에 없다. 그러나 작금의 미술정책으로 이런 난국을 헤쳐 나갈 대안이 생겨날 수 있을 것인지 의문이 생긴다. 모든 문제는 우리가 미술계의 구조적인 측면에서의 준비가 허술했고 미비했던 것에서 기인한다고 생각된다.

　　미술의 생산자 공급자, 작가와 중간자 미디어, 화랑, 소비자 수요자, 관객의 커다란 3자 구도를 중심으로 좀 더

세분화되는 여러 풀뿌리 갈래들이 자생적으로 건강하지
못하기 때문에 효율적인 미술 커뮤니케이션이 이루어질
수가 없고, 그로 인해 그 열매가 부실하게 되는 경우를
맛보고 있는 것이다. 그렇다면 이런 미술의 공황기 속에서
다시 일어설 방도는 없는 것일까.

알다시피 전후 미국은 모든 분야의 국제적 질서를
주도하게 되면서 국제급 스타들을 만들어내어 그들의
작품을 전 세계로 전파하려는 의욕을 보이게 된다. 유럽
중심이었던 순수미술의 종착점이 뉴욕으로 옮겨가게 되고,
루즈벨트 정부는 공공미술 정책을 통해 공황을 극복하려는
의지를 표명하면서, 미국은 가장 미국적이면서도 가장
보편적인 작가를 발굴해내야만 했다. 그린버그나 로젠버그
같은 미국의 평론가들이 '미국적인' 미술비평, 미학,
미술사의 논리를 제시하며 현대미술의 가장 중요한
키워드로 '평면성'을 들고, 가장 평면적인 작품을 남기는
미국 작가를 부각시킨다. 페기 구겐하임 같은 미술계의
대모도 한 역할을 했지만, 그로 인해 떠오른 작품은 다름
아닌 잭슨 폴록의 〈넘버 원〉이었다. 평론가의 입지가
주도적이었던 시대의 역사이긴 하나, 허름한 작업복을

입고 독주나 마시던 폴록은 하루아침에 연미복을 입고
샴페인을 터뜨리는 현대미술의 슈퍼스타가 된다. 그뿐이랴.
'팝아트의 황제' 앤디 워홀의 등장으로 미국의 미술은
오늘날까지 세계미술의 흐름을 주도하는 성공적인
시스템을 구축하였던 것이다.

　　이렇게 본다면 최근과 같은 위기의 시대가 어쩌면
세계미술의 판도를 바꿀 수 있는 좋은 기회가 될 수도 있다.
문제는 앞서 말한 대로 얼마만큼 우리가 준비되었는가 하는
것이다. 준비가 미비하다면 그것을 빨리 인정하고, 보다
보편성 있고 역사성 있는 미술의 교육과 양성에 투자하고
집중하는 미술정책을 만들어야 할 것이다. 이 바람이
지나가고 나면 또 어떤 패러다임이 새롭게 형성되고 전개될
것인지 예견하면서 그 무대에 걸맞는 슈퍼스타를 우리도
쏘아 올려야 하지 않을까.

백 년의 고독

계절은 빠르게 돌아간다. 시간은 가속의 탄성을 받고
주체할 수 없는 지경에 다다른 듯하다. 늘어나는 것은
시간의 소용돌이에 스치며 생겨난 상처와 주름들….
희망은 항상 한걸음 앞서 손짓하고 있고, 그곳에 도달하는
순간, 저만치 달아난다. 누군가는 인연의 시간대 속에서
화려하게 만났다가 속절없이 튕겨나가기도 한다. 다른
차원으로의 이행移行, 아니 어쩌면 우리의 어두운 눈과 귀가
이미 우리 위에 겹쳐져 있는 차원을 느끼지 못하고 있는
것인지도 모른다.

　　　깊이 있는 삶을 산다는 것은 이런 3차원의 시공간적
인과율에 급급함 없이, 지나간 시간과 다가올 시간을
현재진행형의 시간으로 끌어당기는 것이다. 추억과
기대가 지금 여기에서 스스로 의미를 찾고 만들어간다.
세계는 열려 있다. 내가 지금 접촉한 이 세계는 내 정신에

물들고 그 세계 또한 나로 인해 물든다. 나와 세계 사이의
얼룩진 막은 없는 듯 나타나고 있는 듯 사라진다. 세잔은
말한다. "풍경은 내 안에서 스스로 생각한다. 나는 풍경의
의식이다." 보는 것과 아는 것 사이에서 우리가 포착하여
그리려고 하는 것은, 물아일체物我一體의 얼룩진 풍경이
아닐까.

영화 〈삼사라Samsara〉2001는 성과 속, 생과 사의
굴레에서 방황하는 한 인간의 고뇌를 '오래된 미래'의 공간
라다크의 적막함 속에 담는다. "어떻게 해야 한 방울의 물이
영원히 마르지 않을 수 있을까?"라는 물음은 "그냥 바다에
던져버리면 될지니"라는 허망하고도 명쾌한 해답으로 끝이
난다. 어쩌면 우리에게 주어진 저마다의 화두는 이처럼
간단한 삶의 실천을 요구하는 지도 모른다. 우리의 실존에
대한 이 간단한 질문에 어떤 이는 무감하게 살고, 어떤 이는
너무 집착하며 산다. 그러나 한 가지 부인 못할 사실은 우리
삶을 가치 있는 무언가로 만들기 위해 우리는 노력하고
유지하고 있다는 것이다. 여기서 가치론의 문제가 생긴다.
무엇이 진정 가치 있는 것인지, 왜 그 가치를 지켜야만
하는지…. 그것은 분명 사회성을 요구하는 업業이다.

벌써 마지막 달, 송년 특집호를 마무리 짓는 나의 심회를 드러내기까지 너무 에둘러 온 것 같다. 오늘 대한민국에서 잡지, 그것도 전문지를 만들어야 하는 업에 놓여 있는 편집자들은 답답함을 호소할 수밖에 없다. 이 땅에 잡지 《소년》1908이 창간 된 지 1백 년이 된다. 잡지 일처럼 신나고 재미난 일이 있을까. 젊은 날의 무지갯빛 꿈을 자랑스럽게 펼쳐보일 수 있는 잡지의 글래머러스한 무대는 나를 영원히 현혹시킨다.

맥루언의 구분을 참고로 할 때, 잡지는 전파매체의 쿨cool함과 종이매체의 핫hot함을 동시에 지닌 매체라고 할 수 있다. 잡지의 느낌은 차갑지도 뜨겁지도 않은 이중적 온도를 지니고 있는 것이다. 그런 매력 때문일까. 많은 매스미디어가 잡지의 포맷을 적극 수용하여 매체적 특성을 강화시킨다. TV에서 편집방식을 마치 잡지책을 넘기듯 구성하기도 하고, 신문에서도 섹션으로 나누고 잡지적인 레이아웃을 만들어내 독자들의 시선을 끌어당긴다. 때문에 형식적인 면에서 잡지는 오히려 이들 주류 매스미디어의 편집방식을 역수입할 필요가 있다.

나는 《월간미술》이 지닌 시대성과 사회성에 대해

누구보다도 깊이 고민하고 있다. 인터넷의 네모난 광光
화면에 '얼룩진' 체험을 지닌 사람들을 포함하여, 수많은
사람들이 이상적인 잡지의 공간을 꿈꾸며 요구하고 있음도
알고 있다. 전문성과 대중성, 전통과 현대, 견해와 정보 등이
'지금 여기'의 차원 속으로 녹아들게 하기 위해선, 더 나아가
살아남기 위해선 결국 백화점이 되어야 하는 이 현실 또한
나는 잘 알고 있다.

　　"어떻게 해야 한 잡지가 영원히 끝나지 않는
이야기를 풀어갈 수 있을까?"《월간미술》이 새로운 해를
앞두고 생각하는 진지한 물음이다.

3.
나는 책이다

결국 미술에 대한 말과 글은
미술비평과 미술사와 미학의 그물망에
걸러진 금가루 같은 것이다.
우리는 책을 통해서 미술을 종이 위의 문자들이
뒤섞이면서 떠오르는 관념적인 대상으로서,
사진으로 평면화되고 흑백으로 추상화 된
개념적인 이미지로서 접촉하게 된다.

신화적 구두

아메리카합중국의 대통령을 향해 구두 두 짝이 투척되었다. 영화 〈매트릭스〉의 한 장면처럼 교묘한 피신으로 위기를 모면한 대통령은 신발 사이즈를 비교적 정확히 맞추는 감식안을 자랑했다. 구두의 주인은 우리 시대의 영웅으로 추앙받으며, 그가 던진 구두를 1천만 달러에 사겠다는 사람, 사위로 삼고 싶다는 사람까지 나타났다. 그가 신은 구두의 메이커로 자처하는 터키의 한 구두회사는 전 세계에서 몰려드는 약 40만 켤레의 구두 주문으로 몸살을 앓고 있다고 한다.

미 대통령 앞에서 흘러내리는 바지로 우주적인 퍼포먼스를 벌인 백남준 선생 이래 '구두 테러'를 감행한 이라크의 한 기자는 무언가 꼭 집어 설명할 수 없는 은근한 사랑을 받고 있다. 이 사건을 보면 시끄럽게 떠드는 공식적이고 가식적인 너스레 언사보다 진실을 담은 순간의

행동이 우리의 마음을 훨씬 더 움직이는 힘이 있다는
사실을 알 수 있다. 전부라고는 할 수 없어도 한 사람의
행동 속에서 많은 사람들이 위로를 얻고 통쾌함을 느낀
것은 부인할 수 없는 현실인 것이다.

　　어쩌면 커다란 사태로 이어질 수 있는 사건을 부시
대통령은 특유의 조크로 웃어넘기는 아량을 보여주었지만
그 자신은 눈앞으로 점점 크게 다가오는 구두의 의미와
그 진실을 누구보다도 잘 알고 있을 것이다. 하나의
에피소드 또는 사실事實이 하나의 사실史實로 승화되기까지
하나의 사관史觀이 개입되는 것은 자명한 이치이다. 우리는
현실 속에서 벌어지는 수많은 사건들 가운데 어떤 것을
선택하여 의미화하고 가치를 부여한다. 그 과정을 통해서
그 사실은 하나의 스토리로 구성된다.

　　따라서 장 콕토의 언급대로 "모든 역사는 끝내
거짓으로 밝혀지고, 모든 신화는 끝내 진실로 밝혀진다."
우리는 우리의 역사책 속에서 글자와 행간 뒤에 숨어
있는 진실을 읽을 줄 알아야 한다. 상징화 된 역사 서술의
분칠을 벗겨내고 말없는 실천의 속뜻을 발견해내야 한다.
그렇게 본다면 남으로부터 전해져 기술된 역사는 그야말로

'전설적인 허구'이기 쉽고, 하나의 유물, 하나의 흔적이 담고 있는 신화는 '예언적인 사실'이기 쉽다. 그들의 이상향은 우리들에겐 폐허로 남아 있지만, 우리들의 희망과 미래는 그들의 추억과 과거이기도 하다.

이렇게 본다면 예술이란 위대한 영웅들과 여신들이 출몰하며 저마다의 완벽한 연기를 과시하는 판타지 같지만 그 속에서 인간 존재의 근원적 진실을 품고 있는 신화와 같은 것이다. 영화 〈트로이〉를 통해서 이라크 전쟁을, 〈반지의 제왕〉과 〈해리포터〉를 통해서 지금 이 시대가 중세적 마법과 주술에 얽매어 있음을 발견할 수 있는 것이다. 나는 이런 허구와 사실, 가상과 현실의 두 간극을 격조 있게 넘나들며 혼성시키는 예술의 비약을 꿈꾼다. 그러나 어떤 예술은 너무나 공허하고 어떤 예술은 너무나 맹목적이다.

새해를 맞이하며 나는 우리의 미술이 더욱 튼실한 구조를 구축하게 되길 기원한다. 대중적이면서도 높은 질의 차별화 된 미술관, 세계미술까지는 아니더라도 동북아시아의 흐름을 주도하는 국제적인 화랑, 우리 인재들이 중심이 된 현대미술계의 허브로서의

커미티committee, 프로를 양성할 수 있는 보편적 감각의
교육기관, 다양한 담론들이 직조되며 활달한 실천의 장을
만드는 미디어 등이 더욱 많이 생겨나고 활성화되길
기원한다.

어렵다고만 웅크리지 말고 조금만 더 희생하고,
아끼고 힘을 내서 우리의 미술판을 껍데기의 역사가 아닌
알갱이의 신화로 만들어야겠다. 그래서 우리 잡지가 더
많은 꺼리로 넘치는 상황들이 늘어났으면 좋겠다. 이제
또 한 번 새로운 부대를 마련한다. 새로운 포도주로 많은
이들이 취했으면 좋겠다. 새로운 향연symposium을 위하여,
새로운 신화를 위하여….

내가 정기적으로 구독한 것들

세상의 모든 분야에는 전설들이 있다. 그들은 어두운 밤하늘에 빛나는 별들이고, 검푸른 밤바다 위로 떠오르는 등대불이다. 그들은 황량한 사막 위의 첫걸음이고, 그들에 의해서 길은 새롭게 만들어진다. 문득 그 전설들이 그리워진다. 지워졌나 했지만 어느덧 내 안에서 되살아나 고요한 흥분 속에 머물게 하는, 얼마만큼 진보했고 얼마만큼 후퇴했는지 내 깊은 곳에서 정확한 잣대가 되어주는 그런 전설의 기억을 나는 오늘도 동경한다. 그들이 나에게 세상을 열어주었다.

　　그것이 꿈같은 환상이든, 역사적인 사실이든, 나에게 있어 잡지는 무한광대한 세상을 만나게 해주는 진정한 중간자였다. 그런 파노라마 같은, 프리즘 같은 다양함과 다채로움에 가득 찬 종이세상이 너무나도 신나고 좋았다. 내가 동네 서점에 들락거린 것은 대여섯

살 때부터였는데 엄마 손을 이끌고 서점 가자고 떼를 썼던
이유는 순전히 잡지 때문이었다. 잡지의 본지도 본지지만
'특별부록'과 '특별 보너스'가 오히려 어린 눈을 '현혹'시킨
적이 많았다. 그래서 나의 작은 서재엔 매달 구입한
《소년중앙》《어깨동무》《새소년》《소년생활》등 아동
월간지가 계속해서 쌓여갔다.

　　　　초등학교 6학년에서 중학교로 넘어갈 즈음 나는
두세 가지의 세계적인 잡지를 알게 된다. 할아버지 댁에
옮겨가 있던 아버지의 오리지널《플레이보이》컬렉션과
통학버스에서 여학생들을 의식하며 폼 내어 꺼내보던
《리더스 다이제스트》. 친구 방에서 열띠게 보던 일본판
《스크린》. 그렇다. 나의 중학시절은 국제적인 감각과
어학 능력을 키우기 위한 잡지가 절실했었다. 아버지가
젊었을 때 모으셨을, 아마도 미군 부대를 통해서 직수입한
《플레이보이》는 지금 와서 돌이켜보면 나에게 대중문화의
총체를 깨우쳐준 바이블과 같은 존재였다. 물론, 할아버지
댁에 갈 때만 볼 수 있었지만, '현대판 비너스'의 나신보다도
나에게 자극이 되었던 것은 그 책 안에 그려진 삽화나 만화
같은 것의 미국적인 유머였다.

고등학교로 진학하면서 나는 우리나라 전통예술, 민속학과 문학으로 관심을 돌리게 되고, 그때 주로 구독했던 잡지가 《한국인》이나 《학원》 같은 것이었다. 대학에 진학하면서 외판원의 간곡한 설득으로 《객석》과 《월간미술》을 드디어 정기구독하게 된다. 대학원을 마치고 군대생활을 하는 동안 나의 최대 관심사는 영화였다. 얼마 후 등장한 얼터너티브 영화잡지 《키노》는 나에게 가장 충격적인 지적 호기심을 자극시킨 잡지였다. 정기구독 하지 않고 일부러 동네 서점에 가서 매달 구입했다. 한 달 동안 공부하고, 리스트 만들고, 그러다 보면 새 책이 나오는 그날이 그렇게 설레었다. 항상 일정하지 않은 출간일 때문에 속상한 적이 많았지만…. 대중문화에 대한 관심은 여전했는데 그래서 알게 된 것이 일본의 《스튜디오 보이스》였고, 참신한 디자인의 《이매진》, '대한민국 최장거리 시간강사'로 부산에 강의 나갈 때 그 오랜 기찻길의 동행이 되어주었던 《리뷰》는 나에게 복잡한 문화의 층과 계열을 찐하게 느끼게 해준 지식의 보고였다. 내가 《월간미술》의 편집장이 되었을 때, 나는 우리 팀이 《뿌리 깊은 나무》처럼 우리의 정체성이 담긴 디자인과 편집, 사진, 글을 개척했던 그 위대한

성과를 상기시키는 사람들이 되었으면 좋겠다는 생각을
했다. '그때 아무개 편집장이었을 때, 필자는? 디자이너는?
사진가는? 최고였지.' 많은 이들의 좋은 기억으로 살아남는
드림팀이 되고 싶었다. 나는 그 꿈을, 머리가 희어버린
《소년중앙》의 편집장님, 두꺼워진 돋보기안경을 쓴
《어깨동무》의 만화가님,《객석》의 주인공님,《키노》의
편집장님,《뿌리 깊은 나무》의 사진가님을 '잡지 후배'가
되어 만나 뵐 때마다 되새긴다. 나도 저들 같은 기라성이
될 수 있을까. 내 별은 또 다른 이의 꿈이 될 수 있을까.

　　　몇 해 전인가,《공간》창립 몇 주년 기념식인가 해서
공간 사옥을 찾은 적이 있다. 건물 안 나선형으로 돌아가는
좁은 계단 길을 지나서 나는 김수근 선생의 작은 방으로
도달했다. 거기엔 생전에 선생이 쓰시던 모든 것들이
그대로 놓여 있었다. 마치 잠시 후면 선생이 일을 끝내시고
돌아올 것처럼…. 그의 책상 위에 놓여 있는 무언가를
보고 나는 잠시 아득했다. 새로 나온《공간》지였다. 그것은
'전설'만이 만들 수 있는 아름다운 풍경이었다.

열린사회의 적들

지난달 중순 일본 동경에 다녀왔다. 전광영 선생의
모리 미술관 초대전 오프닝에 참석하기 위해서였다.
'세계를 매료시킨 한지 아트의 걸작'이라는 문구가 새겨진
포스터가 롯폰기 모리 타워 주변은 물론이고, 동경 시내
서점, 문방구, 아트 숍마다 붙어 있었다. 카운터 앞에는
팸플릿도 비치되어 있었는데 할인권도 끼워져 있었다.
대단한 홍보력이었다. 자국의 작가도 아닌 타국의 작가를
수용하고 선택하여 전시를 연 그 자체가 그들의 자신감으로
읽혀졌다. 국제적이고 보편적인 미래를 지향하는 정책의
실천으로 여겨졌다.
 수년 전 나라의 법륭사를 찾았을 때 느꼈던
감정이다. 나라를 돌아다니며 나는 최우선으로 고구려의
승려 담징이 그렸다는 금당벽화를 허겁지겁 찾기에
바빴었다. 또는 백제관음이나 반가사유상을 찾아보기에

바빴었다. 불타서 거의 훼손이 되었으나 정밀하게 복제된
담징의 그림을 보면서 일본에 여러 문물과 기술을 소개하고
전수한 우리 선조들의 은덕이 더 크게 알려졌으면 하는
소원이 있었다. 그러나 거의 모든 안내문에는 그저
사실적인 언급만 있었을 뿐 고마워하는, 아니면 숭앙하는
문구는 찾아보기 힘들었다. 우리에겐 커다란 자랑이자
소문거리가 그들에겐 그저 차가운 사실의 나열뿐이란
인상을 받았다. 오히려 당시 세계에서 가장 큰 절을 짓는데
국가와 민족을 초월하여 주변국에서 가장 집 잘 짓는 사람, 가장
탑 잘 짓는 사람, 가장 그림 잘 그리는 사람 등을 데리고
와 함께 일에 참여시켰다는 자부심과 포용력을 내세우는
것처럼 보였다.

　　어찌 보면 그 시절이 지금보다 훨씬 더 국제적이고
보편적인 감각을 유지했는지도 모른다. 신라에서 석가탑을
짓는 작업에 백제의 아사달 같은 석공이 참여했다는
설화 같은 것들이나, 향가 〈처용가〉에 등장하는 주인공을
서역인으로 해석하는 것들은 그 시대의 경계와 구별에 대한
인식이 지금보다 훨씬 더 너그럽고 편했었다는 생각을
들게 하는 것이다. 지금 같은 민족과 국가의 개념은 다분히

모더니즘의 산물이다. 이런 모더니즘의 굴레를 벗어나는 것이 앞으로 다가올 열린 미래를 향한 준비가 될 것 같다는 생각도 해본다.

수년 전 월드컵 예선을 통과하기 위하여 일본인들은 귀화한 외국인 선수도 국가대표로 기용했던 것을 기억한다. 아주 어려운 상황이 아닌 한 우리는 그런 선택을 피할 것임이 틀림없다. 사실 그것은 일본도 마찬가지이겠지만…. 아찔한 것은 그런 시도를 계획하고, 실천한다는 가능성에 대한 왠지 모를 상대적인 폐쇄공포증이다.

열린사회 질서 속에서 하나의 허브로 중추적인 역할을 감당하기 위해선 조금씩 우리의 의식과 체계들을 열어가는 것이 필요하다. 그것은 미술을 포함한 우리의 국경 없는 감동의 제국인 예술계에서도 마찬가지다. 국제적인 감각과 보편적인 역사 인식을 통해 지금의 대립적이고 폐쇄적인 구도를 해체시켜야 한다. 지금 나의 이야기가 우리의 이야기가 되고, 그들의 이야기가 될 수 있는 동시대적 공감대를 형성할 수 있는 예술을 해야 할 것이다. 칼 포퍼가『열린사회와 그 적들』에서 비판한 전체주의적 구도가 황금만능주의를 낳은 자본주의라는

또 다른 획일성에 의해서 닫혀져 가고 있음을 놓쳐서는 안
되겠다. 문제는 우리 사회 속에서 각종 '소외'를 만들어내는
상황들을 줄여나가는 것이 중요하다. 모든 닫힌 사회는
소외의 층과 폭이 깊고 넓어지게 만들기 때문이다.
그렇다면 칼 포퍼 이후 또 한 번의 열린사회를 우리는
꿈꾸어야 하지 않을까.

　　　최근 다문화가족이란 말이 종종 들리고 있다. 왠지
'포장스럽게' 느껴지는 그 말이 진정한 다문화적인 정체를
담고 있는 건지는 모르겠으나, 국경을 초월한 결혼으로
이루어진 가족들이 소외감을 느끼지 않고, 사회의 중추적인
구성원으로 살아갈 수 있는 열린 시스템이 과연 준비되어
있는가도 생각해볼 일이다. 열린사회는 다문화적이다.
퓨전이다. 다양함에 대한 인정이다. 모노폴리monophony가
아닌 폴리포니polyphony의 세상을 꿈꾸어본다.

지역이 곧 세계다

"이런 복국 같은 바다….."

언젠가 해운대 아침 바다를 거닐다가 예언 같은 자작시가
내 입에서 흘러나왔다. 그날 아침 안개에 회색빛으로
이글거리는 바다는 정말로 복국 같았다. 미포尾浦에서
해장을 하고 호텔로 돌아오는 길은 언제나 비몽사몽
같았다. 그것은 16년 전 '대한민국 최장거리 시간강사'로
강의할 때 새벽기차로 도착한 부산역 광장의 풍경을
연상시키는 말할 수 없는 답답함이었다.

그때 꿈은 컸지만 현실은 미약했다. 아니
관념적이고 비현실적인 꿈이 너무나 황홀했기에 현실이
중요하지 않았다. 그때 우리에겐 오늘이 없었고 내일만
있었다. 내일을 위해 오늘을 철저히 소모할 수 있었다. 영화
〈우리에게 내일은 없다〉가 주는 자기 부정의 허무주의가
아니라 저쪽 벽까지 불을 꺼트리지 않고 건너려는

〈노스탤지어〉의 간절한 초월주의로 우리는 조심스레
살아왔다. 그렇다면 지금 우리의 미술은 허무주의인가
초월주의인가.

화랑협회가 주최한 〈화랑미술제-부산〉에
다녀오면서 나는 우리 미술이 지역주의와 체념주의에서
벗어나 보다 보편적이고 차별화 된 방향을 모색하면
좋겠다는 생각을 해보았다. 그러기 위해선 보다 체계화 된
준비와 투자 기간이 필요할 것이다. 일회적이고 한시적인
아트 페어의 행사성에 머무르는 것이 아니라 주변의 문화
인프라와 연계하여 그 지역의 문화적 장점을 극대화시키는
쪽으로 행사의 구성을 집중하는 것이 중요하다 하겠다.
어느 지역에서 열리든 별 차이 없는 독립된 공간으로
소외되는 것이 아니라 그 지역의 역사 문화적인 맥락에
어울리게 흡수시킬 수 있는 특수화 된 운영이 필요하다
할 것이다.

또한 그 지역과 유사한 배경의 해외 도시를 염두에
두고, 그들은 어떻게 운영하는지 모범적인 사례는 없는지
연구하고, 더 나아가 그들과 연계할 수 있는 지점은 없는지
더욱 고민해야 할 것이다. 서울과 동경과 북경, 인천과

요코하마와 상하이, 부산과 오사카 등 동아시아권에서도 유사한 지역과의 연계를 통해 아트 페어를 구성하는 것도 흥미로울 듯하다.

국제적인 경쟁력의 화랑협회가 되기 위해선 국제적인 유통구조와 연락망, 그리고 그것을 뒷받침하는 이론가들의 구성 또한 필요하다고 본다. 요즘 아트 페어가 열리면서 꼭 포함시키는 프로그램들 중 하나가 평론가들의 강연이다. 그것도 생색내기, 끼워 넣기 수준으로 머물러서는 안 될 것이다. 그야말로 '장터에서 학술강의 하는 식'보다는 관객과의 교류가 좀 더 집중되고 깊어질 수 있는 방법들을 개발해야 할 것이다. 아트 페어가 지속적인 성과를 얻기 위한 장기적인 방향 설정에 이론가들이 참여할 수 있도록 만들어야 할 것이다. 바로 새로운 컬렉터들과 입문자들을 만들어내기 위한 미술교육의 사회화를 확산시키는 것이 필요하다.

지역주의의 극복을 얘기했으니, 각 지역에서 펼쳐지고 있는 각종 심포지엄과 페스티벌, 미술관 건립도 진정 국제주의적으로 풀려가고 있는지 생각해보아야 한다. 마감을 앞두고 나는 강서구에 이번 달에 오픈하는

'겸재 정선 기념관'과 벌써 열두 해를 맞이한 '이천 국제
조각 심포지엄'에 다녀왔다. 이들 지역뿐만 아니라 전국의
지자체들은 문화 연고를 통해 자신들의 지역을 홍보하는 데
열을 올리고 있다. 뒤늦게라도 문화사업에 예산을 지원하는
것이 고맙기도 하지만 우리나라 지자체 문화사업의
대부분은 하드웨어에 치중한 채 그것을 채울 소프트웨어,
콘텐츠엔 미흡한 것이 사실이다.

　　실적 위주의 전시용 행사가 아니라 진정으로 내실을
기하는, 전 세계에 하나밖에 없는 무언가를 만들었으면
좋겠다. 아무리 작은 동네라 할지라도 진정성 있는 그것
때문에 많은 이들이 찾아오는 빌바오나 나오시마의
사례들을 바로 지금 시작해야 할 것이다.

미친 짓

미술을 둘러싼 공기는 여전히, 아니 당연히 저기압이다. 하부구조의 메마름이 상부구조의 풍요로움을 방해하는가. 피곤한 육체가 정신을 나약하게 만드는 것인가. 진정 의지는 물질에 종속적일 수밖에 없는가. 죄여오는 조건 속에서 우리 삶의 속도는 높아지지만 자아는 원심력에 비례하는 강도로 나를 이탈하고, 그로 인해 최후에는 상실감만 짙어진다.

　　궁핍한 시대에 시를 쓴다는 것, 빈곤의 시대에 그림을 그린다는 것, 박제된 시대에 노래를 부른다는 것은 그래서 일견 미친 짓처럼 보이기도 한다. 그런데 이런 시대와의 불화와 어긋남이 후대엔 빛나는 미덕으로 칭송되는 경우를 많이 보아왔다. 한 시대에 머무르는 성공의 예술이 아니라 시대를 초월하는 승리의 예술이 되기 위해서 우리는 아직도 참으며 순수하려 애쓰고 있다.

아무리 어려운 시대라 할지라도 실력이 있다면 어느 정도의
부분을 헤쳐갈 수 있다. 우리의 가장 큰 문제는 그동안
내실을 기하지 못했고, 그것을 키우기 위한 구조적인
면에서도 부실했던 데에 있다. 간단히 예술 커뮤니케이션의
3자 구도의 측면에 있어서도, 작가生産者, 創造者와
감상자消費者, 受容者, 작품畵廊, 展示場을 둘러싼 각각의 장場이
제 기능을 발휘하지 못했고 유기적인 소통이 단절되어
있었다. 역사와 사회의 골 깊은 단절을 해결하지 못한
상황이 지금의 우리 미술계인 것이다.

　　　이런 구조 속에서 난국을 벗어나기가 당분간
희망적이지 않다면 나는 국제적이고 보편적인 모델을
제시하고 국제적인 연대를 구성하는 것도 하나의
방도가 되지 않을까 생각해본다. 얼마 전 우리나라의
대표적인 출판인 한 분을 만나 뵙고 요즘 구상하고 있는
프로젝트에 대해 들어볼 기회가 있었다. 한·중·일 3국의
대표 출판인들이 모여 세 나라의 인문학 명저 100편을
골라 그것을 번역하여 출간할 예정이라고 한다. 우리의
책들도 대략 3분의 1 정도의 분량을 차지한다고 하는데
다른 나라의 출판 규모로 보았을 때 커다란 혜택이었다고

말한다. 앞으로 문학 파트까지 그 영역을 점점 넓혀갈
것이라고 한다.

　　나는 우리의 예술문화가 저 멀리 유럽권까지는
닿지 않더라도 일단 동아시아권에서 새롭게 평가되고
해석될 수 있는 이러한 시도들이 매우 소중한 일이라
생각했다. 그것도 책이라고 하는 정신세계의 가장 기본적인
매체를 활용한다는 것이 의미 있어 보였다. 지역적인
경계와 한계를 넘어선 보편적이고 동시대적인 문화의
교류가 출판사업을 중심으로 펼쳐지게 될 것이다. 흔히들
미술에 대한 지원과 후원을 얘기할 때 전시에 대한 물적인
지원만을 생각하기 쉽다. 나는 꼭 한시적이고 일시적인
전시에 대한 지원의 집중보다는 그 전시나 작가에 관한
책에 대한 지원으로 어느 정도 변용되면 어떨까 하는
생각을 해본다. 결국 남게 되는 것은 도록이나 책이다.
든든한 미술책을 지원함으로써 많은 기업들이 자신의
이미지를 길게 홍보하는 지혜를 보여줬으면 좋겠다.

　　출판산업의 외화내빈 속에서 우리 같은
미술전문지의 환경도 여전히 아니, 당연히 좋지 않다.
올곧은 저널리즘을 지키기 위한 버티기가 쉽지 않은 상황의

연속이다. 많은 이들이 잡지의 의무에 대해 요구하고
질책한다. 모든 문제가 잡지의 책임인 것처럼 목소리를
높인다. 핑계대고 싶지는 않지만, 그렇다면 잡지가 다룰 수
있는 미술계의 모든 영역들은 그렇게 당당하고 실력 있게
무언가를 제시해왔는가 하는 되물음을 던지고 싶다. 지금의
곤란이 각각의 영역에서 자기 할 일에 치열하지 못했음을
총체적으로 보여주고 있는 결과라고 한다면, 우리는
이제부터 자기가 처한 공간에서 작은 희생을 시작해야 할
것이다. 그것이 새로운 틀을 짜는 미술계로 나아가는 큰
첫걸음이 되기 때문이다.

　　10여 년을 한 구석에서 치고받던 두 명의 부하가
떠나간다. 한 번도 따뜻한 말을 해주지도 못했고 그럴
여유도 없이 달려왔다. 밝은 마음으로 떠나는 그들이
고맙기만 하다. 부하를 앞으로 밀어내기만 했던 장수는
벌을 받을 것이다. 그 죄의 대가는 외로움일 것이다.

진영進永을 지나며

창원에 갈 일이 있었다. 가는 방법은 KTX로 밀양까지
가서, 무궁화호로 갈아타는 노선이었다. 밀양은 이창동
감독의 영화 〈밀양Secret Sunshine〉을 통해서도 그랬지만,
부산발 KTX의 차창을 통해서 항상 황홀해했던 내겐 제법
신비로운 공간이었다. 밀양으로 올라가기 전에 마주치는
늪지와 물 위의 나무들이 왠지 모를 원초적인 향수를
불러일으키곤 했다. 항상 지나치기만 했지, 발을 디뎌보지
못한 그곳의 플랫폼으로 내 몸이 쏟아져 내리는 순간, 철로
가까이서 햇볕을 받고 있는 암벽 위의 나무들이 눈으로
들어왔다.

　　산란散亂하는 그 비밀스런 햇볕, 밀양密陽의 햇볕은
바람과 달빛까지 서려 있는 듯했다. 초여름의 풀냄새도
간혹 섞여 있는 그 작은 간이역에서 문득 정적을 깨는 젊은
여인들의 웃음소리들이 들렸다. 검은 숄더백에 검은 옷을

입은 젊은 여성 둘이 서로 번갈아가며 사진을 찍어주고
있었다. 흔들리는 정오의 햇볕이 그녀들의 옷깃을 스쳤고,
그녀들의 이마 위에 머물렀다. '타지에서 온 사람들일까?
아님 이 동네 사람들일까?' 나는 이 공간과 어울리지 않는
그들의 패션 감각이 자꾸 신경이 쓰였다.

　　　이윽고 기차가 도착했다. 4칸 정도 밖에 안 되는·
기차는 예상외로 엄청 새것이었다. 3호차로 가기 위해서
나는 그녀들의 옆을 피해 지나쳤고, 새 장판 냄새 같은
것이 나는 자리에 앉아 빨리 기차가 떠나길 기다렸다.
그런데 그녀들이 내 자리 쪽으로 와서 "자리가 맞느냐?"고
물어본다. 다행히도 옆에 앉은 사람이 대신 대답해줘서
나는 입을 떼는 수고는 피했지만, 자꾸 스쳐가기만 하는
'인연 같은 우연'이 궁금하고 아쉽기까지 했다.

　　　창원으로 가는 무궁화호는 서부영화의
마차처럼 기우뚱거리고 출렁이면서 철로 위를 달리고
있었다. 뒷자리에 앉은 목소리만 들리는 남녀는 연신
철로 옆의 강이 "낙동강이다, 아니다"를 진한 경상도
사투리로 장난스레 다투고 있었다. 그때 "다음 역은
진영역進永驛"이라는 안내원의 멘트가 나오려는 찰나,

나는 내 옆으로 멀리 보이는 높은 암벽이 부엉이바위라는
것을 알아차릴 수 있었다. 뒷자리 목소리만 들리는 경상도
남녀는 "부엉이바위다, 아니다"로 또 한 번 작은 다툼을
시작한다.

　　　나는 차창 밖의 모든 파노라마를 내 눈 안으로 쓸어
담기 위해 애를 썼고, 이윽고 기차는 진영역에 도착했다.
기차 안의 많은 사람들이 하차했고, 뒷자리의 목소리
남녀도 없어졌다. 나는 반대편 창을 통해서 검은 옷을 입은
사람들의 뒷모습을 바라보았다. 천천히 출발하는 기차에
몸을 실은 채 나의 눈은 조금 전 스쳐간 검은 옷의 그녀들을
찾고 있었다. 그러나 밀양에서 진영까지 따라온 그
신비로운 햇빛은 그녀들을 가려버렸다. 오늘 나의 목적지는
진영이 아니라 창원이었다.

　　　"삶과 죽음이 모두 자연의 한 조각 아니겠는가?"
라는 말을 남기고 전前 대통령이 서거하셨다. 가장
서민적이고 대중적인 면모를 지니셨고, 권위주의를
타파하기에 애쓰셨던 분이기에 그분의 부재가 많은
국민들에게 서운함과 안타까움을 던져주는 것은 당연한
일이다. 문제는 대통령의 죽음 이후 더욱 깊어질 것만 같은

불신과 대립의 벽을 어떻게 허물고 화해와 상생의 길로
들어설까 하는 것이다.

일제강점기를 통한 친일과 반일, 해방공간의 좌우의
대립, 1950년 한국전쟁을 통한 남북의 분열, 1960년대
4.19와 5.16, 1970년대의 유신정권, 1980년대의 5월
광주, 그리고 1990년대 문민정부, 2000년대 참여정부
등 우리의 정치적·사회적 현실들은 거의 10년 간격의
'혁명'을 경험하듯 급변했고, 이것은 우리 미술사 속에서
세대와 양식 간의 연속적인 갈등과 분열을 불러일으킨
주요한 요인이 되었다. 이런 단절 속에서 '차분한 진화'를
필요로 하는 시각문화의 전개를 기대하기란 불가능한
일이리라. 지금 이 순간을 터닝포인트로 삼아 우리는
미술계의 끊어졌던 고리들을 연결하면서 정체성이 뚜렷한
계통을 만들어내야 할 것이다. 불통이 아닌 소통의 미술로
거듭나야 할 것이다. 그것이 대통령의 죽음이 우리에게
주는 화두일 것이다.

마감의 마지막 날, 마침 한남동 회사 앞을
바람처럼 지나는 운구차를 보면서 "그분은 어떤 그림을
좋아하셨을까?" 살짝 궁금해졌다.

이소룡 세대여, 안녕

'팝의 황제King of Pop' 마이클 잭슨이 심장마비로 숨졌다.
가뜩이나 어수선한 요즘, 너무나도 갑작스런 그의 죽음은
어느 화려했던 시대의 종말을 고하는 것 같아 허무하고
산만하다. 마이클 잭슨은 20세기 대중문화의 가장 강렬한
아이콘이었고, 그가 발산한 섬광은 아직까지도 많은 이들의
눈을 얼얼하게 만들고 있다. 외계인이라 오해를 살만큼
특출했던 그의 천재성은 전 지구인 남녀노소를 막론하고
그를 인정하게 만들었다. 예전에 어느 음악평론가가
"만약에 전 우주의 콘서트가 열린다면 지구 대표로
어느 작곡가가 참가하게 될까?"라는 자문을 던지면서
"그건 모차르트!"라고 자답하는 얘기를 들은 적이 있다.
그러나 그것은 그가 클래식 평론가로서 생각할 수 있는
가정이었다. 만약에 지금 이 순간, 대중문화를 포함한
지구를 대표하는 오늘날의contemporary 아티스트를

뽑는다면 마이클 잭슨이 아닐까. 마이클 잭슨의 포스force가
우주적인 사실이라는 것을 그 누가 부인하겠는가.
앨비스 프레슬리가 전후 대중문화의 한 부분에서 역사를
만들어가기 시작했다면, 마이클 잭슨은 그 자신이 역사가
되어서 대중문화를 감싸 안았다.

　　　그는 1980년대 MTV의 최대 수혜자이자
개척가로서 뮤직비디오와 영화, 컴퓨터 아트와 비디오
아트의 경계를 넘나들었다. 1980년대는 〈비디오 킬드 더
라디오 스타Video killed the Radio Star〉라는 노래 제목처럼
TV라는 매체의 우주적이고 초중력적인 영향력이 펼쳐진
시대였다. 그래서였을까. 비디오가 마이클 잭슨의 얼굴을
점점 지워버린 것은….

　　　전후 미국 중심의 대중문화의 확산에 TV는 큰
무기가 되었고, 그것은 1980년대 이전 1970년대에
본격적으로 시작되었다. 1960년대의 아폴로호의 달 착륙,
케네디와 마틴 루터 킹의 암살, 베트남 전쟁과 히피문화
등의 가장 미국적이었던 문화의 고지를 넘은 미국은 자신의
대중문화를 전 세계로 방출했다. TV 세대라고 할 수 있는
나의 어릴 적만 해도 TV에서 마주치는 드라마나 쇼는 모두

'미제Made in USA'였다. 시드니 셸던Sidney Sheldon류의 TV
시리즈, 석유 재벌 보비 유잉 가家의 영욕을 그린 〈달라스〉,
리 메이저스의 〈600만 불의 사나이〉, 린지 와그너의
〈소머즈〉, 린다 카터의 〈원더우먼〉, 피터 포크의 〈형사
콜롬보〉, 마이클 잭슨과 같은 날 세상을 뜬 섹시스타 파라
포셋 주연의 〈미녀 삼총사〉 등은 정규방송을 휩쓸었고,
AFKN에서 볼 수 있었던 댄싱 쇼 〈소울 트레인〉과 주말
오전에 방송되던 〈배트맨〉을 비롯한 미국 만화들이
어린 나의 눈을 멀게 했다. 그것은 문화적 폭격이었다.
〈쇼쇼쇼〉를 비롯한 우리의 쇼 프로그램도 미국식의 포맷을
따르긴 마찬가지였다. 마이클 잭슨이 어려서 부른 〈In Our
Small Way〉는 한국판 '잭슨파이브'인 '작은 별' 가족의
강인봉에 의해서 〈나의 작은 꿈〉이란 노래로 번안되기까지
하였다.

많은 사람들이 지구상 최고의 퍼포먼스로 기억하는
1985년의 〈모타운 25주년 기념 콘서트Motown 25: Yesterday,
Today, Forever〉에서 보여준 마이클 잭슨의 문워크moonwalk도
놀라운 일이었지만, 내가 가장 좋아하는 마이클 잭슨의
얼굴은 그의 첫 번째 솔로 앨범인 〈Off the Wall〉1979의

재킷 표지 사진이다. 또 내가 좋아하는 그의 목소리는
〈Forever, Michael〉1975에서 흘러나오는 발라드 〈One
Day in your Life〉의 코맹맹이 소리다. 검은 피부에 뭉툭한
코에 뽀그리 머리를 하고 소년처럼 해맑게 웃고 있는 그
순수한 표정이, 수줍음을 담은 듯한 중성적인 그 목소리가
그의 진실이었다. 이른바 '팔리기' 시작하면서 그는
'파산하기' 시작했다. 내가 좋아하는 마이클 잭슨은 결국
1970년대 끝에 서 있다.

　　1970~80년대를 풍미했던 스타들이 하나둘씩
사라져 간다. 무언가 거대한 교체가 실질적으로 벌어지고
있는 듯하다. 몸 안에 흐르는 피의 대부분을 그들로부터
받았던 우리 '이소룡 세대'에게 있어서 그들의 부재는
추억의 상실이자 회귀의 정지이다. 뒤돌아갈 수 있는
시간대가 자꾸만 좁아지는 느낌이기에 서운함이 더하다.
그러면서도 한편으론 가슴 속 가득했던 깨끗했던 그것들을
끄집어내게 된다. 변성기의 얼굴을 다시금 떠올리려 한다.
녹슬어버린 꿈을 쓰다듬게 된다.《월간미술》도 그 순수의
시대를 되살릴 수 있을까. 새로운 바람 속에서 지친 마음을
고쳐 잡는다. 봉주르Bonjour 미셸, 미하일, 미카엘, 마이클….

나는 책이다

예술작품이 인문학적 구도 속에 들어오려면 역시
문文·사史·철哲의 겹쳐진 조망이 필요하다. 문학적인
상상력, 역사적인 의미화, 철학적인 분석은 예술작품을
심도 있고 다층적으로 이해하는 데 필수불가결한 요소이다.
한 가지 더 덧붙인다면 종교적인 울림 같은 것이 있을
것이다. 어떤 언사言辭들을 초월한 예술의 신령함은 예술을
둘러싼 '나도 모를 그 무엇'의 신비로움으로 우리를
유혹하고 위로한다.

　　미술에 대한 글쓰기文學는 비평이라는 구조 체제로
전개됨으로써 미술 속의 언어적인 성격을 어느 정도
뒷받침해 왔다. 근본적인 비평의 갈래는 작품에 대한
사실적인 서술과 기술, 작품 속에 담긴 의미에 대한 해석,
그리고 작품에 대한 가치 평가라고 하는 세 가지 진술로
크게 정리될 수 있을 것이다. 때문에 어떤 비평적 견해를

택하느냐 하는 방법론의 숫자에 비례해서 그 작품에 대한 글쓰기는 다양해질 수밖에 없다.

미술사도 객관적인 입장을 취하기 위해 마주치는 대상에 일정한 거리두기를 시도하지만 진정 객관주의를 견지하기는 힘들다. 객관주의를 유지하려는 태도가 또 하나의 주관주의이기 때문이다. 작품을 이해하는 마지막 결과는 어떤 사관史觀으로 그 대상을 바라보았는가에 의해 결정된다. 직선형적종말론적 사관, 나선형적 사관, 변증법적 사관 등 사관의 종류도 가지가지다. 사관에 의해서 일반적인 사실事實이 의미 있는 사실史實이 된다.

미술에 대한 철학적인 해석은 미학이란 학문을 통해서 그 심도를 깊게 한다. 고대로부터 현대에 이르는 미美와 예술에 대한 철학적 반성이 미학의 경로이며, 고전주의적인 의미의 아름다움이라는 개념이 어떻게 해체되었고, 이른바 아름다움의 범주가 어디까지 확대되었는가가 주된 관심사이다. 또한 작품을 둘러싼 여러 가지 말과 글들에 대한 논리적인 분석을 통해 미술을 감각의 체계에서뿐만 아니라 인식의 체계 속에서 구성하고 논의하려 한다. '아름다움이란 무엇인가?'와 '무엇이

아름다운가?'라는 물음은 그래서 아직도 유효한 것이 되고, 때문에 작업대 앞에 선 이 시대의 작가들까지도 '예술이란 무엇인가?'라는 화두를 마음속에 자꾸 되뇔 수밖에 없게 만든다.

　　결국 미술에 대한 말과 글은 미술비평과 미술사와 미학의 그물망에 걸러진 금가루 같은 것이다. 그 사금砂金들을 모아 녹여서 빛나는 덩어리를 만들어 놓은 것이 미술 서적이다. 책은 미디어로서 미술이 소통될 수 있는 가능성을 여러 갈래로 열어 놓는다. 우리는 책을 통해서 미술을 '캔버스 위에 칠해져 있는 물감덩어리'의 물리적인 대상으로서만 경험하는 것이 아니라, 종이 위의 문자들이 뒤섞이면서 떠오르는 관념적인 대상으로서, 사진으로 평면화되고 흑백으로 추상화 된 개념적인 이미지로서 접촉하게 된다.

　　많은 이들이 페이퍼 미디어의 종말을 예언했었고, 전파 미디어의 편리성에 과도한 희망을 걸었지만, 그것은 책이라는 매체를 정보와 지식의 저장고로만 생각했기 때문에 비롯되는 오류이다. 우리의 뇌 속에 정보를 퍼 담으려만 하는 것이 독서의 전부는 아니다. 책읽기의

즐거움은 그런 수동적인 태도보다는 책 속으로 들어가서 자간과 행간을 종횡하며 방황하는 모험심에서 온다. 속독법을 써서 얼마나 빨리 한 권의 책을 독파하느냐 하는 것은 축지법을 써서 주변의 아름다운 경관을 놓치고 마는 무모한 짓과 같다. 축지법을 써야할 데가 있고 쓰지 말아야 할 데가 있다.

책읽기는 나와 책이 물리적인 측면과 정신적인 측면, 모든 면에서 유기적인 결합을 이루는 일이다. 내가 책 속으로 스며들고, 책이 자신의 의식 속에서 나를 생각하면서 결국 서로 하나가 된다. 나는 책의 미디어가 된다. 내가 미디어이다. 진정한 신언서판身言書判은 내가 내 몸과 말과 글과 생각이 하나가 되어 있는 책이 되는 것이다.

소녀의 전성시대

거리를 걸어도, TV를 틀어도 들리고 보이는 것은
오직 그들의 목소리와 패션뿐…. 요즘 대한민국은
이른바 '걸 그룹'의 전성시대다. 소녀시대, 2NE1, 카라,
브라운아이드걸스, 애프터스쿨 등에서 요즘 보기 힘든
원더걸스까지…. 이 시대의 소녀가수들은 특정 세대를
떠나 남녀노소 모두에게 사랑받는 아이돌이 되어 우리를
유혹하고 있다. 묘한 어색함으로 진한 매력을 자아내는
화장, 조각 같은 9등신의 몸에서 나오는 미성숙한 보컬,
토종의 냄새를 느낄 수 없는 이국적인 분위기는 나 같은
월급쟁이 중년 남성에게까지도 섬광 같은 판타지를 던져
놓는다. 그들이 주는 사탕이나 아이스크림 같은 달콤함은
우리의 고단함을 잊게 하는 활력소인 것만은 분명한데,
그리 길지 않을 이런 위로가 언제까지 갈 것인지, 그리고
그 끝에서 맛보게 될 무상함이 멀지 않았다는 생각 때문에

마음 한편에 씁쓸함도 올라온다.

기술복제시대의 표상인가. 이상적인 아름다움을
향해 만들어진 그들의 비슷한 외모와 손짓은 우리를
차분하게 만드는 것이 아니라 분주하게 만든다. 과거에는
적어도 몇 분 동안 한 가수의 노래를 들으며, 그 가수의
표정과 눈빛을 가사와 일치시키는 것이 가능했었다. 그러나
몇 소절씩 나눠 부르면서 무대 앞으로 나왔다 들어가는
지금의 수많은 소녀들을 좇아가느라 우리의 눈은 바쁘기만
하고, 감정이입을 통한 진실한 예술적 소통은 몇 초 동안도
허락되지 않는다.

각종 미디어를 통해 이런 상업주의 색 짙은 단절된
소통의 구조에 훈련받으면서 우리의 생각들도 어쩌면
짧아지고 얇아졌는지 모른다. 직접적인 만남이 아닌
인터넷이나 브라운관 같은 작은 사각형의 마당 속에서
스치는 다른 세상과의 찰나적이고 유동적인 만남은
우리를 점점 골갱이 없는 연약한 존재로 만든다. 생각은
많지만 몸이 따라주지 않는, 이론에는 강하지만 실천함이
없는 '잉여인간'이 지금 이 시대에 더 많아진 것은 아닌지
모르겠다.

게다가 또 하나의 암흑기처럼 느껴지는 요즘, 중세의
페스트를 연상시키는 '신종플루 대유행설'까지 덮치면서
우리의 인간관계와 행동반경은 점점 더 약해지고 좁아진다.
이렇게 되다 보면 우리는 죽음의 화두에 더욱 집중하게
되고, 그와 대조적으로 빛나는 장밋빛 환상을 꿈꾸게 될
것이다. 서구에서는 이미 '바이러스 아트Virus Art'라는
이름을 붙인 장르 아닌 장르의 미술을 생성해내고 있다.
피, 오줌, 뇌수의 낭자함, 현미경으로 보이는 병균 세포들의
기묘한 형체와 색채, 부패와 방부 사이에 서성이는 인간의
살들의 나약함 등을 묘사하는 작품들을 그룹 짓고 있다.

HIV가 주는 공포, 그 싸움에 대한 절망 섞인 자조
같은 작품들, AIDS에 걸린 작가가 자신의 피를 관객에게
뿌리는 퍼포먼스, 그리고 우리가 잘 아는 데미안 허스트의
채집된 죽은 나비떼의 이미지들은 거꾸로 우리의 예술이
존재해야 할 이유를 입증하는 중요한 사례들이 될 것이다.
한낱 '의식이 들어 있는 고깃덩어리'에 머무르지 않고
영원한 생명의 차원으로 넘어서겠다는 우리의 욕망과
의지는 미술사를 장식했던 주된 테마였다. 어떤 예술은
'영혼 없는 육체'를 탐하고, 또 어떤 예술은 '육체 없는

영혼'을 꿈꾼다.

다시 여기 광야에서, 소리의 요정들은 "소원을
말해봐"라며 말라버린 우리의 욕망을 부추긴다. 그러나
우리의 육체는 타의적으로 나른하고, 우리의 정신은
자발적으로 몽롱하다. 지금 이 순간 우리의 미술에 필요한
것은 이런 어둠의 상황들을 역전시킬 상상력이다. 정신
차려라. 더 이상 소심해지지 말라. 죽음과 바이러스의 공포,
유한한 육체의 가벼움을 극복하기 위한 명랑한 주문을
외워보자.

"아브라카다브라, 비비디바비디부."

참 잘했어요

최근 TV를 통해 총리 후보를 비롯한 여러 공직자들의
청문회를 지켜보면서 어떻게 사는 것이 옳은 길인가 다시금
생각해보게 되었다. 대한민국에 한 남자로 태어나 지도자가
되기 위해선 먼저 모범적으로 각종 의무에 충실해야 한다.
그것은 조금이라도 흠 없는 삶을 살기 위해 아직도 자기
자리를 지키고 있는 수많은 민초들의 자존심을 살려주는
문제이다. 지도자로 나서는 사람이 자신의 영달만을 위해
넓고 편하고 육덕진 길을 걸어온 이력이 보인다면, 좁고
험하고 메마른 길을 걸어온 이름 없는 성자聖者들에게
부끄러운 죄를 범한 것이 된다.

 내가 그런 '듣고 또 듣는' 모임에 설 존재는
아니지만 청문회聽聞會를 보면서 내 자신에 대해 '묻고 또
묻는' 기회를 갖게 되었고 참 감사하다는 생각을 했다.
눈치작전에 끼어들지 않고 양심껏 지원했다가 '재수

없게' 재수생활 한 것이 얼마나 감사한지, 늦은 나이에 군
입대하여 꾸역꾸역 육군 병장 계급장을 달고 제대한 것이
얼마나 감사한지, 동원 예비군에 민방위 훈련에 거의 10여
년을 동네 골목을 총 메고 다닌 것이 얼마나 다행인지,
신혼여행 가서 첫날밤을 보낸 첫 키스의 여자하고 지금껏
살고 있다는 게 얼마나 감사한지, 신혼부터 분가하지
않고 어머니 아버지 얼굴을 매일 뵈며 살 수 있는 것이,
평생 그들의 품을 떠난 적이 없는 것이 얼마나 감사한
일인지, 미국시민권을 얻기 위해 원정출산 안 하고 동네
산부인과에서 첫 딸을 낳은 것이 얼마나 감사한지,
강남으로 이사 안 가고, 10대를 보낸 나의 동네에서 아직껏
살고 있는 게 얼마나 감사한지, 그로 인해 출퇴근길이면
나의 추억을 끄집어낼 수 있다는 것이, 나의 두 딸이 모두
나와 같은 초등학교 동창이라는 것이 얼마나 기쁘고
대견하던지, 딸들의 수준 높은 교육을 위해 위장전입하지
않은 것이 얼마나 감사한지, 부동산 투기를 한 번도 안 해서
나로 인해 집 쫓겨 나간 사람 없고, 환경 파괴된 것 없는 게
얼마나 고마운지, 젊은 날 입사한 첫 직장에서 아직껏
일하고 있다는 사실이 얼마나 감사한지, 돈으로 기사를

팔지 않고 지면을 버틴 것이 얼마나 잘한 일인지….
그땐 너무도 힘들었던 일들이 지금도, 앞으로도 계속
감사한 일들이 되는 것을 나는 바라본다.

어느 『사서삼경四書三經』에 나왔던가. 군자君子는
작은 일을 중시하여, 끝내 작은 일도 이루고 그것이 기반이
되어 큰일도 이루게 되지만, 소인배는 큰일만 중시하다
보니, 결국엔 작은 일도 이루지 못하고, 큰일도 이루지
못하게 된다는 얘기가 있다. 인생의 순간순간에 마주치는
사소한 일들에 진력을 다해 충실할 것이다. 사소한 일들을
무시하다가는 먼 훗날 거대한 부인否認과 마주치게 될
것이다. 나에게 주어진 현실을 소중히 다루고 책임져야
한다. 운명의 도미노 게임. 내가 무심코 버린 바나나 껍질을
밟고 어느 누가 뇌진탕으로 넘어질 수도 있다. 내 차가
1~2초 머뭇거리면 내 뒤의 차는 4~5초, 그 뒤의 차는
8~9초…, 맨 뒤의 차는 15분이나 손해 보게 된다. 우연과
필연의 이치 속에서 우리는 최선의 판단을 요구 받는다.

얼마 전 〈바베트의 만찬Babette's Feast〉1987이란
영화를 오랜만에 다시 보게 되었다. 덴마크의 작은 어촌에서
벌어지는 이 금욕주의적 드라마는 북구 르네상스의 작고

건조한 듯하면서 정밀한 그림들, 결코 오버함이 없는 '그림
같은 그림들'을 떠오르게 만든다. 목사의 아름다운 두 딸 중
하나는 훗날 장군이 되는 젊은 장교의 세속적인 사랑을
받아들이지 못한다. 그저 늙고 힘없는 자들을 위한 봉사에
꽃봉오리 같은 청춘을 바친다. 그리고 또 한 딸은 파리에서
온 성악가의 극찬에도 불구하고 자신의 목소리를 세상에
펼치기를 포기한다. 그녀의 목소리는 화려한 콘서트홀이
아닌 오직 가난한 예배당 안에서만 울려 퍼질 뿐이며,
결국은 하늘나라에서 만날 천사들을 위한 것이다. 이 세상엔
이렇게 알려지지 않은 위대한 봉사가 있고, 일류 성악가를
부끄럽게 만드는, 그러나 들을 수 없는 노래도 있다. 모든
사람을 화해시켜주는 예술적 요리를 위해 자신의 모든
재산을 쏟아 부은 바베트는 "예술가는 결코 가난하지
않아요"라고 말한다. 이는 예술이란 돈이나 물질의 영역이
아니라 정신적 초월의 세계에 존재한다는 얘기다. 진정한
공직자들, 진실로 자신의 도道를 걷는 사람들의 눈동자에는
이미 저쪽 세계의 풍경이 들어 있다. 청문회는 속된 물질에
기대지 않고, 자유롭게 평생 정신적으로 살아온 인물을 찾는
모임이다.

天·地·人의 미술

일본 니가타新潟현의 에치고-츠마리에서 열리는 〈대지의
예술제〉를 둘러보고 왔다. 지난 10월호에서 소개된 바
있는 일본의 이 전략적 프로젝트는 지난 3회 때 35만의
관객이 찾아왔노라고 팸플릿에 적혀 있다. 그만큼 많은
나라의 관심을 끌고 있는 이 프로젝트가 열리는 이곳은
수십 차례 일본에 다녀왔던 내가 한 번도 가본 적이 없는
산촌이었다. 우리나라의 봉평이나 공주, 철원이나 평택을
합쳐 놓은 듯한 이곳에서 이틀 밤을 보낸 나는 "정말 며칠만
더 있다가는 소가 될 것 같네. 논바닥의 진흙을 바라보니
뛰어들고 싶더라"는 농담 아닌 농담을 동행자들에게
던졌다. 그리고 결국 마지막 날엔 혼자 신칸센을 타고
동경으로 도망쳐버렸다. 나는 지독한 '도시 촌놈'이었다.

　　　니가타 전역에서 광범위하게 열리고 있는 이
예술제는 200여 개의 산간마을에 약 370여 작품을 펼쳐

놓고 있다. 3년마다 열리는 트리엔날레인데 이번이 4회째를
맞이하니 벌써 햇수로 10년이 지나간다. 지난 3회 때의
집중 프로젝트가 산골 마을의 빈집들을 미술의 공간으로
변모시키는 것이었다면, 이번 제4회 〈대지의 예술제〉의
관심사항은 오래된 폐교廢校를 되살리는 사업이었다.

　　근대화의 가장 특징적인 요소를 들라면 서구화,
산업화, 도시화 등을 얘기할 수 있을 것이다. 서구적
패러다임으로 모든 생활의 패턴과 속도를 바꾸는 일,
농경문화의 옛 전통을 지워버리고 산업혁명 이후의
기계주의와 과학주의의 아름다움을 찬미하는 것, 시골의
작은 반경을 벗어난 전혀 새로운 삶의 터전을 건설하면서
'또 하나의 국가'인 도시에 집결하는 것 등이 지난 세기의
흐름이었고, 그것은 효율성을 최고의 선善으로 삼는 시대적
가치를 반영하는 것이었다.

　　그러나 〈대지의 미술제〉는 효율성보다는
비효율성을 지향한다고 한다. 그것은 편리함보다는 불편함
속에서 인간의 진정한 행복이 무엇인지 다시 한 번 확인해
보고, 미래의 예술이 자연과 환경과 대지로의 귀속, 지역과
세대와 장르의 초월을 고려하지 않으면 안 된다는 사실을

강하게 발언하고 있다는 의미이다. 물론 단순한 복고가 아닌 당대의 농촌과 환경의 정체성과 존재 이유를 반영하는 미술운동이어야 함은 당연한 것이다. 사실 산중에, 논밭에, 강변에 널려져 있는 많은 작품들보다도 나에게 깊은 인상을 준 것은 지자체나 지역 주민들의 적극적인 참여, 그리고 유수한 기업들의 후원을 통한 상생相生의 방법론을 그들은 현재진행형으로 모색하고 있다는 사실이었다.

한 시골의 작은 마을이 전 세계적인 네트워킹의 거점이 될 수 있는 이유는 '별것도 아닌 것을 별것으로' 만드는 그들의 진실한 '의미화' 때문일 것이다. 지난 회에 참여했던 영국의 그라이즈데일 아츠Grizedale Arts가 영화 〈7인의 사무라이〉에 대한 오마주로 〈7인의 아티스트〉를 뽑아 한 달 동안 일본의 깊은 산속에서 머물며 프로젝트를 진행한 일이라든지, 그 지역 특유의 식재료로 음식을 개발하고 그것을 그 지역의 도자기 그릇에 담아내는 레스토랑을 열었다든지, 주인 잃은 논밭을 위한 〈논밭 양부모〉 제도를 운영한다든지, 그 지역 동식물의 자연유산을 건축과 예술작품을 매개로 체험하게 한다든지, 도시와의 농산물 교류를 통해 지역 특산물의 브랜드를

널리 알린다든지 하는 일 등은 모두 미술을 통한 사람
살리기 운동이라고 할 수 있다.

　　내 머리 속엔 통영 남망산 조각 심포지엄과 영암
구림마을 프로젝트, 그리고 독일의 인젤-홈브로이히와
뮌스터 조각 프로젝트 같은 공공미술 프로젝트들이 오버랩
되었다. 그것들 모두 미술작품을 사유재산으로 보는
전근대적인 시각을 탈피하려는 의도가 내재되어 있다고
할 수 있을 것이다. 어떤 것들은 메마르고 있고, 어떤 것들은
아직도 꽃을 피우고 있다. 그 이유가 무엇인지 진지하게
고민해야 할 때가 되었다. '동산動産으로서의 미술'과
'부동산으로서의 미술' 사이에서 미래의 미술을 바라보아야
한다.

연아의 공중삼회전

일본의 피겨스타 아사다 마오의 언니가 아사다 마이이다.
그녀 역시 피겨 스케이팅 선수로 일본에서 사랑받고 있다.
이 두 선수의 듀엣 공연도 인기인데 그들의 빙상 연기를
받쳐주는 음악 모음집이 벌써 두 장이나 된다. 최근에
발매된 아사다 자매의 CD에는 그들의 공연 모습과 토크쇼
등의 일화를 담은 DVD도 들어 있다. 아사다 마오의
선곡으로 유명해진 하차투리안의 〈가면무도회〉는 일본
가요로도 변안되어 유행이고, 최근에 새롭게 소개된
라흐마니노프의 〈종〉은 비장한 매력을 풍기며 일본인들의
마음을 움켜쥐고 있다.

 DVD에는 아사다 마오의 이 곡을 위해
오케스트라까지 조직되고, 그녀를 초청하여 리허설하는
장면과, 장중한 피날레에 "멋지다, 놀랍다"며 눈을
휘둥그렇게 뜨는 아사다 마오의 CF적인 얼굴이 들어 있어

재미와 묘한 질투심을 더해준다. 한 스타를 위해서, 아니
한 스타를 만들기 위해서 공을 들이는 그들의 집요함과,
또 그것에 곁들이는 상업주의적인 신화 만들기가
무섭기까지 하다.

　　그에 비하면 제대로 된 빙판 하나 없이, 제대로 만든
스케이트 하나 찾기 어려워서 고생했던 김연아 선수는
도대체 어디서 나타난 것인지, 과연 어떻게 될 것이고,
'오직 하나뿐인 그녀'가 어둠 속으로 비상한 이후에는
어떤 그림이 펼쳐질지 나는 가만 생각해보게 된다. 그리고
그것은 우리 미술의 환경에서도 마찬가지가 아닐까 하고
자문하게 된다.

　　몇몇의 유명 작가가 마치 우리 미술의 전부를
대변하는 듯한 태도와 분위기, '백수' 전업작가를
지속적으로 양산하고 있는 교육환경, 열악하고 허술한
구조의 소통 시스템 속에서 수많은 좌절의 선수들을
바라보게 된다. 진정한 미술문화는 잘 자란 작가를
중심으로 제대로 된 비평과 갤러리, 제대로 된 컬렉션과
미디어, 매니지먼트 등이 같은 수준으로 받쳐주는 구조
속에서 꽃피울 수 있다.

이제는 작가 혼자서 클 수 없다. 미술을 둘러싼 전 분야에서
고르고 균형 있는 발전이 우선되어야 하는 것이다. 그렇게
되었을 때 김연아 선수가 하늘 위로 치솟는 트리플 악셀의
순간, 우리가 할 수 있는 온갖 불길한 생각 같은 것들도
잦아들 수 있을 것이다. 한 사람의 한 순간의 몸짓에
집중되고 머무는 온 나라 사람들의 부담스런 기대와 시선,
갈망, 그리고 그로 인해 우리 모두가 빠지는 순간의 공포는
부실한 하부구조에서 비롯되는 것이 아닐까.

　　　마감을 얼마 앞두고 세계적인 패션 브랜드에서
주는 미술상의 10주년 기념 디너 파티에 초청받아 갔다.
우리나라 미술계 최상의 인사들과 유명 연예인들이
모인 이 행사는 그야말로 '만찬滿餐'이란 말이 어울리는
제대로 된 '만찬晚餐'이었다. 생전 먹어보지 못한 풀코스
프랑스식 요리와 고급 와인이 주는 감동도 있었지만 내겐
경건하고 예쁜 결혼식장 같은 데서 느끼는 격조가 더
좋았다. 오래간만에 맛보는 예식의 형식미를 근사하게
보여준 행사였다. 그러나 이런 사람들을 모을 수 있는
구심점은 미술관이 아니라 패션 브랜드의 매장 위에 있는
전시실이었다.

최고의 상금과 우아한 브랜드의 이미지가 덧붙여지는
이 미술상은 어찌 보면 우리나라에서 수여되는 최고의
미술상이다. 어떤 이는 이 상의 수상자들의 경향들을
분석하면서 어떤 편향성이 느껴진다고 말하는 사람들도
있다. 그러나 이 상은 공적인 기관의 상이 아니라 사설
브랜드의 홍보 마인드도 포함된 상이다. 어떤 특수한
경향의 취미가 적용될 수도 있을 것이다.

　　파티에 참석하는 동안 내내 나는 많은 이들에게
보편적인 감동을 주고, 하나로 결속해주고, 소통과 화해의
기쁨을 주는 미술이 좀 더 미술의 핵으로부터 파장처럼
번져가는 일이 많았으면 좋겠다는 생각을 할 수밖에
없었다.

4.
자족의 예술

분명 우리네 인생의 질감은
아는 것만으로도, 또는 느끼는 것만으로도
무늬 지어지지 않는다.
너와 내가 밀고 당기면서 만들어낸 깊은 주름,
그것이 육체적이든 정신적이든
삶의 과정을 고스란히 보여주는
소중한 증표일 텐데, 지금 이 세상의
관계 맺음의 방식과 기제들이 만들어내는
삶의 주름은 한쪽으로만 쏠려 있다.

국가대표

《월간미술》이 통권 300호라는 역사의 장으로 진입했다.
300이란 숫자는 1989년 1월호부터 창간되어 총 253권의
책을 낸 《월간미술》의 넘버에 1976년 창간된 《계간미술》의
통권 47호를 합친 것이다. 엄밀히 말하면 월간지상으로는
300이 안 되지만 《월간미술》의 전신이 《계간미술》이고,
《계간미술》의 맥을 이어왔다는 것은 누구도 부인할 수
없다는 사실에서 나온 숫자이다.

300이란 숫자가 중요한 것 같지는 않다. 그러나
하나의 일관된 눈과 마음을 갖고 우리 미술의 얼굴을
오랫동안 기록해왔다는 사실은 의미 있는 일이다. 우리
보다 조건이 좋은 해외의 많은 미술 전문지도 부침을
거듭하는 현실이다. 우리보다 좋은 소재의 아티클을
소유하고, 현대미술의 메인스트림에서 수많은 이야기들을
방출하는 외국의 유리한 환경 속에서도 하나의 예술

전문지가 역사가 되고 전설이 되기는 그리 쉽지 않다.

　　많은 이들이 이러쿵저러쿵 얘기하는
'월간미술론'이란 잡지계라는 정글 저편에서 바라본
하나의 감상일 수도 있다. 그런 느낌이 중요한 건
사실이다. 왜냐하면 매체라는 것이 소비자와의 소통을
고려함으로써 살아갈 수 있기 때문이다. 그러나 그 속에
들어가 보면, 우리가 상상하는 웬만한 기업체의 생리와
너무나 닮았고, 또 너무나 다른 현실 때문에 고민해야 하는
아픔이 있다. 잡지를 만들어보지 않고 말하는 것과 잡지를
만들면서 현실과 부딪치면서 느끼는 소회는 분명 다르다.
자기 마음대로 만들다가 일찍 문 닫은 무책임한 잡지도
부지기수이다. 이것은 분명 '약속의 사업'이다

　　계산해보니 나는 이제껏 154권의《월간미술》을
만들었다. 나는 부끄럽게도《월간미술》을 우리나라에서
제일 많이 만든 사람이다. 나의 사원카드 모퉁이엔 작은
글씨로 '창사 멤버'로 기록되어 있다. 1997년 월간미술이
재창간할 때부터 나의 잡지 인생은 시작된다. 그때 IMF가
시작될 무렵,《중앙일보》는 일간지와 잡지를 분리시킨다는
정책에 따라《여성중앙》《쎄시》《라벨르》등 각종 잡지를

새로 설립하는 잡지출판 회사 '중앙 M&B'로 이동시켰다.
그중에 '중앙 M&B'에서 받지 않는 두 잡지가 있었으니
음악 전문지《스테레오 뮤직》과《월간미술》이었다.
왜 그랬겠는가. 음악·미술 전문지는 광고의 어려움이
있기 때문이다.《스테레오 뮤직》은 곧바로 폐간되었다.
그러나《월간미술》만은 살려야 한다는 목소리들이
일었고, 독립법인의 주식회사로 발족하게 된다. 그것이
1997년이었다.

그렇게 흘러간 시간, 불과 2년이 안 되어서
《월간미술》 창간 멤버는 모두 다 흩어지고《월간미술》
편집부엔 나만 혼자 남았다. 그래서 졸지에 편집장이
되었다. 새로 기자와 디자이너와 사진 팀을 뽑아서 살림을
꾸려갔다. 난 소년가장이었다. 그런데도 돌을 던지는 자가
있었다. 성경에서 가장 불쌍한 사람으로 얘기되는 고아와
과부 같은 사람을 짓밟는 사람도 있었다. 베드로도 있었고,
가롯 유다도 있었다. 어쩌다 미술계의 핵심에 발을 담그게
되었지만 나는 정말 이 지면을 통해서 표현할 수 없는
너무나 많은 것을 겪었다. 언젠가 문화예술계 이면의
리얼 스토리를 실명으로 쓰고 싶은 생각도 있다. 명분과

허구 사이에 놓여 있는 '미술적 인물들'의 존재적 진실을
나는 밝히고 싶다. 미술계의 최전선에서 수십 년간
싸워왔던 한 남자로서…. 그러면 나는 미국 상류사회의
이면을 고발한 소설『티파니에서 아침을Breakfast at
Tiffany's』을 쓴 한국의 트루먼 카포티Truman Capote가
될 수도 있을 것이다.

　　　　항상 하는 말이지만《월간미술》은 정보를 전달하는
정보지와 목소리를 내는 견해지의 두 마리 토끼를 잡아야
하는 현실에 놓여 있다. 발 빠른 정보와 소식을 원하는
독자들에겐, 이슈를 만들어내길 원하는 고급스러운
독자들에겐 불만의 여지들이 여전히 남아 있다. 그러나
그것이 우리가 극복해야만 하는 현실임을 인정하고
좀 더 긍정적이고 대안적인 미래를 도모하는 편이 옳다고
생각한다. 300호를 맞이하면서 표지에 태극기를 달았다.
그것은 국가대표 잡지라는 긍지도 있지만 국가대표의
명예를 얻으며 살아가고 싶다는 우리 편집부의 각오를
드러내는 거룩한 표식이다.《월간미술》의 역사, 그것이
한국미술의 궤적이었다.

아바타 타령

지난달의 문화여행에서 만난 큰 산은 역시 〈아바타〉였다.
극장 안으로 들어가는 나의 맘속엔 이 영화가 지니고 있을
생각해야 할 예술성이나 감동받을 내러티브 구조에 대해선
아무런 기대도 없었다. 그저 화려한 컴퓨터 그래픽의
테크놀로지 홍수에 압도되고 싶은 심정뿐이었다. 내가
좀 더 이 영화와 교접하기 위해선 3D나 얼마 전에 나왔다는
4D를 택해야 했을 지도 모른다. 그러나 영화라는 것을
단순한 오락의 수단으로 보지 않고, 인식의 장을 여는
또 다른 목적으로 삼고 있는 내겐 2D의 영화가 훨씬 더
부드러웠다. 그것은 영화관을 예배당으로 삼고, 빛의
이미지들로 세례를 받고, '영화가 예술이다'라는 말씀을
마음의 성스러운 경전에 새겨 놓은 구닥다리 영화광에게는
지울 수 없는 향수와 같은 것이 아직도 남아 있기 때문이다.
　　나는 평면 위의 화면을 보면서 이 장면을 3D로 보면

어떤 효과가 나겠구나 하는 상상을 거꾸로 동원하면서
영화를 보았다. 그러면서 내린 결론은 〈아바타〉가 머리를
지향하는 것이 아니라 말초를 지향한다는 것, 그래서
그것은 음악처럼 본능적이라는 것이었다. 〈아바타〉는
정신의 영화가 아니라 몸의 영화이며, 그것이 추구하는
공감각적·오감五感적 소통은 결국 '진실의 순간'이 아닌
'순간의 진실'을 보여줄 뿐이다.

　'화신, 분신, 응신'의 뜻으로 쓰이는 '아바타avata'라는
말은 산스크리트어 '아바따라avataara'에서 왔다. 그것은
'내려온다'라는 뜻의 '아바뜨르ava-tr'의 명사형으로써 신의
강림과 재림을 의미하는데 그것이 널리 퍼지게 된 원인은
컴퓨터 게임 때문이라고 한다.

　지금 세간에는 〈아바타〉에 대한 갖가지 담론들이
존재하며 수많은 이야기꾼들이 인터넷을 포함한 각종
매체를 통해서 침을 튀기며 흥분하고 있다. 그 중심엔
〈아바타〉를 수정주의 서부극으로, 제국주의와 문명주의의
침략적 행태에 대한 반영으로 해석하는 경우가 대부분이다.
미야자키 하야오의 애니메이션 〈바람 계곡의 나우시카〉
〈천공의 성 라퓨타〉〈원령공주〉에서 등장하는 장면과의

유사성 때문에 표절론까지 나오기도 하고, 중국 후난성은 장자제張家界의 '남천일주南天一柱'라는 봉우리를 '아바타 할렐루야' 산으로 개명까지 하는 해프닝까지 벌였다. 이뿐인가. 바티칸 교황청에선 아바타들이 생명의 나무 앞에서 벌인 원시적인 제의 장면 때문에 불쾌감을 표시한 반면, 불교계에선 영화의 테마가 '물아일체物我一體' 사상을 담고 있고, 아바타들의 숲은 『무량수경無量壽經』에 나오는 '정토淨土'의 모습을 구현했다며 극찬하고 있다.

　　　이렇게 많은 논란들 위에 나까지 몇 개를 더하는 꼴이 되었지만, 나는 〈아바타〉에 담긴 비전이 굉장히 동양적이라는 생각이다. 동양적이라 하면 구체적으로 유·불·선의 색채가 화면 가득 우러나온다는 것을 말한다. 아바타들이 온갖 나무들, 다리가 여섯인 말들, 익룡 같은 거대한 새들과 첫 번째 '교감'을 시작할 때 마치 USB 같은 기관을 통해 자신의 총체적 정보를 교환하는 것은 일종의 성적인 결합처럼 보이기도 한다. 또한 중국 선진시대 『산해경山海經』에 나올 법한 기괴한 동물의 형상들, 기암괴석과 폭포의 산수山水, 영롱한 빛깔의 당산나무, 끝없이 비천飛天하는 이종교배의 형상들, 그것들을

관장하는 '에이와'라는 신적 존재는 네 것 내 것, 여기저기를
따지고 구별하는 서양의 신이 아니라 '누구의 편을 들지
않고, 다만 균형을 맞춰갈 뿐'인 존재다. 그냥 스스로自
그러한然 존재다.

 우리의 전통 산수화나 족자를 보면 항상 그 산속을
걸어 들어가는 은자隱者 같은 사람이 그려져 있다. 그
나그네가 나의 아바타다. 나를 대신해서 그는 그윽한 산을
오른다. 나는 방 안에 있는 것이 아니라 그의 눈으로 이상화
된 자연을 느낀다. 그로 인해 호연지기浩然之氣를 얻는다.
그림 속을 움직이는 아바타의 눈으로 바라본 풍경이
근경近景, 중경中景, 원경遠景의 삼원법三遠法으로 기록된다.
그것은 이미 2D와 3D의 경계를 깨는, 서구식 원근법을
초월한 체험의 공간이다. 그것은 별로 돈이 들어가지 않은
〈아바타〉이지만 진정성을 지닌 나의 체험담이다. 그런
아바타가 우리 곁에 이미 있었다.

흔들리는 대지

새로운 밀레니엄의 감격은 이미 10년의 기억 속으로 흐려지고 있다. 지금 이 순간, 세계미술의 지형도는 어떻게 그려지고 있는가. 세기 말과 세기 초에 걸쳐 있던 우리 시대의 미술은 어떤 모습으로 변동variation하고 있는지 물어보고 싶어졌다.

　　동시대 미술의 일관된 성격을 규정짓는 시기를 말해본다면, 다시 말해 이 시대 미술의 정체성을 유지시켜줄 그 변용의 본격적인 시작을 찾아본다면, 아마도 1980년대라고 할 수 있을 것이다. 그리고 동시대 미술의 터전을 만들어준 것은 1950~70년대에 걸친 냉전의 시대일 것이다. 제2차 세계대전 이후, 현대미술의 메카로서 뉴욕이 떠오르게 되고, 미술의 정치경제학이 미국 중심으로 전개되는 기간은 어찌 보면 짧지 않은 '팍스 아메리카나'였다.

물론 자본주의의 비판을 수용한 수정자본주의에서
자유무역을 중시하는 신자유주의로의 전환이 본격적으로
이루어진 1970~80년대의 시장경제와 냉전의 몰락이라는
정치적 급전환이 내용적으로나 형식적으로나 미술의
실질적인 변화를 가져온 증거를 우리는 확실히 목격할 수
있다.

　　회화에 있어서는 '손맛'의 의미를 재해석하는
경향이 생기고, 주제 면에서는 글로벌리즘과 냉전 이후
정치적 리얼리즘이 고개 드는 현상이 보여졌다. 사진은
1980년대 이후 아트가 아니라고 말하는 사람들의 수가
없어졌다. 기록의 기능보다는 '전시 가치'가 우선하게
되었고, '일상성'이라는 화두가 미술계에 대두되었다.
비디오 아트는 소재의 다양성을 추구하며, 다큐멘터리를
변용하는 현상들이 늘어나게 되고, 조각은 탈脫미니멀리즘이
전개되면서 일상적인 재료들을 이용하는 경향들이
많아지게 된다. 설치미술에 있어서는 1980년대 이후
모더니즘에 대한 비판에서 시작된 개념미술이 차용이나
다문화주의 등 포스트모던적인 색채를 짙게 풍기는
'신新개념주의Neo Conceptualism'로까지 발전된다.

이런 다양한 미술의 변모는 특히 1990년대 이후에는
글로벌 시대라는 개념을 적극 부각시키면서 아시아,
아프리카 등 지역적 '타자'들을 받아들이고 건축, 디자인의
영역까지 횡단하는 세분화와 다극화의 프랙털을
그려냄으로써 지금의 미술시대를 '탈脫근대'의
'포스트모던'이 아닌 '별別근대'의 '올터모던altermodern'
이라고 지칭해야 한다고 주장하는 이론가도 있다.

1980년대, 1990년대, 2000년대를 거쳐 이제
한 세대라고 할 수 있는 30년의 시간이 지나가버렸다.
이제는 각 분야에 있어 새로운 판도와 지도 그리기가
필요하고 가능한 시점이 아닐까 한다. 예술의 장르간의
월경越境, 순수와 실용의 전도顚倒, 테크놀로지의 발달로
인한 새로운 미디어의 매혹에 우리 시대 미술의 땅은
흔들리며 부유하고 있다.

정리하면 1980년대의 새로운 전환점을 뚫고
진입한 1990년대를 구가하며 작금의 최고 상품이 되어버린
yBayoung British artists나 중국의 시니컬 리얼리스트들
이후의 미술을 예견하기엔 아직도 불확실하고 불완전한
상태에 우리는 놓여 있다. 그렇기에 완전했던 근대의

모델에 연緣을 대고 있는 '젊은 대가'들의 작품을 '구관이
명관'이라며 신뢰하려는 움직임이 여전히 존재하는 것이고,
갑자기 다가온 경제적 불황과 멈춤에 구 체제를 흠모하는
왕정복고가 일어나는 분위기도 눈에 띄게 늘어나는 것이다.
어찌 보면 이런 구조조정의 환경이 지구촌의 새로운 정신과
물질의 유통과 소통을 만들어 갈 수 있을지도 모른다.
그러나 우리를 지배하는 근대의 그림자와 틀은 아직도 짙고
견고한 것 같다.

　　'중심과 주변'의 근대적 논리가 만들어 놓은 역사와
게임의 조건은 아직까지 우리의 삶과 미래를 구속하고
있는 것처럼 보인다. 이번 동계올림픽에서도 역시, 눈과
얼음이 없는 지역의 선수들은 보기가 힘들었다. 언제여야
하얀 빙상에서 아프리카 선수가 화려한 스핀을 자랑할
날이 올 것인가. 그날을 앞당길 수 있는 시스템과 조건이
지금부터라도 모색되어야 할 것이다. 그래야 진정한
글로벌 아트의 지도를 그려낼 수 있을 것이다.

Mind the Gap

런던에 다녀왔다. 영국문화원의 '한국 미술기자단 방문Korea Art Media Visit' 프로그램에 참가하게 된 것이다. 그 화려했던 yBa의 영광 이후, 사치 갤러리의 센세이션 이후, 터너 프라이즈의 범우주적 성공 이후의 영국 현대미술이 궁금해졌다. 두 눈으로 확인한 결과⋯, 그 톡톡 튀던 '앙팡테리블'은 이제 흰머리가 듬성듬성 보이는 '중년돌'로 접어든지 오래이며, 템스 강 주변에서 시내로 이전한 사치 갤러리는 그 유명한 '걸작'들은 하나도 걸어놓지 않고, '제국의 역습The Empire Strikes Back'이라는 부제의 〈인도 현대미술Indian Art Today〉전이 열리고 있었다. 터너 프라이즈의 본산인 테이트 브리튼에선 영국의 자존심 헨리 무어Henry Moore의 대형 회고전과 베니스비엔날레의 영국관 출품 작가였던 슈퍼스타 크리스 오필리Chris Ofili의 빅 쇼가 대조적인 인상을 풍기며 열리고 있었다.

미국 주도의 정형화되고 굳어져 가던 세계미술 환경을
영국의 젊은 미술가들이 엽기적이라 할 정도로 기발한
작품을 통해 활력을 불어 넣은 것 또한 사실이다. 폭넓어진
경제적 침체 속에서도 영국은 '젊은 그들'이 만들어 놓은
민주적이고 자유로운 시스템으로 인해 아직까지도 비교적
활달한 표정이 지워지지 않고 있는 듯하다. 그들의 의미
있는 시도가 여전히 많은 이들의 공감을 얻고 있는 것이다.
예술의 생명력이 '공감'에 있고, 그 공감의 '전염'이 역사를
만든다는 것은 오래된 진실이다.

　　　때마침 웨스트엔드의 아델피 극장에서는 지난
24년 동안 롱런하며 전 지구에서 1억 명 이상이 보았다는
초특급 뮤지컬 〈오페라의 유령〉의 속편 〈사랑은 영원히Love
Never Dies〉가 개막했다. 물론 보도매체를 통해서 그 주변
얘기만을 접할 수 있었지만 대작의 탄생이 벌어진 같은
공간대에 내 육신이 속해 있었다는 것 자체가 신기했다.
작곡가 앤드류 로이드 웨버가 우리 시대의 오페라인
뮤지컬과 등가부호가 된 것은 그의 무대가 품고 있는
공기를 수많은 사람들이 마시고 싶어 했기 때문이며,
그의 공간 속에서 피안彼岸의 위로를 발견했기 때문이다.

한 작가의 작품이 동시대와 합일의 정점에 올라섰다면
그 다음에 이어지는 작품들은 진부함의 반복이 되기 쉽다.
보지는 못했지만 웨버의 속편이 전편을 능가하기 힘들
것이라는 예상은 전편이 우주적인 성공을 아직도 거두고
있다는 사실에 기인한다. 그것은 완벽에 도달한 그림에
괜한 덧칠을 함으로써 비롯되는 허망함이며, 올림픽에서
금메달을 획득한 선수가 세계선수권 대회에서 똑같은
연기를 해야 하는 상황과 흡사한 것이다. 학력고사를
성공적으로 치른 고3 김연아 학생이 남아 있는 기말고사를
보는 심정이라 하겠다.

　　　프랑스의 소설가 미셸 우엘벡은 베르나르
앙리 레비와 나눈 편지 모음집 『공공의 적들』 중에서
46살을 지나 보내며, 같은 나이에 세상을 뜬 보들레르의
초상사진을 떠올린다. 우엘벡은 앞으로 남은 삶이 결코
천재天才가 발휘되는 상승의 시간이 아니라, 아름다운
하강을 준비해야 할 시간이라고 말하면서 씁쓸해한다.

　　　그렇다면 반 고흐보다도, 제임스 딘보다도, 엘비스
프레슬리보다도 많은 나이를 살아온 나에게 하늘이 허락한
재능은 이미 발휘된 것일까, 아니면 아직 쓰여지지 못한

것일까. 여기서 중년을 관통하는 수많은 예술가들에게
묻는다. 동시대와 섞여 살며 그 시대의 아이콘이 되었다면,
시대의 화신이 되어 저 하늘의 별이 되었다면, 그 후부터는
어떻게 참신함을 유지하며 떠 있을지, 어떻게 해야
세상과의 아름다운 이별에 성공할지 고민해야 할 것이다.
세상과의 적절한 거리두기⋯, 런던 지하철 탑승대 끝에는
이렇게 써 있다.

　　　"간격에 주의하시오 Mind the Gap."

아우슈비츠 이후

꽃다운 청춘들이 검은 봄 바다에 잠긴 지금, 대한민국은
애도의 기간이다. 우리가 시퍼런 눈을 뜨고 있는 이 현실
속에서도 무엇이 진실인지, 무엇이 거짓인지 분명하지
않다. 살아 있는 증거의 말을 들을 수도 찾을 수도 없다.
그러니 지나쳐간 시간을 기억하는 역사란 얼마나 허황된
것인가.

　　하늘로 부양하는 녹슨 배의 거대한 퍼포먼스가 주는
초현실적인 영상을 목도하면서 우리는 집단적인 환상에
사로잡힌다. 수많은 인연들의 끊어짐에 연민과 동정의
눈물짓는다. 자식을 가져본 사람은 알 것이다. 엄마의
죽음이 이 세상의 끝을 의미한다면, 아들의 죽음은 내
심장의 등불이 꺼짐을 의미한다.

　　허전함과 무상함에 TV 채널을 돌리다 보면 어느
하나 차분한 적이 없던 TV는 연일 오락프로그램을 제외한

다큐멘터리, 시사 교양 프로그램을 재탕하고 있다. 그런데
그만큼 제한된 교양과 문화의 폭과 깊이 때문일까. "어떻게
하면 오래 살 것인가. 어디 가야 식은땀을 흘릴 만큼 맛있는
것을 먹을 수 있는가"하는 지독히 감각적이고 육체적인
프로그램이 대부분이다. 숭고한 죽음 앞에 눈물 콧물을
삼키던 나는 이제 민망하게도 침까지 넘기며 식욕食慾의
포로가 되어버렸음을 자각한다. 그러면서 결국 인간의
역사도, 사랑도, 종교도 "다 먹고 살려고 하는 짓거리"라는
체념을 품으려 한다.

　　인간이란 동물은 결국 의식주衣食住라는 본능과
연계된 세 가지 주요한 문화적 화두를 해결하기 위해
생존해왔던 것은 아닐까. 20세기에 가장 큰 영향력을 끼친
사상가 중 한 사람인 칼 마르크스도 "어떻게 하면 많은
사람들이 잘 먹고 잘살 수 있을까"하는 물질의 이상적인
분배를 꿈꾸었고, 지그문트 프로이트도 꿈과 성性의 문제를
빌어 우리의 몸과 무의식적인 욕망 세계 또한 지독히
물질적인 것임을 드러냈다. 이토록 인간은 하부구조적인
존재란 말인가. 먹고사는 문제를 아직도 해결하지 못한 채
우리는 잘난 체하며 살고 있다.

시인 최명란이 "아우슈비츠를 다녀온 이후에도 나는 밥을
먹었다"라는 존재적 슬픔의 싯구를 남긴 것이나 철학자
아도르노가 "아우슈비츠 이후 서정시를 쓴다는 것은
야만"이라고 토로한 것은 우리가 믿고 있던 합리주의적
이성의 한계 앞에서 우리가 실망하거나 포기하지 않고 더욱
더 인간정신 고양에 매진할 것을 역설적으로 자극한다.
그것이 예술과 종교가 던지는 영원의 역설이다.

　　나이를 먹으면서 나의 육체에는 예전 같지 않은
징후가 나타난다. 그것은 자연스런 과정이다. 기계가
아닌 인간이기에 우리는 늙을 수 있다. 그러나 유한한
인간 육체의 물질성 앞에서 우리는 기분 나쁜 그 현실을
부정하기 위해 꿈을 꾼다. 그 꿈은 과거로의 향수일 수도,
미래로의 희망일 수도 있다. '이곳, 여기'에서 꾸는 '저곳,
거기'에 대한 백일몽白日夢이 바로 예술이다.

　　가난한 시대의 배고픈 시인이 던진 예언이 우리
인식의 상층권을 뚫는 깃발이 될 수도 있고, 곤란한 사회의
순수한 화가가 토해낸 색채가 우리 감정의 억눌림을
풀어주는 주술이 될 수도 있다. 하여 우리 살아남은
자들은 슬퍼하지 말고, 밝고 자유롭고 긍정적인 세계의

형상을 더는 상상의 하늘 속에만 떠돌게 하지 말고, 이 땅의 귀속물로 현실화시키자. 제리코의 〈메두사의 뗏목〉1818~1819 그 꼭짓점에서 휘젓는 손짓은 무엇을 꿈꾸고 있는 것일까.

 또 한 번의 4월이 나의 봄꿈을 타고 빠르게 지나가버렸다. '잡스러운' 미술계의 현실을 '잡스럽게' 담아낼 잡지를 만들기 위해 이번 달도 부산했다. 어쩌면 순간순간이 아우슈비츠인지도 모른다. 또 아우슈비츠의 순간마다 우리는 더욱 힘찬 꿈을 꾸려 하고 있는지도 모른다. 그래서 아우슈비츠를 다녀온 이후에도 밥을 먹을 수 있게 되는 것인지도 모른다.

기계적 예술가

사무실 책상 서랍을 뒤지다가 〈마리아 칼라스〉 카세트
테이프가 나왔다. 제작일자를 보니 20년이 되어 간다.
과연 소리가 잘 날까? 언제나 내 책상 위를 지키고
있는 라디오 겸용 카세트 플레이어에 꽂아본다. 이놈도
기자 초년병 때 싼값에 구입한 오래된 친구다. 그 옆에
백열전구가 들어 있는 스탠드를 켜본다. 노란 불빛이
차가운 형광등 불빛이 지배하는 공간에 어느 정도 독립적인
따뜻함을 부여한다. 나는 글을 쓸 때면 항상 이 스탠드를
켜고 글쓰기의 외로움과 두려움을 달랬다.

　　작은 스탠드와 카세트 플레이어가 오랜만에 합주로
나를 행복하게 만든다. 그 옛날 점심시간 회사 앞 식당에서
콩나물국밥을 먹고 들어와서 잠깐 들었던 마리아 칼라스의
식물성 목소리가 생생하게 되살아난다. 내가 맑아지는
느낌이다.

나의 본격적인 글쓰기의 시작은 매킨토시 컴퓨터와
함께했다. 잡지사 기자인 만큼 글 양에 있어서나 디자인에
있어서나 신경 쓰라는 의미로, 회사에선 매킨토시 컴퓨터를
지정해주었다. 아직도 컴맹에 가까운 나는 워드와 편집작업
면에선 매킨토시에 능숙해질 수밖에 없었다. 그 안에 10년
세월의 글들이 들어 있는데, 플로피 디스크가 없어진 지금
그 글들을 빼낼 수 없어 답답하기만 하다. 자신의 몸뚱이
안에 담고 있는 글들이 죽어 있는지 살아 있는지 궁금증만
주는 그 친구는 지금 캐비닛 속에 고이 모셔져 있다.

　　사실 나는 원고지에 만년필로 쓰는 글이 진짜
'예술적인 글'이라고 생각하고 있었다. 자신의 개성적인
서체와 몸짓의 흔적이 남아 있는 글이 특별하다고 생각한
것이다. 문체는 필체에서 나온다. 글의 생명은 잉크 피에서
나온다. 지적인 허영일지도 모르겠지만 글씨가 남겨진
문서와 자료에서 풍겨 나오는 어떤 위엄과 향기 같은 것이
글을 쓰게 하는 동기를 부여하기도 한다. 때문에 나는
최근까지도 육필로 글을 쓰고 그것을 컴퓨터에 수정하면서
옮기고 있다. 점점 자세함이 적어지는 대강의 줄거리가
되고는 있지만 아직도 컴퓨터 앞에 앉기 전에 나는 종이

위에 만년필로 글을 쓴다.

언젠가 어느 평론가가 종이 위의 글쓰기와 컴퓨터의 글쓰기를 비교하면서 덩어리 덩어리 오려내고, 떼어 붙이는 컴퓨터 시대의 글쓰기에선 열정도 혼도 읽어낼 수 없다고 말한 적이 있다. 대학생들의 리포트를 읽어보면서 느끼는 점이지만 인터넷 여기저기서 퍼내온 글들을 짜깁기하기도 하고, 또 그런 글들이 손쉽게 인쇄의 단계로 넘어감으로써, 글을 쓴다는 것이 하나의 기계적인 공정과정으로 변해버렸음을 감지하곤 한다. 종이에 인쇄된 글이란 얼마나 그럴 듯해 보이던가. 사실 활자로 찍힌 문자를 소유한다는 것, 다시 말해 책의 문자를 사적으로 양산하고 소유한다는 것이 얼마나 엄청난 시간의 축적이 있어야 가능한 일이란 말인가. 이제 글쓰기는 제조업이고, 출판사는 유통업이다.

이런 '원본 없는 복제'의 시스템이 현대예술의 모든 경우에 허다하지만, 모든 순수예술이 이제는 집약매체적인 성격보다는 확산매체적인 성격만을 지향하는 것 같은 느낌이 든다. 이 시대는 글쓰기도, 그리기도, 노래하기도 모두 전파의 몸으로 분해되길 원한다. 음악도 처음엔 악보와 같은 기호체계와 밀접한 연관 속에서

생명력이 유지되었을 텐데 지금은 그 내용적인 부분보다도
자꾸만 감각적이고 효과적인 부분으로 집중되어 흘러가고
있다. 가슴이 없는 노래들이 세상에 가득하다. 역시
생산성을 중시하는 이곳에서 예술가는 제조기이며,
기계보다 더 기계 같은 인간이 된 '달인達人'이다.

　　　최근 영화 〈아바타〉로 3D, 4D 하는 새로운
차원의 기술력이 화두가 되고 있다. 때맞추어 아이팟,
아이폰, 아이패드까지 등장하면서 그것들이 새로운
시대로 입문하기 위한 필수 아이템처럼 홍보되고 있다.
세상은 아이폰을 쓰는 사람과 아이폰을 쓰지 않는
사람으로 나뉘어지는가 보다. 그러나 이런 새로운 매체가
오리지널리티 있는 콘텐츠를 만들어낼 때까지, 정신이
그 매체의 도구성을 장악할 때까지, 그래서 독립된 예술의
광장이 되기까지는 여전히 적지 않은 시간이 요구될 것으로
보여진다. 그 매체에서 자생적으로 리얼리티를 창조해내지
못하고 그저 기존의 유물을 재창조하고 재배열하는 정도,
정보와 지식을 빠르게 소통하는 정도에만 머문다면
특수성을 찾는 많은 예술가들에게 그리 매력 있는 물건이
되지 않을 것이다. 디지털시대의 예술가들이 관심을

기울여야 할 것은 내 몸을 편하게 해주는 기계가 아니라

그 기계가 복제하고, 드러내고자 하는 불편한 진실이다.

I Write the Songs

지난 2006년 독일 월드컵에서 우리나라와 토고의 경기
직전, 주최 측의 실수로 우리나라의 국가가 두 번 연주된
해프닝이 있었다. 비장한 각오의 토고 선수들 표정을
카메라가 옆으로 훑고 지나가는데 우리의 〈애국가〉가
그럴 듯하게 어울렸다. 그때 나는 재미난 비디오 아트 작품
하나를 생각해냈다. 각국의 월드컵 참가국 선수들의 얼굴이
흐르는 그 화면 위에 각각 자신의 나라와는 다른 국가國歌를
붙이는 영상물이다. 러시아 선수들 화면에 일본 국가를,
미국 선수들 화면에 스페인 국가 등을 연주하는 화면이
차례차례 연결되는 것이다.

　　　더 나아가서는 각 나라 국가에서 한 소절씩을
발췌하여 국가의 서장부터 클라이맥스, 피날레에
이르기까지 하나의 '월드컵 국가'로 편집, 완성까지 한다면,
이것이야말로 '탈脫경계적'이고 '탈脫국경적'인 지구촌의

노래가 될 수 있을 것이라는 생각이 들었다("놈들의 더러운 피를 밭에다 뿌리자"는 살벌한 프랑스 국가 〈라마르세예즈 La Marseillaise〉의 가사보다는 "무궁화 삼천리 화려강산"의 자연친화적이고, 평화지향적인 우리의 가사를 모범으로 삼는 것은 당연하다. 이 작품을 악보까지 첨부해서 미술의 월드컵인 베니스비엔날레에 출품한다면 황금사자상도 가능하리라는 확신이 든다).

우리가 살고 있는 이 시대의 모든 조건들, 그중에서도 우리의 정체성을 굳게 붙들고 있는 환경들은 모두 근대의 산물이다. 국가國家와 민족의 개념, 그리고 그 가치를 유지하기 위한 군대, 학교, 병원, 수용소 등의 '중심과 주변', '감시와 처벌'의 논리들을 초월하는 '탈脫근대적'인 발상이 새로운 시대를 열어갈 수 있다. 군대는 "여기까지가 우리 땅, 저기까지가 니네 땅"하는 국경을 지키기 위해 존재하고, 학교는 근대적 국가와 민족의 이념을 수호하고 존속시키는 올바른 시민으로 키우기 위한 교육 시스템이며, 병원과 수용소는 병들고 죄지은 사람들을 격리함으로써 평범한 '정상인'을 보호하기 위한 근대성의 유물들이다. 교단 앞에 나가 "우리는

민족중흥의 역사적 사명을 띠고 이 땅에 태어났다"로
시작되는 그 긴 '국민교육헌장'을 줄줄 외우면서 '근대적
인간'이 되기 위한 과정을 체화했던 나의 어린 시절과는
판연히 다른 지금, 앞서 말한 근대적 기관들이 유연함과
혁신 없이 아직도 전근대적 사고를 고집하고 있다면 그것은
거대한 난관에 봉착하게 될 것이다.

시간을 재촉하며 진화하는 모바일과 인터넷 세상
속에서, 사람들은 시티즌citizen보다는 네티즌netizen의
귀속력이 더욱 확실하고 현실적인 감으로 자신을
지배하고 있음을 깨닫는다. 우리는 '나만의 가상도시'인
〈심시티SimCity〉1989에서 '시몰리온§'이라는 돈을 사용하는
'심시티즌SimCitizen'이 되기도 하며, 더 나아가 가상현실
속에서 주식도 하고, 저축도 하고, 자기의 이상형을 골라
결혼도 할 수 있다. 그런 '새로운 시민'들에게 진짜 현실의
삶은 무엇이고, 미래적 국경의 개념은 무엇이란 말인가.

어찌 보면 싸우기 좋아하는 지구인들의 공인된
전쟁이 월드컵이라 한다면, 그 진사戰士들이 입은 유니폼
또한 그들의 전투욕을 불 지피는 데 중요한 역할을 한다.
각 나라의 유니폼 색깔은 그 나라의 국기國旗에서 유래된

것이 대부분이지만, 형태적인 디자인은 유명 스포츠
브랜드의 각축을 통해 진화되어 왔다.

　　브라질이나 아르헨티나 같은 전통적 색채가 짙은
나라들은 그 변화의 폭이 제한적이지만, 대부분의 축구
강국이 유니폼도 멋지다는 결론을 많은 디자이너들이
내리고 있다. 일반화의 오류처럼 보이기도 하지만 축구
강대국의 유니폼에는 디테일 면에서 분명 남다른 차이가
있는 것이 사실이다. 유니폼이 멋진 나라가 축구도
잘한다는 얘기는 뒤집어 말해 그런 디자인을 선택할 줄
아는 눈과 감각을 가진 나라가 어느 면에서나 실력이
있다는 뜻이 아니겠는가.

　　미국 클리블랜드의 지역지 《더 플레인 딜러 The
Plain Dealer》가 선정한 월드컵 유니폼 결정전에서 우리나라
유니폼이 8강까지 진출했다는 뉴스가 있었다. 1위는
코트디부아르, 꼴찌는 '아트 사커'의 프랑스가 차지했다는
후문이다. 역시 걸작의 조건은 '형식과 내용의 통일'이다.
"아! 각국의 국기 색깔을 조합하여 하나의 유니폼을 만들
수도 있겠네!"

자족의 예술

더위가 예년 같지 않다. 습한 기운이 이젠 해양성 기후다.
이런 때 우리의 예술은 동물원의 백곰처럼 늘어져 있는가?
멀리 떠나온 본향을 되새기며 긴 낮잠을 자고 있는가?
시간의 늘어짐을 느낄수록 예술의 길은 기나긴 수도修道와
중도中道의 과정이란 생각이 든다. 어떤 상황 아래에서도
인생과 함께 가는 것이다. 사람은 숙성되기도 하고
부패하기도 한다. 자기의 공부가 된 작가를 만나면 향기가
나고, 그렇지 못한 작가에게선 냄새가 난다. 어떤 작가를
보면 정치인이나 사업가의 풍모가 강하게 풍겨 나오고,
어떤 작가를 만나면 수도승이나 사색가처럼 느껴지기도
한다.

　　개인적으로 좋아하는 예술가란 맑고 투명함이 깃든,
약간 외계의 존재를 연상케 하는 다른 차원의 수수함이
존재하는 얼굴을 지닌 사람이다. 속세에 발을 딛고 있지만

그 진흙 속에서 피어날 연꽃을 끝없이 꿈꾸고 있는, 그러나
여전히 세속적인 인간이다. 그리고 보면 세상과 거리를
두는 체하면서 의복과 행동거지를 남다르게 하는 도사풍,
처사풍의 예술가는 가장 차원이 아래인 예술가의 모습인 것
같다.

예술의 중요한 목적 중의 하나가 커뮤니케이션에
있다고 할 때, 작가는 자신의 작품을 수용하고 소비하는
감상자들의 눈을 의식하지 않을 수 없다. 그러나 그 눈을
너무 의식하게 되면 작업의 '원인'보다는 '효과'에 집중할
수밖에 없고, 그러다 보면 작가는 광고 카피보다 진솔하지
못한 시를, 백화점 디스플레이보다 미약한 설치 작품을,
벽지보다 불편한 타블로를 남기게 되는 것이다.

예술이란 헛된 이름을 내세우는 예술가가 아닌,
남의 시선보다는 자신의 내면을 더욱 의식하면서 자신의
숙성 정도에 알맞은 작품을 만들고 풀어내는 작가의 얼굴은
물처럼 편하다. 이런 자연스럽고 구애 없는 물의 도道를
이 더운 하절기에 모색해야 할 것이다. 이미 우리의
선조들은 이런 경지에 도달함을 즐겼다.

매월당 김시습金時習은 금오산에 들어가면서

산기슭에서 아담한 오동나무 하나를 베어 올라갔다 한다.
오동나무로 몸통을 만들고 덩굴로 줄을 엮어 거문고를
만든다. 아무도 듣는 이 없는 깊은 산중에서 자기 혼자
연주를 하며 노래 부른다. 깊은 계곡 물가에서는 화선지에
시를 쓴다. 흘러가는 계곡물에 완성된 시를 흘려보낸다.
아무도 봐주지 않은 자신과 자연만의 교감으로 이루어진
걸작이다. 하산할 때는 거문고 줄을 끊고, 오동나무를
산속에 버려두고 내려온다. 자연 속에 모든 것을
되돌려준다. 모든 예술이 사라진 듯 보이지만 그가 도달한
하늘은 그의 몸에 배어 있다. 그것은 자족自足의 예술이다.
낙도樂道의 예술이다. 자신의 진실을 거짓됨 없이 바라볼 수
있는 예술, 어쩌면 그것이 최고 경지의 예술이 아닐까.

　　'사라짐을 위한 예술'을 생각하다 보니 북경北京에서
만난 어느 노인의 퍼포먼스가 떠오른다. 그는 물이
담긴 양동이와 큰 붓을 들고 다니면서 이 광장, 저 광장
돌아다니며 평평한 길바닥 위에 한시를 써내려간다. 물로
쓰인 시는 돌바닥 위에서 삼시 후면 말라서 사라져버린다.
그러면 그는 또 다른 광장을 찾아가 또 다른 시 한수를 남겨
놓는다. 이 역시 바깥을 의식하는 것이 아니라 자신의

내면을 향한 예술이라 할 수 있을 것이다.

　나에게 물질적인 여유가 있다면, 또 법적으로
가능하다면 꼭 해보고 싶은 것이 있다. 해안에서 그리
멀지 않은 곳에 있는 무인도를 사서 휴가철 동안 살아보는
것이다. 우리에게 '무민Moomin'으로 알려진 작은 하마
모양의 귀엽고 신비스런 캐릭터를 만들어낸 동화작가이자
화가였던 토베 얀손Tove Jansson, 1914~2001은 핀란드 만 근처
정말로 작은 바위섬클루브 섬에 자신의 유토피아를
만들었다. 자기의 친구와 함께 손으로 작은 통나무집도
짓고 높은 깃대도 세웠다. 1964년부터 1991년까지 매년
여름을 그곳에서 지냈다고 한다.

　아무것도 없는 이 암초에 스스로를 유배한 할머니
얀손은 철저히 고립됨으로써 오히려 자기 속의 커다란
바다를 볼 수 있게 되었는지도 모른다. 내 안의 바다를
발견한 사람은 모든 것에 자족할 수 있을 것이다.

21세기 미술관

국립현대미술관 서울관의 건축 공모에서 드디어 당선작이
결정되었다. 마감 중이었지만 당선작의 프레젠테이션에
참석했다. 우리나라를 대표하는 각 장르의 작가들,
갤러리스트들, 비평가들이 남녀노소를 막론하고 모인,
생각보다는 알찬 관객의 설명회였다.

그러나 당선 설계자의 프레젠테이션의 방식과
자료 준비가 그렇게 능숙하게 느껴지지는 않았고,
첫 화면으로 떠오른 서울관의 모습 또한 눈길을 끌 만큼
매력적이지 않았다. 설명이 끝나고 여기저기서 불만족스런
우려의 목소리가 더해졌다. "공간들이 파편화되어
있어서 거대한 작품 설치에 문제가 있다" "건축가의
입장보다는 미술가의 입장이 고려되는 공간이었으면
좋겠다" "산만해서 동선의 구심점을 찾기 어렵다" "열려
있는 공간이라 보안에 문제가 있다" "북촌北村이라는 주변

상황과의 조화를 고려했다는 데 북촌이 지금 잘 되어가고 있다고 생각하느냐" "앞으로의 미술관은 가변적으로 변형에 자유로운 가능성을 갖고 있어야 한다" 등 짧지만 핵심적인 지적들이 나왔다.

나는 "국립현대미술관 당사자가 가장 먼저 해야 할 일은 고도 제한을 풀고 그런 상황 아래서 자유롭게 당당한 미술관을 지어야 하는 것이 아니겠느냐"하며 미술관의 외형보다는 그 비전을 위해 해야 할 책무에 대해 얘기했다. 근대건축가 박길룡 설계의 벗겨진 피부로 남아 있는 기무사 건물과 조선시대 관청인 종친부 건물의 유령까지 되살리면서 현대미술관은 건립되어야 하기에 애초부터 '그림'이 나오지 않는 게 사실이다.

국립미술관의 주인이 우선은 미술인이요, 국민들이라고 할 때 일단은 그들 자신이 들어가기 꺼려지는 공간, 그들 자신이 자랑스러워하기 힘든 공간은 피하는 것이 좋겠다. 설계 당선자도 여러 가지 제한 조건으로 무척이나 곤란했을 것으로 여겨진다. 그러고 보면 작품은 시스템에 의해 규정되는 것이 분명하다. 누가 어떤 판과 기초를 짜놓았느냐에 따라 결과물은 다양한 변수로

완성되는 것이다. 설명을 덧붙인 국립현대미술관 관장은
"이런 종류의 미술관도 있고, 저런 종류의 미술관도 있다.
서울관이 빌바오 구겐하임과 같은 미술관이 되기는 어려울
것 같다. 여러 가지 여건상 결정된 당선작에서 어느 정도의
조정은 가능하지만 큰 변동은 없을 것"이라고 말했다. 이번
공모의 심사위원장도 "도심 속에서 미술관과 관객의 관계
정립에 대한 새로운 화두를 던져, 21세기의 미래지향적
미술관의 새로운 가능성을 제시했다"고 선정 이유를
밝혔다.

　　　문제는 과연 21세기의 미술관은 어떤 모습일까
하는 데에 있다. 단순히 몇몇의 세계적인 건축가들이
내세운 개념을 너무 표피적으로 받아들이고 있지는 않은지
생각해보아야 할 것이다. 지금도 세계 각국에서는 저마다
21세기를 대표하는 매력적인 미술관들을 짓고 있다. 웬만한
외국의 잡지에서 미술관 건축물에 대한 기사를 빼고는
이제 예술과 패션을 논하기 어렵게 되었다. 현대미술이
어느 면에서 전 세계적으로 보편화되고 대중화되었기에
이제는 그것을 품고 있는 집의 특별함이 미술 소통의
중요한 요인으로 자리 잡게 된 것이다.

21세기 미래의 미술관은 지금 존재하지 않는다. 그것은 허구의 미술관이다. 지금부터 우리가 만들어가는 것이다. 그것이 어떻게 건강하게 생육生育될 것인가는 지금 현재의 진실을 정확히 인식하는 데에 달려 있다. 많은 미술인들이 그 긴 시간 동안 경청하고 육성을 던지는 것은 새로 짓게 되는 현대미술관에 대한 애정과 기대가 크기 때문이다. 우선적으로라도 미술인에게 사랑받는 미술관이 나왔으면 좋겠다.

　　나도 전 세계의 수많은 미술관을 다녀본 사람이다. 나에게 가장 미술관다운 미술관을 꼽으라면 나는 주저 없이 렌조 피아노Renzo Piano가 설계한 스위스 바젤 근교의 바이엘러 미술관Beyeler Foundation Museum을 꼽겠다. 기능상으로 미관상으로 '미술관의 엑기스' 같다는 생각을 했다. 후면으로 밭고랑만 보이는 바이엘러 미술관의 장점은 가장 심플하면서 가장 인간적이라는 데 있다. 나는 그런 특성이 21세기에도 분명 살아남을 수 있는 미술관의 미덕이자 강점이라고 생각한다.

비엔날레 무감無感

이 글을 쓰고 있는 이 순간까지도 난 비엔날레에 다녀오지
않았다. 작년의 베니스비엔날레에도 안 갔으니 꽉 채운
2년 동안, 아니 어쩌면 3~4년 동안 나는 국내외 최대의
미술행사를 회피하고 있는 셈이다. 편집장의 '직무유기'가
될 수도 있겠지만, 공적인 핑계를 댄다면 소란하지 않은
조용한 시간에 작품들과 은밀한 대화를 나누고 싶기
때문이라고 변명하고 싶다.

　　뒤집어 말해서 십수 년 동안의 비엔날레 유람을
통해 과연 내 눈의 비늘을 떨어뜨리고, 내 뒤통수를 때리고,
벅차오르는 흥분을 주었던 만남이 과연 몇 번이나 있었는가
하는 회의를 내 몸이 알아서 표현하고 있는 것이라고
생각된다.

　　돌이켜보면 기자가 되어서 처음으로 갔던
1997년의 카셀 도쿠멘타와 뮌스터 조각 프로젝트가

나에겐 가장 잊을 수 없는 체험이었다. 그때 그곳은 통독
이후의 징후들이 드러나던 시기였고, 홍콩 반환식이
벌어지던 바로 그 순간의 세계 중심이었다. 나는 카셀의 한
오래된 극장에서 도쿠멘타의 기획 하에 상영된 알렉산드르
소쿠로프의 〈어머니와 아들〉을 보았다. 뮌스터에서는
다니엘 뷔랭, 한스 하케, 프란츠 베스트, 레베카 호른,
토비아스 레베르거, 더글라스 고든, 토마스 쉬테,
마우리지오 카텔란, 일리야 카바코프 등의 지금은 걸작으로
남은 신선한 작품 속을 거닐었다. 백남준의 〈20세기를 위한
32대의 자동차: 모차르트의 레퀴엠을 조용히 연주하라〉가
설치된 슐로스 광장의 장엄한 광경도 잊을 수 없는
기억으로 남아 있다.

그때 나는 《월간미술》 8월호에 마르제티카
포트르츠의 담벼락 위에 그려진 저 너머의 공간
〈마가단Magadan〉을 회상하며 이렇게 나의 취재기를
마감했다.

"공습을 막는 벙커, 무겁게 짓누르는 어둠의 복도를
꼬불꼬불 지나다 보면, 드디어 작은 빛이 터져 나오고 다시
눈앞을 가로막는 벽이 나타난다. 그 벽 위에는 또 다른

공간으로 이어지는 창 같은 프레스코화가 그려져 있다.
아름답지만 서러운 시간이다. 경계를 넘어 마치 또 다른
세계로 들어가는 환영 같은 그 벽을 바라보고 있노라면
노스탤지어와 유토피아가 동의어임을 느끼게 된다. 막다른
골목에 다다른 현대예술의 고독이 이런 것은 아닐까
생각하게 된다. 바로 그때, 지금도 혼자일 카셀의 〈하늘
가는 남자〉가 오버랩 된다. 그는 무엇을 찾았는가? 그는
지금 어디로 가고 있는가Wohin geht er?"

결국 비엔날레가 주는 가장 큰 의미는 미술의
동시대적인 감각과 체제들의 소통을 통해 지금 우리 시대의
철학과 세계 인식을 보여주는 것이리라. 늦게 출발하였지만
우리의 비엔날레들도 아시아권의 코어 역할을 성공적으로
수행했다고 본다(일본 같은 경우 도쿄비엔날레를
폐지한 후 한참 뒤 광주비엔날레의 성공을 의식하면서
2001년 요코하마 트리엔날레를 창설하였다. 중국도
상하이비엔날레에 이어 2003년 베이징비엔날레까지
점차 대도시 중심의 비엔날레를 늘려가고 있다). 우리의
비엔날레를 통해 전 세계의 현재진행형의 미술을 맛볼 수가
있었고, 작품을 떠나서 국제적인 큐레이터나 미술정책가,

네트워크를 키워내고 넓힐 수 있는 발판을 만들 수 있었다.

그러나 문제는 지금부터다. 색깔 없는 비엔날레가 도처에 양성하고 있다. 이 지역에서 열건 저 지역에서 열건 정체성 없는 비엔날레의 확산, 이 사람이 감독을 하건 저 사람이 감독을 하건 차별성 없는 작가 선정의 현실, 폭넓은 다양성의 추구는 좋으나 서구미술에 대한 깊이 없고 표피적인 흉내 내기를 조장하는 듯하는 인상이 만연하다. 심하게 말하면 돌아가면서 총대는 잡았는데 쏠 총알이 없어 탄피 더미만 처다보고 있는 형국이라 하겠다. 쏘긴 쏘아야겠는데 맞출 과녁이 없는 황당한 정적의 순간이라 하겠다.

누구를 위한 비엔날레인가, 무엇을 위한 비엔날레인가에 대한 근본적이고 지속적인 물음은 계속되어야 한다. 사격장 안의 선수들이 침묵하고 있다면 장외의 구경꾼들이라도 문제 제기를 해야 한다. 그대들이 쏜 총알은 어디로 향하고 있는가. 그대들이 무엇을 찾기는 하는 건가?

생략할 수 없는 주름

스마트폰이 대세란 말인가. 앉은 자리에서 시공을 초월하게
해주는 이 똑똑한 기계에 많은 어른들이 빠져 있다.
통신기와 컴퓨터와 mp3가 한 몸이 되는 장면을 불과 몇
년 전만 해도 상상할 수 있었겠는가. 우리가 저마다 아무
생각 없이 한 가지에 열중하고 있었을 때 어느 누군가는
새로운 기계를 발명하기 위해 남몰래 준비하고 있었음이
확실하다. 그렇다면 지금 이 순간에도 어디선가 혁신의
실험은 계속되고 있다고 봐야 한다. 그야말로 두 바퀴로
가는 자동차, 공중부양 자동차가 개발되고 있을 지도
모른다. 네비게이션이라는 것이 위성위치추적 장치에서
힌트를 얻은 것이라고 한다면, 앞으로는 목적지를 입력하면
비행사가 자동항법장치를 이용하는 것처럼 운전자가 신경
쓰지 않아도 저절로 알아서 움직이는 자동차가 생겨날지도
모른다. 운전면허가 필요 없는 세상이 올 것이다. 갑자기

다가온 새로운 틀에 우리들은 또 바삐 순응하려 애쓰게
될 것이다.

그러나 점점 편리해지고 빨라지는 세상은 그와
정비례한 크기로 허무감을 던져주는 것 같다. 내 육신이
편해지면 편해질수록, 머릿속의 꿈과 심장 속의 피는 점점
흐려지고 차가워지는 것 같다. 분명 우리네 인생의 질감은
아는 것만으로도, 또는 느끼는 것만으로도 무늬 지어지지
않는다. 정신과 몸의 복합적인 쓰임 속에서 나의 개성이
형성되는 것이다. 나도 변하고 너도 변하는 시간과 상황
속에서 서로에게 영향을 주고받으며 주름지어지는 삶을
우리는 살고 있다. 너와 내가 밀고 당기면서 만들어낸
깊은 주름, 그것이 육체적이든 정신적이든 삶의 과정을
고스란히 보여주는 소중한 증표일 텐데, 지금 이 세상의
관계 맺음의 방식과 기제들이 만들어내는 삶의 주름은
한쪽으로만 쏠려 있다.

쉽게 말해서 내 몸을 쓰는 불편함을 즐겁게
받아들이자는 얘기, 목적을 위한 수단과 과정의 가치를
무시하지 않을 때 진실이 다가온다는 얘기다. 얼마 전 해외
출장을 갔을 때 에피소드다. 며칠간의 모든 업무를 마치고

호텔을 떠나 공항으로 가야 할 시간이다. 그 호텔은 처음 갔던 지역의 호텔이고, 공항으로 도착하는 교통편이 그리 편리하지 않았다. 호텔 카운터에서도 별다른 대책을 주지 못한다. 내게 만일 스마트폰이 있었다면, 혹은 인터넷을 상용하는 사람이라면 미리 호텔에서 공항까지 도달하는 데 최단 시간을 소요하는 최적의 교통편을 쉽게 알아낼 수 있었을 것이다. 하지만 나는 가장 기초적인 정보와 지식을 갖고 열차를 타고 공항으로 향한다. 처음 움직이는 동네라 가는 방향이 낯설다. 순간 반대 방향으로 잘못 탄 것 같다는 생각이 든다. 식은땀이 흐르고 도착해야 할 시간은 정해져 있다. 불안하고 무섭다. 이후에 펼쳐질 모든 고생, 그래서 나의 의지와 상관없이 펼쳐질 어긋난 동선動線 때문에 나는 어지럽다. 내 몸이 잘못된 선택으로 인해 다른 방향으로 실려가고 있는 것은 아닌가. 목적지와는 상관없는 곳으로 멀어지고 있는 것은 아닌가. 지도를 보니 드디어 교차선 역이다. 오른쪽으로 가야 한다. 다행히도 내 몸은 왼쪽으로 쏠린다. 이때 나는 깨달았다. 낯선 공간에서 길을 잃고 헤매는 것 같은 두려움 속에서, 여기인지 저기인지 알 수 없는 불확실하고 가변적인 상황 속에서 순간순간마다

선택된 세계와의 실제적인 부딪침을 계속하는 것, 그것이
여행의 진실이고, 인생의 과정이다. 언제 인생이 내 뜻대로
굴러간 적이 있는가. 부정확하고 부조리한 세상이 나를
키우지 않았던가. 항상 인생은 고단한 길 끝에서 살짝
자신의 얼굴을 보여주는 척하지 않았던가. 그만큼의
위안으로 나는 살아갈 수 있었던 것 아닌가.

　　　자기 인생의 경로와 결과를 마치 스마트폰에서 지식
검색하듯 찾아내어 그 성공의 지름길에 올라타려고 하는
젊은 작가들을 많이 보았다. 실질적인 몸의 쓰임이 없는
디지털적인 환경에 도취되어서 그런가. 그들의 작품은
스마트하지만 얇다. 쉽고 유연하며, 답안이 선명하다.
그러나 몸짓과 과정이 삭제된 그림 속에선 영민함만
빛난다. 그들에게서 향기로운 땀 냄새와 찬란한 눈물자국을
느끼고 싶다.

　　　얼마 전 디지털로 리마스터링remastering된 영화
〈대부The Godfather〉1972를 보았다. 극장에서 볼 수 있는
마지막 기회일지도 모른다는 소문이 있었다. 이상하게도
처음 도입부부터 화면에서 진한 맛이 우러나지 않고
있었다. 필름의 두께를 헤치고 나오는 광선의 깊이를,

예전 그 화면의 축축한 마티에르를 느낄 수 없었다.

'뽀샵질'한 예쁜 말론 브란도를 본 느낌이었다. 나는 찌린내 나는 비닐의자가 아닌 화려한 대형 영화관의 안락의자 속에 몸을 담구고 있었던 것이다.

성조기와 오성기

우리가 쓰고 있는 '동양東洋'이라는 개념은 서양의
관점으로부터 부여된 것이다. 지구는 둥글기 때문이다.
이때 동양이란 근동近東 Near East, 중동中東 Middle East,
극동極東 Far East으로 구성되는 아시아 대륙 일대를
지칭한다. 그래서 동양의 끝은 '오리엔탈 특급'의 종착역인
터키의 이스탄불까지가 된다. 그러나 개인적인 견해로는
히말라야 아래, 즉 인도를 중심으로 오늘날 우리가 말하는
동서양의 개념이 경계 지워지지 않을까 하는 생각이다.
 서양은 물론 지중해를 중심으로 확산하여 간 문화적
공동체, 즉 그리스-로마 문명의 헬레니즘과 유대교적
일신교 가치체제인 헤브라이즘의 통합 속에 완성된
문명구조를 의미한다. 그러나 모든 4대 문명은 비非서양권,
서양권의 중심이 아닌 외부에서 발생하여 그 중심 속으로
흘러들어갔다. 메소포타미아를 카피한 것이 이집트이고,

이집트를 카피한 것이 그리스이고, 그리스를 카피한 것이
로마였다. 지금의 아시아권에서는 인도에서 중국으로,
중국에서 우리나라와 일본으로 고대 문명의 흐름이
이어졌다.

　　"달마가 동쪽으로 간 까닭은?" 그 이유는
연기설緣起說로써만 이해될 수밖에 없는 부분이지만, 달마가
서쪽으로 갔다면 아마도 서구의 대부분의 국가가 불교
국가가 되었을지도 모른다. 체계화 된 네트워킹 속에 어떤
정신적 가치를 떨어뜨리느냐에 따라 그 지역과 시대의
정신적 가치의 질은 한 순간에 변화할 수 있다.

　　역사상 동서양의 공간적인 섞임은 알렉산드로스
대왕의 원정이 아마도 최초일 것이다. 인더스 강까지
도달했다. 그 후 또 한 번의 광대한 유라시아의 통일은
칭기즈칸의 정복에 의해 이루어졌다. 그런 공간적인 소통은
극점의 문명에까지 변화를 일으킨다. 우리 땅까지 드러난
간다라와 실크로드의 흔적은 또한 어떠한가.

　　왜 나는 지금 동양과 서양의 기나긴 문명사에
대해서 생각하고 있는 것일까. 그것은 작금에 벌어지고
있는 문명적 충돌의 상황이 너무나 단순한 또 하나의

이분법적 대립구도로 접입하고 있다는 생각이 들기 때문이다. 그것은 미국을 중심으로 한 서구와 중국을 중심으로 한 아시아의 대립으로 심화되는 듯하다. 과거 자유민주주의와 공산주의의 대립에서, 또는 기독교 문명과 이슬람 문명의 갈등에서 미래의 문명을 예측하려 했다면, 이젠 중화권과 미국권의 견제와 긴장 속에서 새로운 패러다임의 전이를 가늠해보는 것이 정법인 것 같다.

　　문화를 하나의 유기체로 보고, 문명의 생성과 성장과 소멸의 과정을 예측한 슈펭글러Oswald Spengler, 1880~1936는 『서구의 몰락Decline of the West』1918~1922을 통해 이미 서구 문명의 황혼을 그려냈고, 비슷한 시기에 제1차 세계대전과 러시아 혁명이 일어남으로써 서구 문명의 이상 징후가 입증되기도 하였다. 아니 니체가 서구 이성의 몰락을 고발하고, 베냐민이 자본주의의 삐걱거림을 비판했을 때부터 이미 20세기 근경의 서구는 포화상태였고, 완숙의 상태였다. 어찌 보면 히틀러의 등장으로 서구는 자신의 곪아터짐을 해결하기 위해 '자폭'했고, 지금은 미국 자본의 막강한 힘으로부터 버티기 위해, 예전 우리는 한 지붕 가족이 아니었냐며 EU로

결속하고 있다고 볼 수 있을 것이다.

　　신대륙 미국은 제2차 세계대전 이후 전 세계 문화의 주도권을 쥐며 자신의 문화상품을 수출했다. 냉전시대를 통해 미국은 자본주의의 방패벽을 세웠다. 서독에 대한 문화경제적 지원, NATO를 통한 서유럽의 블로킹, 이스라엘을 중심으로 한 제3세계와의 대립, 이란과 이라크에 대한 회유책, 아프가니스탄 지역을 통한 북인도의 커버링, 베트남 전쟁, 분단된 한반도, 태평양 라인의 마지노선 일본, 남미의 완충지로서의 멕시코 등 팍스 아메리카나의 설정 속에서 미국의 문화는 전 세계로 퍼져나갔다. 한국전쟁 이후 우리의 미술문화도 미국문화의 편향적인 수입구조 속에서 성장했다.

　　미국과 중국이라는 거대한 문명의 주도권 싸움이 한반도를 중심으로 벌어지고 있다고 봐도 틀린 일은 아닌 것 같다. 지정학적 위치가 만들어낸 우리 문화의 특수성이 오히려 한반도를 신新문명의 발원지로 만들어주었으면 좋겠다. 문화의 강은 유유히 국경을 넘어간다.

세기 초 징후

벌써 세기 초 10년이 지났다. 21세기 원년부터 흘러나왔던 미술계 도사들의 예언은 얼마나 적중한 것일까. 그리고 우리의 미술은 지나간 시간 속에서 어떤 성숙함을 이루었을까. 한 번 되돌아본다. 부푼 꿈을 안고 시작되었던 우리 시대의 역사 바퀴는 얼마 안 가서 헛돌기 시작했다. 세계 미술시장의 양적인 팽창과 그로 인한 과부하, 자본주의의 영원한 골칫거리인 생산과 분배의 불균형으로 인해 미술의 현장 또한 소외현상이 두드러졌다.

'소외'란 목적과 수단이 뒤바뀜으로 인한 세계와의 불화이자 낯설어짐이다. 꿈꾸는 삶을 위해 돈을 벌어야 하는데, 돈을 벌기 위해 꿈을 판다. 꿈뿐이랴. 혼을 팔고, 몸을 판다.

《월간미술》 2001년 1월호에서 세계 미술이론가들이 제안한 현대미술의 향방은 다음과 같았다. 그들은 한결같이

문화적 융합과 혼성, 세계화, 경제원리가 지배하는
미술환경의 변화 속에서 새로운 대안을 모색해야 한다고
말한다. 그것은 개인적이며 지역적인 미술 리처드 바인,
스펙터클한 미술의 공격에 대한 친밀함과 내밀함의
회복 로버트 모건, 인간 내부와 그 주위의 자연을 테마로
하는 작업 이브 미쇼, 테크놀로지를 통한 예술의 변화 다쿠오
코마추자키, '좁은 시야'를 통한 아시아 미술의 가능성 모색
지바 시게오, 20세기 자본주의 경제 시스템의 상실감
극복 이토 노리오 등 과거의 전통적 파인아트와는 판연하게
다른 환경과 구조를 냉철히 자각해야 함을 강조했다.

　　특히 당시 《미술수첩》 편집장이었던 이토 노리오는
"TV와 CD 플레이어를 없앤 후에 좋은 것이 나타나지
않는 상실감은 전 세계의 공통된 감각이며, 찰나적이지만
연속적인 표현, 애매하지만 직접적인 표현, 순수하지만
외설적인 표현 등 이런 모순적인 행위가 미래형 아티스트의
특징"이 될 것이라고 말했다. 확장하는 전파매체나 새로운
첨단 미디어가 요구하는 볼거리의 예술, 혹은 영웅주의의
예술 말고도 내면적이고 성찰적인 예술도 있다. 현대미술이
갖는 불확실성과 비인간성 속에서 우리는 새 시대의

예술가상을 그려보아야 한다.

상품 견본시장과 같은 전시 구성, 인기 브랜드 상품을 상기시키는 듯한 특정 작품에 대한 집중, 젊은 아티스트를 입도선매로 판매하는 전술 등은 스포츠나 엔터테인먼트 분야처럼 미술도 상업적인 원리에 의해서 강력히 지배당하고 있음을 보여주고 있다. 이런 상황 속에서 우리 시대의 '순정파' 작가들은 상처받고 방황하기 쉽다. 때문에 그들은 역사의 당사자가 되기보다는 방관자로 남아 있길 원하며, 침묵하는 다수의 자리를 지키려고만 한다. 어쩌면 그들은 부조리한 예술계의 이면에서 '초인超人'을 꿈꾸는 '우리 시대의 라스콜리니코프'가 되어버렸는지도 모르겠다.

21세기 이후 10년의 미술은 확실한 궤도에 들어서지 못한 위성처럼 불안했다. 그것은 세계경제의 침체 속에서, 지난 세기 동안 강력한 영향력을 발휘하던 국가들이 주도했던 미술정책의 무력화와 미술시장의 과포화 상태가 남겨 놓은, 아직 풀지 못한 숙제였다. 어쩌면 그것은 '각각의 시대에 저마다의 예술을, 또 그 예술엔 저마다의 자유를'이란 강령을 내세운 오스트리아

빈 분리파Sezession가 등장했던 시대적 배경과 그들의
불안한 의지를 떠오르게 한다. 새로운 세기에서 우리는
그것에 걸맞는 예술 형식을 추구하고 창출해내야 한다.
그러나 우리에겐 아직 선명한 해답이 떠오르지 않는다.

보들레르의 『파리의 우울』1869을 다시 꺼내
읽으며 나는 아직 우울한 서울의 길거리에서 백여 년 전
파리의 생생한 고민을 느낀다. 누군가 말했다.
"내일은 내 남은 인생의 첫날"이라고. 2011년은 남은
21세기의 첫해가 된다.

예술과 오락

나는 얼마 전부터 방영되고 있는 KBS 〈명작 스캔들〉이라는 프로그램의 첫 회 출연자이다. 고정 패널인줄 알았는데 얼떨결에 한 번 출연하고는 이제껏 못 나가고 있다. 스튜디오에서 몇 시간 동안 함께 떠든 것 같은데, 거의 다 편집되고 화면에 단 두세 번 비쳤다. 한 시간 가까운 프로그램 중에서 내가 등장하는 장면은 30초도 안 되는 것 같다. MC를 포함하여 패널들까지 총 7명 중 이른바 전문가라는 사람은 오직 나 하나였다.

　　"엉뚱 발랄 유쾌한 문화예술 버라이어티"를 표방하는 '그들의 수다'에 나는 중심을 잡아줄 전문가 역할로 출연한 것으로 알고 있다. 그래도 30초는 너무했다는 생각이 든다. 전문가를 우대하는 것과 전문가의 의견을 중시하는 것은 다르다. 전문가를 홀대하는 것과 전문가의 의견을 무시하는 것은 다르다.

방송 전후의 상황과 그것에 대한 평가, 그리고 내가
기대했던 것 – 비슷한 포맷으로 "아트 엔터테인먼트"라고
명명한 일본 NHK의 〈미궁미술관迷宮美術館〉 같은
조용하면서도 지적이면서도 따뜻한 분위기의 프로그램
등 – 에 대해 여기서 자세히 언급할 필요는 없다. 시청자
게시판에 보면, 만만치 않게 수준 높은 시청자들의
목소리들이 올라와 있다. 게시판에 접근하지 않고 묵묵히
지켜보고 있는 대중들이 더 많다고 할 때, 나는 오히려
대중들의 수준이 방송 제작자들보다 더 높을 수도 있다는
사실을 깨닫게 되었다.

　　매스미디어의 생산자들이 범하기 쉬운 오류는
그들이 대중을 교육하고, 대중의 생각을 만들어간다고
착각하는 데 있다. 그것은 또 하나의 엘리트 의식이다.
그럴 때 쓰는 가장 쉬운 말이 '예술의 대중화'란 말일
것이다. 그렇다면 예술의 대중화가 진정 가능한 일일까?
그것은 예술의 다수화, 확산화, 확대화를 의미하는 것은
아닐까? 점점 더 많은 사람들이 예술을 소비하게 되는 것을
예술의 대중화라고 말할 수 있을까?

　　예술이 대중들의 삶과 피 속에 녹아들어 가는

것, 예술의 수적이고 외적인 확산이 아닌 질적이고
내적인 잠입潛入이 일어나는 것, 나는 그것을 '대중의
예술화'라고 부르고 싶다. 그들의 삶 자체가 '예술적으로'
계속해서 열려지는 것, 그것이 진정한 삶과 예술이 하나
된 경지라고 할 수 있을 것이다. 문화 트렌드를 강의하는
프로그램에서 강사와 방청객들이 내용을 주고받는 방식이
지독히 트렌드적이지 않다든지, 전위적 예술의 정신을
침 튀기며 논하는 세미나실의 공간과 분위기가 너무나도
후위적이라든지, 검은 정장을 입은 비평가의 흰색 스포츠
양말을 언뜻 보고 그의 심미안을 의심해본다든지 하는
이런 부조리의 현실이 곳곳에 퍼져 있는 한 대중의
예술화는 머나먼 얘기이다. 그렇게 본다면 '역사의
대중화'보다는 '대중의 역사화'가, '정치의 대중화'보다는
'대중의 정치화'가 나에겐 더 의미 있는 방향이다.

　　　예전에 〈일요 미술관〉이라는 프로그램을 만들었던
일본인 PD를 만난 적 있다. 그가 말해주었던 NHK
제작국의 모토는 "고양이도 알아들을 수 있는 그런 방송을
만들어라!"였다. 그만큼 어떤 내용이든지 알기 쉽게
전달해야 한다는 것이 대중들을 향한 매스컴의 기본적인

존재 이유이다. 그러나 쉽다고 다 좋은 것은 아니다.
어렵다고 다 재미없는 것은 아니다. 여기서 전문성과
대중성, 예술성과 상업성 사이에 존재하는 매스컴의 생리
또한 고민하지 않을 수 없다. 편집장으로서 '아름다움
美 Beaux'과 '아트術 Arts'를 이상적으로 접합시켜 궁극의
'보자르Beaux-Arts'잡지를 만들지 못하는 현실이 아쉽기도
하다.

　　　우리가 가려는 예술적인 삶의 길, 달리 말해
보편적인 잡지 만들기는 속 깊음과 폭넓음, 쉬움과
어려움의 교차점을 향해 있다. 그것은 단순한 감각적인
즐거움에 머무는 것이 아니라 지적인 희열의 경지를
욕망한다. 때문에 이 어려운, 그러나 가치 있는 현대미술의
전문성을 무시할 수는 없다. 또 그것으로 선행자先行者의
우월감을 주장하고 싶지도 않다. 다만 우리의 길을 같이
걷고 같이 느낄, 그리하여 좁은 문으로 들어가길 다짐하는,
용기 있고 적극적인 독자들에게 손을 내밀 뿐이다.

Winter in New York

뉴욕에 다녀왔다. 현대미술의 메카에 입성한 친구 작가의
초청으로 가게 되었는데, 마지막으로 방문했던 3년 전에
비해 불황이라는 것이 피부 깊숙이 전해졌다. 미국의 경제
상황이 이러니 세계미술의 경제 상황도 마찬가지일 것이며,
무역 의존도가 강한 우리나라의 경우도 뉴욕의 겨울 날씨
만큼 혹독하다는 걸 쉽게 가늠해볼 수 있을 것이다.

　　내가 묵었던 호텔은 월도프 아스토리아 Waldorf
Astoria라는 유서 깊은 대형 호텔이었다. 그런데 이 호텔의
위성 TV에서는 특이하게도 프랑스나 이탈리아, 중국의
채널은 없고, 기본적인 미국 방송들과 꽤 많은 아랍
방송들이 송출되고 있었다. 정작 이집트 사태의
현 상황들을 실시간으로 보여주는 것은 미국 방송이었고,
이집트 채널에서는 일일 연속극과 열린음악회 식의 음악
프로만 계속해서 방송되고 있었다. 9.11 이후 미국의

일상과 역사 속에 이슬람권의 그늘이 그만큼 짙어진 듯한
느낌이었다.

　　어찌 보면 9.11 이후 미국은 진정한 자신의 역사에
진입했다고 볼 수 있을 것이다. 미국은 본토에 폭격을
맞아본 적이 없다. 포화의 흔적을 찾는다면, 남북전쟁
같은 내전이나, 제2차 세계대전의 진주만 습격 정도일 뿐,
내륙에서 직접적인 테러를 경험해본 적이 없다. 9.11 이후
비로소 '모조Simulacre의 천국' 미국은 자신의 정체성과
진실성에 대한 현실적이고도 본격적인 물음을 시작했다고
볼 수 있다.

　　위도 높은 도시의 을씨년스런 날씨 때문인가.
미술관의 분위기도 '공황적'이었다. 록펠러센터의 벽화가
주는 신화적인 노동력의 웅장한 아련함이 어딜 가도 물들어
있는 듯했다. 구겐하임미술관은 외벽 공사를 마친 프랭크
로이드 라이트의 건축과 아트 숍의 신상품들로 충분했고,
노이에 갤러리Neue Galerie는 세기 말 분위기의 인테리어와
최고 경매가를 기록했던 클림트의 〈아델레 블로흐-바우어
부인의 초상〉을 소장하고 있는 것만으로 빛바랜 아우라를
자랑하고 있었다. 그 자체가 현대미술의 교과서인

220

모마MoMA는 방마다 디스플레이를 바꾸어 놓았다. 같이 붙어 있던 피카소의 〈아비뇽의 처녀들〉과 반 고흐의 〈별이 빛나는 밤〉은 서로 이별했지만 여전히 가장 높은 인기로 카메라 세례를 받고 있었다. 에드워드 호퍼와 동시대의 미국 분위기를 영상과 함께 연출해낸 휘트니 뮤지엄은 가장 미국적인 미술의 원형을 찾는 듯 애를 썼고, 젊은 조각가 찰스 르드레이Charles LeDray, 1960~는 작디작은 미니어처로 미국의 현대를 살며시 조롱하고 있었다.

미술관 뿐만 아니라 뉴욕의 영욕을 함께한 거리와 건물의 공기 또한 가라앉아 보였다. 마크 로드코의 벽화 사건으로 유명한 시그램Seagram 빌딩은 엄중한 우리 시대의 검은 신전으로, 그랜드센트럴 역은 영화 속 총격 씬의 추억 어린 현장으로, 중국 관광객으로 넘쳐나는 엠파이어스테이트 빌딩은 짝퉁 같은 시간의 서체로 남아 있었다. 트럼프Trump 타워의 졸부 같은 금장식과 그 앞의 플레이보이 빌딩이 주는 살냄새의 속됨, 그리고 고성古城처럼 되어버린 플라자호텔, 나무 에스컬레이터가 작동되고 있는 메이시 백화점Macy's의 어딘지 모를 슬픈 썰렁함은 마치 황혼 같았다. 브로드웨이 뮤지컬 극장

간판의 작은 전구들, 그 사이로 얼굴을 내미는 실크햇의
미스터 피넛, 엠앤엠즈와 허쉬 초콜릿의 캐릭터들, 뉴욕
양키스 기념품 가게, 리바이스의 신제품 데님 청자켓은
나에게 '오리지널 미제美製'가 주었던 강력했던 힘의 길게
늘어진 메아리처럼 구슬프게 다가왔다. 이곳 뉴욕은
더 이상 핫hot하지도, 더 이상 영young하지도 않은 것
같았다.

그나마 눈길이 갔던 '물건'은 바니스 뉴욕Barneys
New York에서 본 그렉 로렌Greg Lauren의 다 헤져빠진
옷들이었다. 낡은 군용 더플백duffle bag이나 텐트를 자르고
이어서 만든 카키색 고물 옷들과 혓바닥처럼 축 늘어진
가죽구두들은 풍상을 겪고 난 박물관의 유물처럼 보였다.
그렉은 영화 〈위대한 개츠비〉의 의상을 만들었던 랄프
로렌의 조카이다. 그의 등장은 미국인의 시대정신을
더 이상 랄프 로렌이 대변할 수 없다고 말하는 것처럼
보인다. '입을 수 있는 아트Wearable Art'라고 부를 수 있는
옷들. 나는 그의 '파괴된destroyed 검은 캐시미어 자켓'을
갖고 싶었다.

오디션 왕국

지금 대한민국은 오디션 천지다. 주말의 TV를 켜면
여기서도 점수를 매기고, 저기서도 점수를 매기고 있다.
직종도 가지가지, 참가자도 엄청난 숫자다. 가수, 연기자,
무용수, 합창단, 심지어는 아나운서까지… 그들이 관문을
통과하는 눈물겨운 장면을 생생하게 밀착하여 보여준다.
순간 우리는 로마 원형경기장의 흥분하는 군중이 된다.
'멘토'라는 이름의 조련사들은 검투사들을 윽박지르고
달래면서 훈련시키고 골라낸다. 그들의 승부를 결정짓는
판정관이 나의 생각과 판단에 부합되는 심사평을 내릴 때,
그 판정관 또한 우리들의 스타로 떠오른다.

그러나 그 짧은 시간에 멘토들이 줄 수 있는 것은
한계가 있다. 전부가 그런 것은 아니지만, 그것은 그들
역시 속해 있는 상업적인 시스템에 빠른 속도로 진입할
수 있는 기술들이 대부분이다. 여기엔 그 장場을 펼쳐주고

전달해주는 미디어의 표피적인 놀음도 중대한 영향을
미친다. 끝없이 비교하고, 숨 졸이게 하고, 기다리게 하고,
기쁨과 슬픔이 교차편집 되는 서스펜스의 리얼 드라마를
바라보면서 우리는 다른 생각을 할 수가 없다. 나는
존재하지 않고 타자만 존재하는 바로 그 순간, TV는
막강한 바보상자가 된다.

　　　물론 한 명의 우승자를 뽑아야 하는 게임 속에서
하나의 잣대라는 것이 필요하겠지만, 하나의 노래와
하나의 목소리가 결국 하나의 취향에 매몰되는 장면을
목도할 때 우리는 상대주의에 의해 상처 받는 개성의
절대적인 광휘光輝를 아쉬워할 수밖에 없게 된다.
노래는 그것을 부르는 사람의 마음이지 기교가 아니다.
노래는 그 사람의 인생만큼만 부를 수 있다. 몰개성의
교과서적인 법칙으로 만들어진 노래는 사람의 마음을
움직일 수 없다.

　　　니체는 『비극의 탄생』1872에서 자신이 속한 시대의
'현대예술'을 그리스 비극의 타락상, 달리 말해 예술의
진정성이 몰락한 양상 자체라고 평가한다. 니체 시대의
예술은 에우리피데스적, 알렉산드리아적, 오페라적으로

변해버렸다.

에우리피데스의 연극은 과거 소포클레스의
비극에서처럼 주인공과 관객 자신의 감정을 동화하고
일치시킬 수 없다. 에우리피데스의 연극에선 극이 시작하기
전 일종의 변사 같은 배우가 등장해서 연극의 줄거리를
모두 말해주고 퇴장한다. 때문에 관객은 결말을 모르고
보는 연극에서 오는 심리적 긴장과 몰입, 감정의 고조를
느낄 수가 없다. 그저 연극을 바라보면서 "오늘은 저 배우의
연기가 시원찮네, 무대의상이 어쩌네" 등 비평가의 눈으로
무대와 거리를 두면서 예술을 체험하게 된다는 얘기다.

또한 알렉산드리아적으로 변해버렸다는 것은
고대 최고의 도서관이었던 알렉산드리아 도서관 사서司書의
눈으로 예술을 바라보게 되었다는 것을 말한다. 우리는
예술 그 자체가 주는 힘을 느끼려 하지 않고 언제부턴가
해부하고, 분석하고, 분류하는 충혈된 눈을 지니게 되었다.
니체는 이미 1백년 전에 지금의 우리를 아는 듯 얘기한다.
"현대인은, 즉 영원히 굶주린 자이며, 환희도 힘도 모르는
'비평가'이며, 결국은 도서관원·인쇄교정자이며, 책의
먼지와 활자의 오식으로 언젠가는 실명失明이 되어 버릴

알렉산드리아적 인간인 것이다."

오페라적인 예술이란 스펙터클, 볼거리로서의 예술을
의미한다. 니체가 보기에 오페라란 이성과 감성, 냉정과
도취가 결합되어 인간에 대해 존재론적인 물음을 던졌던
정연한 비극의 천박한 타락상일 뿐이다. 거기엔 웅장한
음악, 화려한 무대미술, 현란한 조명으로 어우러진 쇼와
오락만 있을 뿐이다. 그것은 어떤 진지한 성찰도 반성도
없는 킬링타임용 예술이었던 것이다.

　　　우리 시대의 예술 작품 속에서 감동을 느끼는
횟수가 점차 적어지고 있는 이유는 이미 '비평가의 눈'을
지닌 우리들 자신 때문이기도 하다. 게다가 현실의 수많은
오디션 지원자들을 '싸움의 기술'에만 열중하도록 만드는
나쁜 조건들 때문이기도 하다. 그들은 자신이 성공할 권리,
돈을 벌 권리, 승자의 웃음을 가질 권리를 힘겹게 주장한다.
그러나 이 얼마나 불쾌한 패러독스의 끈질긴 순환인가.
영화 〈당통Danton〉1983에서 죽음을 앞둔 어느 혁명가는
말한다. '남자가 권리를 가지는건 그걸 장악할 수 있을
때만'이라고.

postscript

1997. 4 ~ 2007. 3

●

　　특집으로 꾸민 '또 하나의 초상, 가족의 얼굴'은 화가가
그린 가족 그림의 시대적·양식적 특징을 추출해내고 미술
내외적인 의미를 조명해본 것이다. 우리네 삶의 표상인 가족
그림으로 미술사를 재구성해보자는 의도가 깔려 있었다. 가족
그림을 모으다 보니 의외로 많은 작품을 접할 수 있었다.
이미 잘 알려져 있는 작품도 있었지만, 그동안 막연히 인물화의
한 유형으로만 지나쳐 왔던 작품이 사랑과 아픔을 담은 혈육의
상으로 새롭게 밝혀진 것도 있었다.

　　편집을 마치고 보니 여러모로 아쉬움이 남는다.
무엇보다 가족 그림을 해석해내는 방법론의 문제에서
한계를 느꼈다. 이를테면 가족이 나를 둘러싼 가장 가까운
사회구성체라고 볼 때, 가족 그림을 통해 사회사적·문화사적
조명이 가능할 것이다. 미술 밖에서의 의미 부여 등 보다
다양하게 접근하는 일이다. 몇 년 전 일본에서 열린 대규모
가족 그림 전시회의 자료를 보면, 이미 문학과의 상호관련 찾기
등 다각적인 해석을 시도하고 있다.

　　가족 그림뿐 아니라 한국미술사 연구의 여러 작은
'가지'에서도 이러한 역동적인 연구가 이루어졌으면 한다.
그것이 우리 미술사를 풍성하게 일구어가는 길이 아니겠는가.

　　1997년 5월

●

　"당신은 죽을 때까지 6~8천 루블의 급료를 받고, 미술
아카데미 안에 깔끔한 집이라도 받으면 화가에게 있어서는
최대의 행복으로 생각하시겠지만, 저는 그것을 참으로 불행한
일이라 생각합니다. 화가는 무엇에도 복종해서는 안 되고,
완전히 독립해 있지 않으면 안 됩니다."

　지금으로부터 1백62년 전, 아들의 작품이 러시아
최고의 에르미타쥬에 걸리게 되자 기뻐하는 아버지에게 화가
이바노프가 한 말이다. 그는 〈민중 앞으로 나오는 그리스도〉라는
대작을 20년 만에 완성하고 그 이듬해 죽었다. 한 작가가 하나의
작품을 위해서 자신의 청춘을 희생한 불꽃같은 삶에 목이 멘다.

　작가는 무엇으로 사는가. 지난 4월에 '비평가가 비평하는
비평'을 다루면서 자연스레 창작의 문제에 관심을 갖게 되었다.
그리고 오늘의 창작이 당면한 문제점을 7가지의 이슈로 정리해
보았다. 세월이 흘렀어도 항상 그렇고 그런 것들이 문제로
남는다. 말하는 사람만 바뀌었을 뿐 상황은 항상 그 자리에서
맴도는 듯하다. 그러나 이런 현실에 눈을 감을 수는 없다. 회피와
무관심이 우리의 미술을 지금의 모습으로 만들었다. 본질이
바뀌어야 한다. 진실을 찾아야 한다.

　　1997년 6월

●

특집으로 꾸민 'The Unforgettable Image'는 본문에서도 밝혔듯이, 우리 시대 문화예술인들의 삶속에 각인된 시각 이미지들을 추출해보자는 의도로 기획되었다. 그들의 전공분야에 영감을 준 시각 이미지가 있는지, 있다면 무엇인지에 대한 소박한 궁금증에서 출발한 것이다.

그러나 막상 원고를 받고 보니, 이들이 제시한 생애의 지울 수 없는 이미지를 구체적으로 시각화하는 작업이 만만치 않았다. 미술작품 등을 구체적으로 제시한 경우는 별 문제가 없었지만, 그중에는 매우 추상적인 이미지도 있었기 때문이다. 또 이미 잘 알려져 있는 도판을 어떤 편집방법으로 감동적으로 전달할 수 있을까. 개인적 경험의 차원을 뛰어넘어 어떻게 하면 많은 사람들의 공감을 이끌어낼 수 있을까 하는 문제가 이번 특집의 성패를 좌우한다고 판단했다. 도판 선정에 나름대로 노력을 기울였지만, 필자들이, 그리고 독자들이 어떻게 판단할지 솔직히 걱정이 앞선다. 한 가지 재미있는 현상은 이들이 제시한 이미지 중에는 자연 이미지가 의외로 많았다는 사실이다. 그것이 동양적 자연관의 반영인지 또 다른 이유가 있는지 연구해볼 일이다.

이번 특집을 통해 우리가 독자들에게 던지는 메시지는 이미지 홍수 시대에 이미지를 보고 느끼는 방식에 관한 것이다.

우리 앞에는 누구에게나 공평하게 시각 이미지가 펼쳐져 있다.
그러나 그것을 받아들이는 감흥은 사람마다 천차만별이다.
문제는 그 이미지를 자신의 삶과 어떤 필연적 관계로
이어가느냐가 관건이라고 생각한다. 그 관계가 우연이 아니라
필연이라면 충격의 이미지든 잔잔한 이미지든 소중한 삶의
체험이 될 것이다. 이제 한 점의 그림을, 한 장의 사진을,
한 장면의 풍경을 새로운 눈으로, 새로운 가슴으로 지켜보자.

　　　1997년 7월

　　　　　　●

　　　5년 만에 열린 카셀 도쿠멘타와 10년 만에 열린 뮌스터
조각 프로젝트는 한마디로 보물찾기였다. 허술한 지도 한 장을
들고 그들이 숨겨 놓은 보물을 찾았을 때의 기쁨은 어릴 적
그대로였다. 실제로 통가의 〈뒤죽박죽〉을 지키던 안내인에게
란다우의 〈거주 외계인〉이 어디 있냐고 물었지만 바로 옆에 있던
컨테이너가 작품일 줄은 그도 몰랐고 우리도 몰랐다.
스쳐 지나갔다가 다시 찾은 작품도 많았다. 작품 같지 않은
작품들. 사진작가 이종수 선생은 "다음엔 건수 씨도 출품해보지
그래"하면서 카메라 셔터를 피식 눌러댔다. 거주 외계인이 웃고
있었다.

미술관의 경계를 허물고 미술이 이제는 우리의 일상사 속으로 들어와 있음을 절감하였다. 예술과 비예술간의 경계도 예술가와 비예술가간의 구분도 이제는 의미 없는 일로 여겨졌다. 현대미술을 정치학과 시학의 교차해석으로 풀어내려고 했던 카셀의 시도도 좋았지만 개인적으로는 학문·종교·역사의 천년 도시 뮌스터에서의 사흘이야말로 잊을 수 없는 시간이었다. 우리는 쾨니히와 크래이그가 그랬던 것처럼 자전거를 타고 프롬나드를 돌았다. 그리고 보물같이 빛나는 작품들과 사람들을 만날 수 있었다.

이번 취재의 모든 공을 뮌스터 대학 사회학 박사 과정에서 공부하고 계신 김세준 선생과 베를린 대학의 송두율 교수님께 돌려드리고 싶다. 그분들이 안 계셨다면 이번 취재는 불가능했을 것이다. 이 특집이 현대미술의 현주소를 알고 싶어 하는 독자들에게 많은 도움이 되길 기대한다.

1997년 8월

●

"타쿠미 씨의 생애는 칸트가 말한 바와 같이, 인간의 가치는 실로 그 인간에게 있으며, 그 이상도 그 이하도 아니라는 것을 실증한 보기였다"고 타쿠미의 친구 아베 요시시게는 말했다.

　　신을 경외하고 자연과 예술을 사랑하다 조선의 들꽃처럼
은은한 향기를 남기고 간 아사카와 타쿠미의 삶은 모든 가치의
경계를 초월하여 진정 존경할 만한 것이다. 아사카와 형제가
수집한 소박하고 건강한 아름다움의 공예품을 보고 있노라면,
화려하게 번쩍이는 이 시대 삶의 꼴이 조선시대의 문화적
감수성에 훨씬 못 미치고 있음을 절감하게 된다.

　　집에서 개다리소반 하나 찾기 힘든 오늘, 과연 우리의
삶 속에서 과연 얼마만큼 우리 것 사랑을 실천했는지 되돌아볼
일이다. 바쁘게 쫓겨 다니기만 했던 우리의 삶에 이런 여유와
멋을 되살릴 기회를 제공하는 것이 예술잡지가 해야 할 몫이라고
생각한다.

　　이번 기획을 위해 망우리 공동묘지를 두 번 찾아보았다.
비 오는 날 산 너머 타쿠미의 묘지로 난 좁은 길을 걸어
올라가면서, 좁은 문으로 들어가는 자의 아름다운 뒷모습을
보았다.

　　청량사는 개인적으로도 감회가 깊은 절이다. 청량사 바로
앞의 커다란 치자나무 집이 나의 할아버지 댁이었고 할아버지는
청량사에서 회갑연을 하셨던 것으로 기억한다. 할아버지댁
다락에서 찾아낸 백자찬합은 우리 집 뒤주에 아직도 놓여 있다.
지금은 할아버지도 세상에 계시지 않고 그 지역은 재개발되어
고층 아파트가 들어섰다. 타쿠미와 기자의 묘한 인연이다.

이번 기획은 일본의 미술잡지《예술신조》의 자료가 큰
도움이 되었다. 바쁜 중에도 전화와 팩스로 화답해준 타카시
타치바나 기자에게 감사한다. 또한 흔쾌히 자신의 글을 기고해
주신 타쿠미 연구의 권위자 타카사키 소우지 교수님 부부두 분
모두 우리말에 능숙하시다, 타쿠미 연보와 기초자료를 제공해주신 한국
홍림회, 아사카와 타쿠미 선생 기념사업위원회 간사장 조재명
선생께도 감사드린다.

타쿠미의 생애에 대한 관심은 한일 양국에서 점차
집중되고 있다. 방송사에서 타쿠미의 생애를 조명하는
다큐멘터리와 연극이 제작되고 있다는 소문도 들린다. 또한
잠시 후 일본에서 열릴 〈야나기 무네요시〉전1997. 9. 6~10. 12은
조선 공예에 대한 붐을 다시 불러일으킬 지도 모르겠다.

1997년 9월

●

과천 국립현대미술관에서 열리고 있는 〈근대를 보는
눈〉전은 1972년 국립현대미술관에서 열린 〈한국 근대미술
60년〉전 이후 최대의 근대미술전이다.

어떤 비평가는 "한 세기를 마무리하는 이 시점에
현대미술관이 진정 새롭게 탄생했다. 정말 오랜만에

현대미술관다운 일을 해냈다"고 평가한다. 또 근대미술로 논문을
쓴 어느 미술사학도는 자기가 인용했던 작품들의 실물 앞에서
감격하기도 한다.

　　　이번 전시의 다소 평면적인 해석은 아쉬움으로 남지만
한국미술사 거장들의 작품을 한자리에서 접할 수 있다는 것은
크나큰 기쁨이요 눈물이다. 또한 잊힌 화가들의 피붙이들이
모이는 자리가 되기도 했다. 미술관이 만남의 장소가 된 것이다.
마치 이산가족이 상봉하는 것처럼 그들은 그림 속의 아버지와
그림 속의 어릴 적 자기와 만난다.

　　　이번 호의 특별기획 '한국 근대유화 베스트 10'은 다분히
저널리즘적인 발상이다. 그러나 저널리즘의 참신한 시각과
미술관의 균형 있는 기획이 함께한다면 또 하나의 감동적이고
예술적인 추출물이 나올 수도 있을 것이다. 몇 해 전 일본의
한 잡지에서는 '전후미술 베스트 10'을 기획한 바 있다. 시기와
매체의 폭이 넓었다. 이번 《월간미술》의 기획에서는 근대유화로
한정했지만, 앞으로 동양화나 조각 등의 타 장르도 포함하는
기획을 추진해볼 생각도 있다. 그러면 좀 더 우리 미술의
입체적인 모습이 떠오를 것이다.

　　　이번 기획을 정리하면서 미술이 문학, 음악 등 당시의
타 장르의 예술과 연관된 다양한 자료가 발굴되어야 함을
느꼈다. 그리고 우리의 역사에 대한 인식이 공명심에 근거한

236

것이 아니라 철저히 실증적인 것이 되어야 할 필요도 느꼈다.
앙케트의 1위를 차지한 김관호의 〈해질녘〉이 일본 동경예대에
남아 있다는 사실. 이것이 우리의 현실인 것이다.

우리의 근대미술을 대할 때마다 부딪히는 월북 작가
문제도 정보유입의 단절이 주는 비극이다. 정보의 다양한
소통이 전제될 때 문화예술이 꽃핀다. 우리나라는 삼면이 바다로
둘러싸여 있고 위로는 철조망이 가로막힌 지형학적 특징을
지니고 있다. 어쩌면 '세상 밖으로' 도망칠 수 없는 섬나라일지도
모른다.

비평가들이 뽑은 근대미술의 걸작들을 대할 때, 역시
대가들의 삶은 동시대를 대변하고 있었으며, 시대와 인간의 전형성을
창출하기 위한 작가적 고뇌에 진한 감동이 있음을 깨닫게
된다. 아무쪼록 포스트모던 시대의 근대미술 다시 보기를 통해
잊혀졌던 우리의 지난 시간을 되새기는 아득한 여행이 되길
기대한다.

1998년 2월

●

작년 9월《월간미술》에서는 미술잡지로서는 의례적으로
'문화 대통령은 누구인가?'라는 특집을 기획한 바 있다. 새로운

대통령의 문화정책에 대한 기대감에서였다. 1960~70년대 정치 대통령의 시대, 1980~90년대 경제 대통령의 시대를 지나 21세기 문화 대통령의 시대가 금세 올 것으로 믿는데 달리 토를 다는 사람이 없었다. 그러나 몇 달 후 갑자기 위기의 시대가 도래했다. 시간은 거꾸로 달리고 있었다.

　　허탈한 심정 속에서 새로운 지도자를 맞이한 지금, 자연스레 역사상 좌절의 시대를 맞았던 예술가들은 어떤 작품을 남기며 어떤 길을 걸었는지 궁금해졌다. 상실의 시대를 주도했던 세계 최고통치자들의 문화예술 정책은 어떠했는지, 그로 인한 시각양식의 변화는 무엇인지를 들어 정치·경제와 미술의 상관관계를 드러내고자 했다.

　　이번 호에 실린 '위기의 시대와 미술'은 해외미술 기사 〈엑실〉전과 함께 히틀러의 망상이 낳은 현대미술의 수난과 엑소더스를 다룬 기획 연재물이다. 대공황으로 어려웠던 1920~30년대 세계 권력자들의 대표적인 문화정책이 끼친 현대미술사의 전환점을 계속 찾아볼 것이다.

　　이번 기획에는 두 분의 도움이 컸다. 히틀러와 미술의 문제에 대해 오래전부터 말씀해주신 미술평론가 김원구 선생님과 컬러로 된 히틀러 스케치를 제공해주신 문화일보 김종구 기자님께 감사드린다.

　　1998년 3월

●

왜 하필이면 광주냐, 앞으로 몇 년 안에 광주를 이처럼
크게 다룰 수 있겠느냐, 광주의 인물들은 누가 어떻게 고른
것이냐, 광주에 몇 번 와봤느냐…. 광주에 도착하자마자 듣게 된
물음들이다. 모두 뼈 있는 말들이다.

바쁜 취재 일정 속에서 광주미술의 모든 것을
파악하려는 그 자체가 한계였음을 실토할 수밖에 없다. 담양으로
한 작가를 만나러 갔다가 시간이 없어 바로 옆길에 있는
소쇄원을 지나쳐버릴 정도였다.

광주를 이해하는 데 있어 1980년대의 아픈 기억들을
교묘하게 적용하여 자꾸 광주의 정체성과 역사성을
고착시키려는 의도들도 적지 않다. 그것은 광주가 지역성을
탈피하지 못하게 족쇄를 달아놓는 격이다. 중앙화단과
지역화단의 시각 차이도 많이 드러났다. 비록 중앙에는
잘 알려지지 않았지만 그 지역에서 토착적 정서로 그
지역사람들에게 인정받고, 사랑받고 있는 작가군들이 엄청났다.
그들은 최고였다. 가장 광주적인 사람들이었다.

애초의 기획대로 무등산 바로 너머 펼쳐져 있는
송강 정철의 가사 문화유적지를 비롯한 수많은 문화유산을 이번
특집에서 수용하지 못한 것은 아쉬움으로 남는다. 판소리 명창을
비롯, 걸출한 문인들과의 얘기도 곁들였으면 좋을 법했다.

실로 광주는 예술을 사랑하는 도시였다. 우리가 머물렀던
숙소의 TV에서는 서울에서 이미 폐지된 문화 전문 프로그램이
자체적으로 만들어져 방영되고 있었다. 중앙이 중앙일 수
있는 것은 수량적인 우위뿐이었다. 이번 특집은 지역미술을
본격적으로 다루어보려는 '첫 삽'에 지나지 않는다. 앞으로
금광처럼 숨겨져 있는 많은 예술가들을 찾아 소개해드릴 것을
약속드린다. 그리고 개인적으로 조만간 다시 한 번 광주를 찾을
예정이다. 소쇄원이 마음에 걸려 참을 수가 없다.

　　　1998년 5월

●

　　　서른 살을 넘긴 나이를 먹고 1980년대에 대학교를
다녔고 1960년대에 태어난 우리 '386세대'도 우리 아버지
세대만큼이나 불쌍한 세대다. 근대화, 산업화로 치달음하는
가난과 풍요의 경계지점에서 태어났다. 교복을 벗고 대학교
교문에 들어서는 첫날부터 최루탄 가스를 매일 마시면서
생활했다. 강의실 안에서 수업을 들을 때면 강의실 밖이
시끄러웠고 강의실 밖에서 떠들 때면 강의실 안이 궁금해졌다.
이것도 경계 위의 삶이었다. 이제는 직장을 얻어 사회에
적응하며 살려하니 IMF가 위협하며 계속 가난하게 살고 숨 죽여

지내라 한다. 이른바 거대 담론과 소 담론의 경계 위에서 균형을
잡으려 애썼던 것이 우리 386세대의 아픈 역사인 것이다.

　　그러나 강철은 어떻게 단련되는가? 최근의 이런
국가적인 위기도 어쩌면 우리에게 참된 강철을 발견할 수 있는
여과의 시기가 될 수도 있다. 미술계에 만연한 거품을 걷어버리고
예술에 대한 강한 의지로 삶을 견디며 예술혼을 불태우는 강철
같은 사람들이 인정받을 수 있는 좋은 기회다.

　　대학을 졸업한 지 십수 년 만에 인사동의 지하
전시장에서 처음으로 개인전을 연 어느 작가는 386세대의
진정한 모습이었다. 미술대학을 나와서 뚜렷한 직장 없이
한 사람의 작가로서 살아야 하는 이 현실이 우리 미술계의
또 다른 이면이다.

　　캔버스의 물감 빛깔이 너무 가벼워서 싸구려 물감을
썼냐고 물었더니, 물감 값이 너무 들어 그렇게 할 수밖에
없었다고 말한다. 그러면서도 담담하다. 좋은 물감을 쓰는
문제보다도 그동안 작가의 길을 지켜온 것에 감사하는 표정이다.
뒤늦게나마 사회에 자기 작품을 소개한 것이 부끄럽기도,
자랑스럽기도 하다.

　　해마다 미술대학을 통해 수많은 작가가 탄생되면서
그 작가에 대한 아무런 대책도 되물음도 없다. 그저 방출되고
소비되는 상업주의적인 구조만이 힘을 쓰고 있다. 이제 예술가와

작품이 소통되는 구조에 면밀한 검토가 필요한 때다. 그리고
그 속에서 강철을 가려내야 한다.

1998년 7월

●

 지난해 여름《월간미술》7월호는 우리 시대
문화예술인들의 삶 속에 각인된 시각 이미지를 추출하여 예술에
있어서 '창조적 직관'은 어떤 의미가 있는가 살펴본 적이 있다.
예술가들의 기억 속에 지울 수 없는 소중한 이미지는 무엇이며,
그들이 꿈꾸고 있는 형상의 근원지는 어디인지 그들의 진솔한
언어로 들어보는 일은 꽤 흥미로운 일이다.

 지난 특집에서 이창동 감독의 글 〈내 영혼에
흐르는 개울〉을 실은 후 한참이 지나서야 이 감독의 데뷔작
〈초록물고기〉를 보게 되었는데, 이 영화 속의 정서와 분위기가
이 감독의 어릴 적 시각 체험을 적은 그의 글과 너무나 일치해
놀라기도 하였다.

 문화예술인 14인의 이미지 체험을 엮어본 이번 특집
'Image & Imagination'은 바로 이런 이미지의 제조비법이 되는
예술가들의 비망록이다. 독자들은 예술가의 머릿속에 떠오른
이미지가 어떻게 작품으로 구체화되는지 살펴볼 수 있는 좋은

기회가 될 것이다. 그리고 자신 속에 숨겨진 이미지를 다시
찾아볼 수 있는 여유의 공간이 될 것이다. 우리에게 가장 소중한
이미지는 무엇일까? 우리의 리얼리티를 대변하는 이미지는
과연 무엇일까? 우리가 눈 감는 그 순간 마지막으로 가져가고
담아가고 싶은 이미지들은 무엇일까?

이번 기획이 지난 번과 거의 비슷한 의도로 구성되어
참신함이 덜하지 않을까 걱정도 앞선다. 그러나 무더운 여름철
별 재미도 없는 미술판에 입맛을 잃은 독자들에게 차려
올리는 가벼운 밥상이라고 생각하고 스스로 위안을 삼는다.
《월간미술》은 앞으로도 순수미술 전문지로서 고질의 미술문화를
이끌어 갈 것이며, 다른 한편으로는 미술 외의 다양한 예술
장르와 벽을 허물어 미술의 영토를 넓히는 일도 계속 병행할
것임을 약속드린다.

1998년 8월

●

지난 4월 유네스코는 "세계화가 문화적 단일성을 낳고
궁극적으로 문화의 황폐화로 귀결될 수 있다"고 경고했다. 각
나라의 고유한 문화적 개성을 창조적으로 계승하는 것이 거꾸로
인류문화 창달에 도움이 된다는 얘기다. 오늘날 과연 우리의

문화적 환경이란 어떤 것인가 생각해보면 상실감이 엄습한다.
지금 호암 갤러리에서 열리고 있는 〈조선후기 국보〉전은 감동의
폭에 비해 그 크기는 더해진다. 그렇게 다채롭고 일반화 된
문화를 향수했던 그 사람들의 멋과 여유는 다 어디로 갔는지
말이다. 이렇게 황폐화되고 획일화 된 정보체계 속에서 어찌
다양하고 개성적인 문화를 창출할 수가 있겠는가.

　　　　정보의 다양화를 부르짖으면서도 실상 우리가 거의
전적으로 의지하는 정보는 '코카콜라 문화', '다꾸앙 문화'의
산물이 아니었는가. '위기의 시대와 예술'을 연재하면서
느끼는 것은 1930년대 당시 우리들의 문화적 계통도에
대한 향수였다. 오히려 지금의 우리가 어쩌면 해방전후사의
정보인식 환경보다도, 더 과장해서 조선 후기의 문화적
감수성보다도 빈곤한 질의 정보를 소유하고 있는지도 모른다는
생각이다.

　　　　삶의 터전도 마찬가지다. 독일의《슈피겔》지는 서울을
"개성도 매력도 없는 황량한 콘크리트 괴물도시"라고 혹평했다.
마당 깊은 집이 아닌 마당 없는 집에서 살고 있는 우리들에게
우리들 삶의 쉼터였고, 창조와 사색의 공간이었던 옛 정원을
모델로 옛 사람들의 풍류를 되새겨보자는 의도로 기획되었다.
역시 남는 또 하나의 아쉬움은 정원의 역사에 대한 전반적인
고찰, 모네와 같은 화가들의 정원 비교, 환경미술·대지미술로

확장하는 정원의 신개념 등을 담아내지 못한 것이다. '오늘의 정원'을 살펴보는 일은 다음 기회로 미룬다.

1998년 9월

●

　　고급문화와 저급문화의 구분이 지금 이 시대 우리에게 주는 의미는 무엇일까? 문화를 향유하고 소비하는 이 시대의 주인은 진정 누구이며, 그 주도적 예술은 무엇일까? 상대적 빈곤감으로 가득 찬 정신적 공황기에서 미술이 둥지 틀 곳은 과연 어디란 말인가? 미술을 둘러싼 담론들은 지금 어떤 힘을 가지고 있으며, 그렇다면 미술잡지는 이제 무엇을 할 것인가?

　　경제 한파와 문화 개방의 와중 속에서 다시 한 번 물어보는 근본적인 질문이다. 거품뿐인 '문화의 대중화' 속에서, 자본주의의 상업적인 농간에 맛 들려 점점 가벼워지는 관객들과 함께 작품도, 비평도, 저널도, 학술도 모두 감각의 예민함을 잃고 무뎌져만 가는 것 같다. 붓을 처음 들었을 때의 그 마음으로, 펜을 처음 들었을 때의 그 기분으로, 강단에 처음 섰던 그 자세로 되돌아갈 수만 있다면 우리의 미술 마당은 한층 깨끗해지리라.

　　더구나 폐쇄된 회로 속에서 자신의 진로에 대해 더욱 짙은 회의를 품고 있는 이 땅의 예술가들에겐 좀 더 구체적이고

현실적인 작가적 자세의 가다듬이 필요한 때인 것 같다. 그리고
그런 마음가짐은 비단 작가들만 아니라 우리들 모두에게 중요한
것이다. 이런 새로운 자각의 기회를 주는 전시는 없을까?

지금 호암 아트홀에서는 '뮤지컬'이라는 화려한 쇼가
공연 중이고 바로 그 앞 호암 갤러리에선 〈소정과 금강산〉전이
열리고 있다. 홀을 가득 채운 관람객들은 대부분 극장 안으로
들어가고 바로 몇 걸음 앞에 있는 전시장에는 눈길도 주지
않는다. 자신의 가치 평가에 불만을 품고 "나 죽으면 봐!"라고
말한 소정 변관식의 자존심과 고집이 영글어낸 보석을 바로
코앞에 두고도 말이다.

1999년 3월

●

예전엔 늦가을의 소슬함이, 아니면 은빛 겨울의 투명한
햇살이 그렇게 좋더니만, 언제부턴가 꽃피고 새 우는
봄이 좋아졌다. 나이를 먹어가고 있는 것인가. 세월이 더하면
더할수록 내 마음의 봄날은 '찬란한 슬픔'이 되어 나를
어지럽힌다.

올봄 만큼은 매화를 찾아서 떠나보리라 마음먹었지만
또 허사가 되고 말았다. 지난달 회사를 떠난 이근용 기자의

공백이 컸다. 우리 편집부원들에겐 어느 때보다도 바쁘고 힘든
봄날이었음에 틀림없다. 결국 신춘 기획으로 마련된 꽃그림의
향기만으로 만족해야 했다.

　　꽃은 형태학적으로 보아도 어떤 극점에 다다른 에너지의
표현체이다. 영혼의 꽃이니 육체의 꽃이니 역사의 꽃이니, 우리
인간사의 모든 최상의 것을 꽃이라는 말로 표현하지 않던가.
신춘 기획 '꽃그림을 찾아서'는 꽃그림의 변천을 따라 각
시대의 인간관과 세계관을 가늠해보려는 의도에서 기획된
것이다. 꽃을 그린 그림은 수도 없이 많겠지만 그 모두를 수용할
수는 없었다. 독자들이 꽃그림 배후에 담긴 작가의 정신과
시대적 상황을 읽어내는 데 일조했다면 다행이겠다.

　　아무튼 봄날은 간다. 괜히 어수선하고 또 한편으로는
나른한 미술판에 새로운 봄바람이 불어오기를 기대해본다.

1999년 4월

●

　　새로운 밀레니엄을 준비하는 일본미술의 행보가
재빠르다. 지난달 후쿠오카 트리엔날레에 이어 시즈오카에서
동아시아 미술의 근대성을 반추해보는 다국적 전시가 열리는
등 대규모 국제전이 줄을 잇고 있다. 색안경을 끼고 보고 싶지는

않지만, 일본의 문화 패권주의 혹은 문화 제국주의의 포석이
아닌가 싶을 정도다. 미술뿐만 아니라 영화, 애니메이션, 컴퓨터
오락 캐릭터를 비롯한 일본의 대중문화가 정신없이 밀려오는
최근의 현실 속에서 과연 우리는 어떤 문화적 대응력으로 버텨야
할지 걱정이 앞선다.

이번 시즈오카의 근대미술전을 보더라도 우리에게 지금
필요한 것은 우리의 근대적 역사 공간에 대한 진지한 반성과
심층적 분석이다. 오늘날 우리의 현실을 낳게 한 근대성에 대한
확인과 정리 없이 어떻게 새로운 세기를 맞이할 수 있겠는가.

역사·사회·문화 전반에 걸친 좀 더 복합적인 얼개
아래서 우리의 근대미술을 해석하려는 다층다각적인 접근이
필요하다. 그리고 그로 인해 희미하게나마 남겨진 근대성의
진실이 있다면 그것을 밑그림으로 삼아 우리의 정체성을
하루 속히 발견해내야 할 것이다. 그런 긍정적인 역사의식이
시급하다. 〈왕과 비〉라는 TV 드라마의 진부한 카타르시스가
아직도 유효하고, 영국 여왕의 행차가 연일 톱 뉴스로 자리 잡는
오늘의 현실은 공주병과 왕자병에 빠져 헤매는 우리들의 허구에
찬 역사의식과 사행심리를 노출시키는 것 같아 왠지 쓸쓸한
기분만 던져준다. 이런 감각의 세상이 더운 봄날의 오후처럼
입맛 없다.

1999년 5월

●

　이번 6월호를 손에 든 독자들은 몇 가지 부분에서
놀라움이 있었으리라 믿는다. 우선 그동안 10여 개월 독자들과
함께했던 《아트저널》이 없어진 것과 책 구석구석에서 파격이라면
파격이랄 수 있는 디자인의 변모를 느낄 수 있다는 점에서 말이다.
그동안 《월간미술》을 바라보는 애독자의 시선에는 여러 가지가
있었다. "점차 가벼워지고 있다"는 견해가 있는가 하면 "너무
딱딱한 느낌이다"라는 의견도 있었고, "전문인이 보기에 너무
볼 것이 없다"는 목소리가 있는가 하면 "일반인이 보기에 너무
보수적이고 어렵다"는 목소리도 적지 않았다.

　　전문성과 대중성, 전통과 혁신의 경계 사이에서 우리는
항상 고민하고 있지만, 원하든 그렇지 않든 우리 미술문화의
전위대로서 수십 년을 뛰어왔던 우리에겐 이제 중대한 결정의
순간에 놓여 있다고 말할 수 있다. 그리고 우리가 선택해야
할 길은 20세기 최후를 마무리 짓고, 다가오는 새 천년의
패러다임에 적합한 몸매로 다시 거듭나야 한다는 사실일 것이다.

　　좀 더 폭넓고, 좀 더 깊이 있게 우리 미술의 현실을
가꿔가는 일을 계속할 것이며, 그로 인해 맺어진 미술의 정체를
독자들에게 좀 더 쉽고, 좀 더 부드럽게 펼쳐 보이는 일이
우리의 할 일이 아닐까 한다.

　　1999년 6월

●

　가장 한국적인 심상을 구현한 작가로 평가받는 우리
시대의 거목 박수근을 만났다. 그것은 단 하루 동안의 짧은
만남이었다. 포천에서 양구, 그리고 나중에야 깨달았지만 그가
거닐었을 춘천의 명동까지. 박수근의 화폭 속에 녹아 있을 그
시간대의 공기를 단 하루에 맛보고 왔다.

　그가 잠들어 있는 포천의 공동묘지를 찾았을 때, 벌초도
되지 않은 이 묘지가 정말 우리나라에서 가장 비싼 그림을 그린
화가의 것일까 하는 생각이 들었다.

　양구에서도 마찬가지였다. 그의 생가도 사라지고, 그의
유일한 출신학교인 초등학교의 생활기록부도 남아 있지 않았다.
그 유명한 '나목'도 찾기 힘들었다. 그림 외에 지금까지 남아
있는 유물이라곤 검은 뿔테안경 하나밖에 없단다.

　그것이 우리들의 부끄러운 모습이었다. 숨어 있는 한
예술가의 진실을 알아주고, 그의 예술을 사랑하고, 그가 남긴
흔적을 변함없이 보듬어주는 것. 그것이 우리가 해야 할 일이
아니겠는가.

　취재에 도움을 주신 호암갤러리 안소연 큐레이터, 중앙
M&B 프리랜서 사진작가 박홍순 씨, 동신교회 공원묘지에서
박수근의 묘지까지 인도해주신 엄 선생님, 그리고 박수근
기념사업으로 바쁘신 데도 그의 흔적들을 친절히 소개해주신

250

양구군청 문화예술과 김 계장님께도 감사드린다.

1999년 7월

●

작금의 무림천하武林天下를 보면 강호江湖의 도道가 땅에
떨어진 느낌이다. 마치 중국영화의 서두를 보고 있는 듯하다.
사부가 잠시 방심한 틈을 타, 몇몇의 세력은 옆에다 따로 도장을
내고 자기의 잔뼈가 굵어왔던 본 도장을 급습한다. 그리고
도장의 어리더리한 수련생들을 빼돌린다….

중국인들에게 있어서 왜 아직도 관운장인가? 모략의
명수 조조도, 천재 제갈공명도, 명분과 포용의 유비도 아니고
왜 관운장인가? 바로 의리 때문이다. 아름다운 세상을 함께
만들어보자는 도원의 그 맹세를 죽기까지 지켰기 때문이다.

하수는 순간순간의 사사로운 이익을 위해 칼을 뽑는다.
그것은 진검이 아닌 사검邪劍일 뿐이며, 결국 사검은 사검에
의해 최후를 맞는다. 그러나 고수는 생애 단 한 번의 진검승부를
기다린다. 비록 죽더라도 고수는 고수의 진검을 맞아야 편안히
눈감을 수 있기 때문이다.

1999년 9월

●

　　이번 달로 《월간미술》이 재창간 된 지 꼭 10년째가
되었다. 《계간미술》의 전통을 잇는다면 23주년이 되는 달이다.
《월간미술》은 대한민국 최고의 발행부수와 최고의 제작진으로
우리나라 미술저널의 대명사로 자리 잡았다. 독자들이
남녀노소, 전국 각지, 전 세계에 걸쳐 있다. 그러나 이런 명분과
자부심만으로는 더 좋은, 더 신선한 잡지를 만들 수 없다.
끝없는 자기변신과 예민한 시대인식, 예술에 대한 열정이 없다면
《월간미술》은 꽃도 열매도 없어 버림받는 무화과나무가 될 것이다.

　　개인적으로는 내 나이와 비슷한 숫자의 책을
만들어왔다. 이제 얼마 안 있으면 내 나이보다 더 많은 책을
만들게 될 것이다. 한 권 한 권 만들 때마다 한 달이 아니라 일
년을 산 것 같은 느낌이다.

　　미술잡지를 만드는 일은 매달 하나의 전시회, 하나의
방송 프로그램을 기획·제작하는 일과 같다. 우리는 책으로
전시회를 열고, 방송하는 것이다. 잡지라는 매체를 통해 다양한
컬러의 작가와 독자들이 입체적으로 교류한다는 사실은
정말 멋진 일이다. 그리고 나는 이렇게 많은 사람과 같이 일하고,
같은 공기를 나누면서 같이 가는 것이 좋다. 더욱더 많은
손님들이 《월간미술》에 찾아왔으면 좋겠다.

　　1999년 10월

●

드디어 세기의 마지막에 다다랐다. 그리고 처음으로
동경에 다녀왔다. 세계미술의 최전선에서 싸우고 있는
미술인들을 만나 서로간의 소통의 장을 열기 위해서다.
잡지 마감으로 바쁜 중에도 성심성의껏 인터뷰에 응해준
《미술수첩》의 이토 노리오 편집장께 감사드린다. 그리고
여러모로 애를 써준 선승혜 통신원에게 감사한다. 모두들
아름다운 사람이다.

짧은 출장 기간이었지만 떠나오는 날 아침, 동경대를
찾았다. 내 못난 지적 허영심일지도 모르겠지만, 일본의
근현대를 주도한 지성의 둥지와 거기에서 흐르는 기를 느끼고
싶었다. 까마귀 울음소리가 들리는 교정을 거닐면서 나는
세기말을 느꼈고, 도스토옙스키를 느꼈다. 그러다 학교 안에
있는 한 풍경 앞에서 나는 멈춰서고 말았다. 산시로 연못.
일본 소설에도 나오는 그 연못. 지성의 심장부에 고여 있는
그 아득한 연못 풍경에서 나는 바로 일본의 정중동을 느꼈다.
새로운 세기는 고요 속에서 시작되고 있었다.

1999년 12월

●

결국 세기말은 장엄한 눈꽃가루로 마무리를 지었다.
뉴 밀레니엄이라는 허구적 시간으로 왠지 마음은 흩어지는
눈발마냥 산만하다. 요즘 유행하고 있는 각 매체들의 '세기의
베스트 시리즈'도 결국 서구적 시간대에 맞춘 허상일지도
모른다. 단지 우리에겐 오늘 바로 이 순간이 있을 뿐.
《월간미술》은 잡지 판형과 디자인에 과감한 혁신을 시도했다.
내용적으로도 깊고 넓어지기 위해 묵묵히 노력할 것이다.
이례적으로 후기에《월간미술》기자들의 얼굴들을 소개해
드린다. 기자들의 얼굴을 궁금해 하는 독자들에게 새해 첫인사
드리는 셈이다. 마감 중에 촬영해서인지 얼굴에 피로가 쌓여
있다. 미술계 현장에서 만나는 일 있으시면 반갑게 인사하시길.
그리고 함께 새 하늘과 새 땅을 열어 가시길.

2000년 1월

●

환갑을 넘긴 박재삼 시인이 초등학교 동창회에 갔다가
근 40여 년 만에 옛벗을 만나고 집으로 돌아오면서, 언제
다시 그 친구를 만날까 생각해보니 이것이 이 세상에서의
마지막 만남이겠구나, 깨달았다는 얘기를 들었다. 그 후

사람이 대단하건 하찮건 간에 만나는 모든 사람들에게
충실하려고 노력해왔다.

　　문학비평의 거두였던 김현 선생이 제자나 후학들과
만났다 헤어질 때면 항상 그들의 뒤꼭지가 당신의 시야에서
사라질 때까지 지켜보고 있었다는 얘기를 들은 후부터,
그 어떤 사람에게도 헤어질 때 먼저 등을 보이지 않았다.

　　《월간미술》이 재창간 된 지 만 3년이 된다. 그동안
수많은 사람들이 우리의 문을 두드리고, 또 스쳐갔다.
푸쉬킨의 시구처럼 삶이 우리를 속인 것 같았지만 돌이켜보니
지나간 것들은 모두 아름다웠다. 우리는 우리를 찾고자 하는
사람들, '월간미술인들'에게 결코 등을 보이지 않을 것을
약속하고 또 한 번 다짐한다. 새 봄빛이 가까워졌다.

　　2000년 3월

●

　　환상의 목소리로 인간을 유혹하여, 끝내 그들이 탄 배를
좌초시키고 마는 요정 사이렌들이 살고 있는 섬을 율리시즈는
피하지 않고 지나가려는 모험을 결행한다. 부하들은 모두
귀를 막고 노를 저었지만, 율리시즈는 귀를 막지 않고 돛대에
자기 몸을 묶은 채 그 유혹을 이겨내리라 장담한다. 그러나

사이렌들의 황홀한 목소리에 몸부림치며, 인간 율리시즈는
너무도 처절하게 무너져버린다. 이렇듯 감성의 마력 앞에 쉽게
굴복해버린 합리주의적 이성의 나약함을 우리는 지난 세기 초에
이미 인식했다. 이제껏 인간을 주도해왔던 이성의 명민함은 더는
우리의 구원이 될 수는 없었던 것이다. 그리고 이성중심주의의
힘과 능력은 서구 사상사에서 해체되기 시작했다.

　　　그러나 제1회부터 광주비엔날레는 지난 세기를
지배했던 서구 모더니즘의 종말을 오히려 새로운 출발의 기회로
삼았다. 이념·국가·종교·인종·문화를 둘러싼 경계, 고급문화와
대중문화, 세계주의와 민족주의의 경계를 넘어 전통과 현대,
서구와 비서구, 근대와 탈근대의 대립구조를 허무는 새로운
지도 그리기를 시도했다. 그것은 여백이 중심이 되는 역설의
지도였다.

　　　그리고 이제 제3회 광주비엔날레는 그 재편된 새
땅 위에서 인간이라는 영원하면서도 원초적인 테마로 새로운
역사를 시작하려 한다. 그것도 사람 자체에 몰두하는 것이
아니라 사람 '사이'를 통해 사람을 발견하는 시도, 다시 말해
나와 너의 관계 속에서 나를 비추어 찾아보려는 시도를 벌이고
있다. 인간과 세계의 새로운 차원의 관계 설정, 그것이 새로운
밀레니엄 시대에 우리가 최우선으로 풀어야 할 과제인 것이다.

2000년 3월 광주비엔날레 특별호

●

　드디어 말도 많았던 광주비엔날레가 오픈한다. 어쨌든
국내 최대의 국제적 미술행사인 만큼 올 봄은 광주로 미술계의
이목이 집중될 것 같다.《월간미술》은 광주비엔날레의 공식
지정 프레스 파트너로서 이번 비엔날레의 전모를 독자들에게
생생히 중계할 예정이다.《월간미술》편집부가 함께 제작한
《광주비엔날레 가이드북》도 독자들의 층을 낮추고, 좀 더 쉽게
접근하게 하기 위해 최정현 화백의 '반쪽이네'를 등장시켰다.
많은 이들의 비엔날레 길잡이가 되었으면 좋겠다. 한 달에 두
권의 책을 마감한 우리의 전사들에게 스스로 박수를 보낸다.
남쪽 땅의 매화가 다 졌는지 궁금하다.

2000년 4월

●

　경제 하부구조의 변화는 예술이 나아가야 할 길에
상당한 영향을 끼치는 것이 사실이다. 그것이 어떤 길이고
왜 그 길이어야 하는지 꼭 집어 말해주지는 못해도 그 영향력을
부인할 수는 없을 것이다. 19세기 후반 신흥 부르주아의
등장과 서구 인상주의의 출현, 그로부터 1백년 후 우리나라의
현실들, 다시 말해 부동산 투기를 통한 졸부의 대두, 대형

아파트의 등장과 화려한 대작 그림의 양산은 미술과 경제구조의
상관관계를 임상적으로 증명해준다. 그렇다면 오늘 여기,
벤처기업으로 수억의 연봉을 레테르 삼아 테헤란로를 누비고
다니는 신흥 물주들의 취향은 무엇이란 말인가. 우리의 예술이
어떤 시스템으로 돌입하는지 지금 눈여겨보아야 할 일이다.

2000년 5월

●

시를 믿고 어떻게 살아가나
서른 먹은 사내가 하나 잠을 못 잔다.
먼~ 기적 소리 처마를 스쳐가고
잠들은 아내와 어린 것의 베개 맡에
밤눈이 내려 쌓이나 보다.
무수한 손에 뺨을 얻어맞으며
항시 곤두박질해온 생활의 노래
지나는 돌팔매에도 이제는 피곤하다.
먹고 산다는 것,
너는 언제까지 나를 쫓아오느냐.

〈노신魯迅〉 중에서

화가이신 옛 은사님 댁을 방문했다. 사모님이 주신
김광균 시인의『와사등』시집을 펴다가 예전에 읽었던 시
한 수를 다시 만났다. 갑자기 쓸쓸한 것이 나의 오장五臟을 씻어
내린다. 그대들이 비웃을지도 모르겠지만 "미술을 믿고 어떻게
살아가나. 서른을 훌쩍 넘긴 사내 하나가 잠을 못 이루고 있다."

2000년 6월

●

잡지엔 크게 두 종류가 있는 것 같다. 뚜렷한 목소리로
잡지의 색깔을 분명히 하는 견해지와 알뜰살뜰 각종 정보를
모아 소개하는 정보소식지 말이다. 소수를 위한 잡지인 견해지는
잘못하면 정치색을 띠는 싸움꾼들의 마당이 될 확률이 크고,
다수를 위한 정보지는 그야말로 최근 유행했던 무가지들처럼
농담꾼들의 장터가 되기 쉽다.

《월간미술》은 그들의 중간점이 아닌 공중의 한 점,
제3의 점으로 존재하려 한다. 그리고 미술 저널리즘의
뉴웨이브로 새롭게 시작하기 위한 말없는 실천을 계속할 것이다.
독자들도 이 새로운 노력에 함께 동참하길 원한다.
우리가 함께 걸어가면 그것이 길이 되는 것이다.

2000년 7월

●

한국의 미는 '자연의 미'라는 김원룡 선생의 미술사
공식을 고등학교 국어시험을 치면서 외웠고, 야나기 무네요시의
'비애의 미'라는 감수성에 가슴 시린 적도 있었다. 피천득 선생이
수필에서 말했듯이 연적의 잎새 하나를 삐뚤어 놓은 선조들의
'파격적인 미' 속에서 한국미의 정곡을 발견했구나, 통쾌해 한
적도 있다.

한국인은 백색을 숭상하는 백의민족이니 하는 미적
격언에도 고개를 끄덕여보고도 싶지만 기왕이면 다홍치마라는
말도 있듯이, 옛날 높고 잘사는 사람들은 모두 채색옷을 입고
살았으며 즐거운 날에는 색동옷을 입고 놀지 않았던가. 그렇다면
우리가 깨우쳐야 할 한국미의 본색本色이란 과연 무엇일까
되물어본다.

그러고 보니 금년의 《월간미술》 특집들은 거의가
우리 미술의 정체성을 회복해보려는 시도를 계속해왔던 것
같다. 이렇게 우리의 예술사를 뒤적이면서 느끼는 것은 어느
시대나 고급문화와 저급문화는 존재한 적이 없으며 고질문화와
저질문화만이 존재해왔다는 사실이다. 등급이 아닌 질적 차원의
문제가 훨씬 더 현실적인 문화의 과제가 될 수도 있을 것이다.

2000년 8월

●

이번 달로《월간미술》이 재창간 된 지 꼭 11년째가
되었다.《계간미술》의 전통을 잇는다면 24주년이 되는 달이다.
《월간미술》은 대한민국 최고의 발행부수와 최고의 제작진으로
우리나라 미술저널의 대명사로 자리 잡았다.

게다가 이번으로 5회째를 맞는 국내 유일의
미술이론상인 '월간미술 대상'은 척박한 미술의 땅에 씨 뿌리는
많은 이론가들에게 불어오는 한줌의 시원한 바람이었다고
자부한다. 그들이 뿌린 씨앗이 개화되어 '미술의 대중화'보다는
'대중의 미술화'를 가능케 하는 새로운 세상을 꿈꿔본다.

2000년 10월

●

'모네의 정원'에서 근엄한 표정을 짓는 윤동희 기자.
그것은 인상주의에서 비롯된 현대미술의 향방에 대한 깊은
사색 때문이 아니다. 바로 전날 취재 중 도둑맞은 가방의 행방이
묘연하기 때문이다.

2000년 10월

●

최근 독일의 카셀에서는 카셀 도쿠멘타의 총본산인
카셀 프리데리치아눔 미술관의 관장이자 제3회 광주비엔날레의
유럽·아프리카 파트의 커미셔너였던 르네 블록이 〈대지의
노래〉라는 전시를 기획하면서, 세계 비엔날레의 문제점과
향방을 확인하고 모색하는 대규모 컨퍼런스를 열어 흥미를
끌었다. 광주·상파울루·요하네스버그·이스탄불·리용·하바나
등 이른바 세계미술의 주변부에서 열렸던 비엔날레의 대안
모색이 그 주제였다.

결론은 이들 각각의 비엔날레가 주류적 시각에서 벗어난
독특한 자국적 언어를 구사해야 할 필요성이 시급하다는 것과,
원조격인 베니스비엔날레의 상업화, 거대 독점 자본주의의
다양한 시장 공략의 모순을 극복하는 대안적 비엔날레 전략이
필요하다는 것이었다. 다시 말해 비엔날레의 윤리적 과제,
재원 확보 문제, 현대미술의 전지구적인 네트워크 구성에 대해
강한 반성이 펼쳐졌다는 사실이다.

그렇다면 우리가 이처럼 비엔날레의 모순과 한계를
직시함에도 불구하고 대규모 미술행사를 고집하는 이유는
무엇이며, 또한 그것을 통해서 우리가 얻는 것은 무엇일까.
만약 있다면 그것은 다양한 작가들의 접근과 교류를 통한 미술의
동시대성의 회복일 것이다. 그리고 이와 같은 중심과 주변의

이분법이 해체된 현대미술의 동질성은 국경적 인식의 영역이
아닌 지층적 인식의 차원에서 가능하다.

사실 인터넷을 통한 네트워킹이 엄청나다 할지라도
그것은 중심부의 논리에 조정된 것이었음을 먼저 파악해야 한다.
과연 오늘날의 이탈리아와 한국과 일본 사이의 시대적 동질성과
국제성이 과거 로마나 경주나 나라 사이의 그것을 질적으로
능가하는가를 숙고해봐야 할 때다.

2000년 11월

●

또 한 권의 연말 호를 마감한다. 비엔날레를 위시하여
각종 매머드 미술행사들이 지나간 지금, 우리에게 남겨진
교훈은 무엇인가. 왠지 허전하다. 어느 미술평론가가 근대미술의
맥락을 되짚어주는 강연을 들어보았다. 그래도 그때가
행복했다는 생각이 든다. 미술하는 사람들의 계보가 손금 보듯
눈에 들어오던 시절. 비평과 창작이 같이 키를 키우며 자라던
그때. 이제 미술을 둘러싼 담론들은 서로의 국경을 잠입하면서
단지 미술의 언어만으로는 해독할 수 없는 사회의 공유물이
되어버렸다.

'그때'에 비해 미술을 하는 사람이 너무나도 많고,

그 방향 또한 갈피 잡을 수 없다. 때문에 미술은 더 이상
'미술의, 미술에 의한, 미술을 위한' 미술이 될 수 없다.
이럴 때 미술현장의 최전선에서 과거와 미래를 아우르는
광대한 싸움을 계속해야 하는 매체의 숙명이란….

　　새해에는 좀 더 아름답고 힘찬 목소리를 들려 드리기
위해서《월간미술》은 지금 목소리를 가다듬고 있는 중이다.
새로운 기획과 연재물로 독자들과 새로운 소통을 시도할 것이다.

　　2000년 12월

●

　　이른바 탈 경계의 시대에서 미술이 가야할 길은
무엇이며, 그 길에서 마주치는 자들은 누구인가. 한 미술가가
건넨 '지렁이 선물'에 대한 그들의 놀라움과 웃음. 그것이 바로
새로운 소통의 시작이다.

　　2000년 12월

●

　　내가 미술에 대한 글쓰기를 처음 시작할 무렵, 그러나
기자가 되리라고는 꿈에도 생각하지 않았던 시절, 나는 존경하는

264

어느 원로 평론가에게 "선생님, 미술 공부를 하려면 어떤
책을 읽어야 할까요?"하고 여쭈어 본 적이 있다. 아주 저명한
미술사가가 쓴 미술의 고전이나 비평서를 답으로 기대했던
나에게 그 평론가가 권해주었던 책은 그러나 어이없게도
리즈먼이나 맥루언의 '미디어론'이었다.

도대체 미술을 바라봄에 있어서 매체학과 경영학 같은
학문이 무슨 필요가 있단 말인가? 당시 나는 해답을 얻지 못한
아이의 눈으로 그 어르신의 검은 안경테만 바라볼 뿐이었다.

그러나 흘러흘러 잡지판에 몸을 실은 지금, 나는
미술잡지라는 야전사령부에서 미술의 영토를 조금씩 넓히려고
주변을 두리번거릴 때마다, 그리고 다른 장르와의 국경을
넘어 미술이 많은 사람들의 삶속에 녹아들기를 꿈꿀 때마다,
미술의 가장 중요한 핵심은 바로 '커뮤니케이션'이라는 진실과,
"커뮤니케이션에서 가장 두려운 것은 커뮤니케이션에 대한
무의식"이라는 피에르 부르디외의 잠언을 절실하게 체감하고
있다.

미술잡지라는 미디어, 그것은 정보를 통한 이성적
인식의 전달 뿐만 아니라, 예술작품을 보고 느낄 때와 같은
정서의 파동, 감정적 이해의 호소와도 깊은 연관이 있기에
그것은 훨씬 난해한 커뮤니케이션의 메커니즘을 이루고 있다.
특히 무의미하고 무감동적인 것이 오히려 높은 가치를 지니게 된

현대예술의 현실 속에서, 다시 말해 소통이 단절된 현대예술에
있어서 커뮤니케이션의 문제는 중요한 의미로 다가올 수밖에
없다는 것이다. 어찌 되었건 높은 현대미술의 벽 앞에 도달한
우리는 이 벽을 뛰어넘으려는 자세를 취할 수밖에 없게 되는데,
그것은 초현실적인 것에 집중하려는 것과 현실의 토대를
규정짓는 기준에 안일하게 흡수되는 것, 그 두 가지에 머무르기
쉽다는 사실이다. 전자를 가상공간으로의 도피라고 한다면,
후자는 감각주의와 상업주의로의 흡수라고 말할 수 있을 것이다.
그리고 지금 미디어, 미술 저널리즘에 있어 크게 대두되고 있는
문제가 바로 이 두 가지 경향과의 '대결'인 것은 확실하다.

　　　인터넷의 등장과 확산은 미디어의 지형도를 급격하게
바꾸고 있다. 마이크로소프트의 빌 게이츠 회장은 1999년
다보스 포럼에서 페이퍼 미디어의 종말을 예언했고, 인텔의 앤디
그로브 회장은 1999년 미국 신문편집인협회 연설에서 신문
사업이 3년 안에 무너져 내릴 것으로 전망했다.

　　　인터넷으로 인해 우리는 우리의 정신을 직접 표현할
수 있는 단계에 도달하게 되었고, 간접적으로 연결해준다는
미디어라는 개념도 차츰 사라지기에 이르렀다. 인터넷은
커뮤니케이션에 참여하는 개인들이 과거 기자들이 담당했던
역할을 할 수 있도록 만들었으며, 심지어는 전 세계적인
미디어를 독차지할 수 있게 해주기도 한다.

이른바 가상공동체virtual community의 등장으로 인해
네티즌이라는 새로운 시민의 거대한 세력이 형성되고 있으며,
가상공간 속의 개인은 육체에 갇힌 자신의 정체성 업보에서
해방된다는 '디지털 해탈digital nirvana'을 부르짖고 있기도 하다.
　　세상이 이처럼 가상공간의 그림자로 물들어가고,
그 체계 속에 사람들이 자신의 육신을 해체시키고 있는 지금,
미술은 어떤 언어로 소통의 장을 열려고 하는 것일까. 텍스트와
소리와 이미지가 디지털화, 비트화 되어 빛의 속도로 전달되는
이 속도전의 세상 속에서 미술은 어떤 몸짓으로 순간 이동을
꿈꿀 것인가.
　　오늘날 연극, 서커스, 음악, 마술과 같은 실황 공연이
끊임없는 재정난을 겪을 수밖에 없는 이유는 연극 한 편을
올리기 위해서는 18세기에 소요된 시간만큼 똑같이 들기
때문이다. 그것은 미술전시도 마찬가지다. 작가가 하나의
전시를 열기까지의 과정과 그것을 알리기까지의 모든 노력을
상상해보라. 이처럼 미술은 아직도 육적肉的이다. 말씀이 육신이
되는 '성육신'의 논리가 미술이라는 촉시각적 매체에게는 풀지
못할 족쇄인 것이다. 이제 육신은 말씀이 되기를 요구받고
있는 현실인데도 말이다. 게다가 미술의 현장에서는 뮌스터
조각 프로젝트 97의 예술감독이었던 클라우스 부스만처럼
매스미디어 속에 융화될 수 없는 예술의 순결성이 지켜질 것과,

현대적 커뮤니케이션과 예술의 가능성을 엄격히 분리할 것을
주장하는 이들도 적지 않다.

　　그러나 사실 고급문화나 소수문화로 인식되는
순수미술은 매스미디어에 의해 제공되는 면이 크다. 미술과 같은
특수한 주제를 다루는 잡지는 사회 내의 특수한 이익단체의
흥미를 끌도록 만들어지는 것이 사실이지만, 그런 소수의
매스미디어 수용자라도 갤러리를 직접 찾는 사람들보다 많은 것
또한 현실이다. 대부분의 사람들은 미술에 대한 지식을 직접적인
접촉보다는 엽서나 팸플릿 같은 복제물을 통해서, 신문이나
텔레비전 같은 매스미디어를 통해서 얻고 있다.

　　이 양면적 현실을 미술 저널리즘은 주목해야 할
것이다. 비록 뉴미디어의 커뮤니케이션 방식이 혼란스럽다
하더라도 역시 그 주체는 인간이라는 생각을 갖고 저널리즘은
온라인과 오프라인의 영역을 통합시키고, 가상과 현실의
경계를 넘나들면서, 보다 입체적이고 진실된 내용을 전달해야
할 것이다. 때문에 육안과 육신의 직접적인 접촉이 사라진
커뮤니케이션의 시대 속에서 우리는 우선적으로 순수미술과
미디어가 습관적으로 이용되는 방식, 미술작품이 생산되고
분배되며 소비되는 사회제도에 집중해야 할 필요가 있다.

　　다시 말해 지구화와 냉전시대의 종말, 신자유주의
시장경제의 헤게모니 속에서 미디어의 기능과 위상에

주목해야 한다. 전통적인 틀 속에서는 파악할 수 없는 정보와 커뮤니케이션의 메커니즘, 그 자체에 대한 비판이 필요하다는 얘기다.

그렇다면 그런 새로운 미술환경의 설정 속에서 요구되는 진정한 커뮤니케이션이란 어떤 형태일까? 우리에게 새로운 미술은 가능한 것일까? 그 새로운 미술을 위해서 미술 저널리즘은 또다시 어디로 눈을 돌려야 할까?

어느 영화잡지에서 읽은 독일의 영화감독 라이너 베르너 파스빈더의 육성은 나에게 새로운 해를 위한 화두가 되어 주었다. 그것은 정확한 해답이었다. 영화라는 말 대신 미술이란 말을 넣어본다면 말이다.

"새로운 영화라고요? 세상에 그런 것은 없습니다. 세상을 카메라로 찍었는데 그게 갑자기 새로울 리가 있겠습니까? 그냥 다른 세상들이 있는 것입니다. 그걸 새롭다고 느낄 수 있는 것은 관객들의 기분 때문입니다. 그러니까 새로운 관객이 없다면 새로운 영화라는 것도 없습니다. 우리들이 진정 기다리는 것은 새로운 관객이지, 새로운 영화가 아닙니다. 이게 영화의 아이러니입니다."

2001년 1월

●

지난달 내한한 프랑스 미술전문지《아트프레스》편집장
카트린 미예. 그녀는 온갖 예술 장르 간의 소통을 통해 새로운
미술의 지형도를 그려가는 '현대미술의 제도사'이다.

2001년 1월

●

'운보'라는 글자가 수놓은 빨간 양말을 마지막까지
신고 계셨던 그분의 개성과 쾌활함. 우리의 갑갑한 일상 속에서
언뜻언뜻 반짝이며 다가오는 놀람 속에 예술의 위대함은 숨어
있다.

2001년 2월

●

이소룡이라는 영화배우가 있다. 진부한 전통 무협극들의
난무를 꿰뚫고 무술의 독자적인 길을 열어 놓았던 시대의
아이콘. 〈정무문〉〈당산대형〉〈용쟁호투〉〈맹룡과강〉, 그리고
미완성의 유작 〈사망유희〉에 이르는 단지 너덧 편의 영화로
전 세계에 각인된 그의 이미지는 그 특유의 괴조음처럼 아직도

선명하다. 그 얼마나 많은 소년들이 바가지머리에 쌍절봉을
휘두르다 뒤통수가 깨졌던가.

　　김현식이라는 가수가 있다. 짙은 허무와 처절한 외침,
말년에는 피를 토하는 허스키한 음성으로 우리의 고막을 긁어댄
아름다웠던 가객. 〈사랑했어요〉〈비처럼 음악처럼〉〈가리워진
길〉〈사랑 사랑〉, 그리고 달구지를 타고 그렇게 흘러 흘러가는
듯한 〈내 사랑 내 곁에〉. 피곤에 지친 차 안에서 그의 노래가
들려 올 때면 먼저 간 그가 부러울 때가 있다.

　　섬광처럼 왔다가 수십 년의 잔상을 남겨 놓은 그들이
부러울 때가 있다. 웃음 같은 목소리와 노래만을 남겨두고
이 속절없는 세상을 넘어버렸으니. 이렇게 세상에는 노래를
남기고 떠난 사람이 있는가 하면, 그 노래를 되뇌며 떠난 자를
그리워하는 사람들이 있다.

　　삼월이다. 해마다 삼월이면 새로운 환경으로 전환되는
일상에 긴장감이 감돈다.《월간미술》에도 새로운 변화가 있을
것이다. 떠나시는 분의 뒷모습을 보면서 나는 그분의 목소리와
노래가 내 마음 속에 울리고 있음을 느낀다.

2001년 3월

●

 '감각의 제국' 일본의 밀레니엄은 전통과 현대, 과학과
오타쿠주의의 잡종교배로 시작한다. '고독한 혹성' 지구 위에서
우리들은 이제 미술을 통한 희망을 꿈꿔야 한다.

 2001년 3월

●

 1968년 인천의 차이나타운. 문 앞의 할머니는 바깥으로
눈을 돌리고, 길모퉁이 위에선 한 남자가 내려온다. 그때 그곳,
그들은 왜 함께 있게 되었을까. 예술은 한 순간의 시간을
우리에게 던져주고, 우리는 그 한 순간으로 영원을 시작한다.

 2001년 4월

●

 미술에 디지털시대가 도래하면서, 보다 직접적으로
말해 전자화 된 미술이 등장하면서 미술은 그 정체성에 대한
근본적인 물음을 다시 한 번 부여받게 되었다. 이제 미술은
효과적인 물질화의 방향으로 진행되어 왔던 그동안의 미술사를
반전시키면서, 마치 음악처럼 그 이데아성과 정신성을

직접적으로 노출시키며 우리의 공기 중에서 분해되기를 간절히
원하고 있는 것처럼 보인다. 그것은 고체가 액화의 과정을
거치지 않고 곧바로 기체가 되어버리는 승화의 미술이다.

그러나 컴퓨터 아트나 디지털 아트 같은 영역에서
고질의 아트가 나오기에는 아직까지 매체적 역량이 부족하다는
평가를 내리는 사람들도 적지 않다. 또한 그것의 매체적
기능에만 호들갑스레 집중하는 현상에도 우려를 표하기도 한다.
그림을 브러시 아트, 조각을 해머 아트라고 말하지 않지 않은가.
컴퓨터나 비디오를 사용한다고 그것이 진정한 컴퓨터 아트이고
비디오 아트인가는 재고해보아야 한다. 문제는 매체적 언어의
혁신이지 매체의 도구적 개발이 아닌 것이다. 그리고 그것이
진정한 미디어 아트이기도 할 것이다.

2001년 5월

●

디지털 미디어시대의 미술은 과연 어떤 모습일까?
'여기'와 '지금'을 깨고 나온 디지털 미디어가 날아갈
아프락사스는 과연 어디에 있는가? 오늘도 디지털 미디어는
예술을 확장시키고 있다.

2001년 5월

●

어린이를 위한 기획전이 열리고 있는 K미술관 앞은
연일 장사진이다. 뜨거운 날씨에도 불구하고 줄지어 있는
어른들의 모습을 보면서 그들이 저렇게 서 있는 것은 분명
아이들의 교육 때문일 것이라고 생각했다. 그리고 또 한편으론
이렇게 좋은날 애들을 데리고 갈 곳이 미술관 밖에 없을까 하는
생각도 들었다.

한국영화에 관객이 몰린다고 해서 그것이 진정한
한국영화의 부흥을 의미하지 않듯이, 미술관에 사람들이
많아진다고 해서 단순히 미술의 성공이라고는 말할 수 없을
것이다. 그러나 이렇게 관객이 스스로 찾아줄 때, 다시 말해
적극적인 수용자가 형성되어 가는 분위기일 때, 우리의 영화관과
미술관은 그들의 수요 욕구를 수용하려는 체제의 변신을 시급히
해야 할 것이다. 그럴 때만이 새로운 관객과 환경이 형성되는
진정한 부흥기가 오게 될 것이다.

2001년 6월

●

1927년에 지어져 산부인과 병원으로 쓰이다
1979년부터 전시장으로 사용되고 있는 인사동 관훈 미술관.

전시장 계단을 오르내리며 창밖으로 바라보던 인사동 풍경은
예전 같지 않다. 너무 빨리 사라지고 지워지는 과거의 흔적이
아쉽기만 하다.

2001년 6월

●

구름 낀 베네치아. 또다시 잔치는 시작되었다. 100년이
넘도록 계속된 이 매머드급 미술 행사 속에서, 그러나 미술의
행보를 점치긴 아직 이른 듯하다. 쿠오바디스 아르스? 너 지금
행복하니?

2001년 7월

●

일백여 년 전 톨스토이가 예술을 감정의 전염으로 정의
내렸을 때 그것은 분명 관념주의로 흐르는 예술의 무기력함을
비판한 것이며, 소수의 미학이 아닌 다수의 미학이 미래
세계의 새로운 가능성이 될 수 있음을 예견한 것이었다. 달리
말해 그것은 예술의 주요한 초점이 여전히 감동의 문제이고
커뮤니케이션의 문제임을 제시한다.

때문에 예술이 사회 속에서 어떤 관계망을 갖고
전개되어 갈까 하는 그 방법론을 모색하는 것은 예술의 장場에
놓여 있는 우리들에게 있어 여전히 끝나지 않은 과제로 남아
있다.

미술현장을 보더라도 각각의 장르와 교육기관을 통해서
해마다 수만의 인력이 방출되고 있다. 그러나 문제는 그들을
소통시킬 시스템이나 구조적 해결의 전제가 우리에겐 없으며,
그리고 그런 미술 인력들 자체가 커뮤니케이션 욕구를 애초부터
상실하고 있다는 데 있다. 이렇듯 미술 인구들이 양산된다
할지라도 그것을 소통시킬 네트워킹이 되어 있지 않다면 우리가
살고 있는 예술의 원천은 고인 물, 썩은 물이 되고, 급기야는
그곳에 사는 물고기들이 다 죽어가게 되는 현실을 직면하게
되리라는 생각을 하게 된다. 때문에 중요한 것은 그 물길을
어떻게 어디에 연결시키느냐 하는 노력과 시도이다. 그리고
무엇보다도 커뮤니케이션을 가능케 할 예술언어의 창조가
선행되어야 하겠는데, 왜냐하면 조선시대는 훈민정음의 창제를
통해 새로운 커뮤니케이션 체제로 나아가기 위한 조선시대
나름의 네트워킹, 광통신망 구축이 선행되었기 때문이다.

2001년 8월

●

영화라는 놀라운 파급력의 장르가 우리 미술의 깊은
곳으로 다가온다. 98번째 영화를 만드는 한 거장의 차분한 시선
속에서 새로운 소통을 꿈꾸는 미술의 미래를 바라본다.

2001년 8월

●

우리가 가는 길은 항상 공사 중이었다. 우리가 머무는
곳은 언제나 잔치 중이었다. 우리는 너무도 흙을 괴롭혀왔다.
이제는 땅을 위로하는 미술을 생각할 차례다.

2001년 9월

●

때는 1983년과 1984년의 경계였던 그 눈이 많이 왔던
겨울 밤, 나는 설악산의 어느 모텔 방 12인치 TV 앞에 앉아
있었다. 백남준의 〈굿모닝 미스터 오웰〉이 위성을 타고 전
지구에 송출되는 순간이었기 때문이다. 빅 브라더의 출현을
예언했던 조지 오웰의 『1984년』, 그리고 올더스 헉슬리의 〈멋진
신세계〉가 교묘하게 기대되고 중첩되는 그 순간, 나는 처음

백남준을 만났다. 그와 함께 전위무용가 머스 커닝햄, 영국의
록스타 데이빗 보위도 만날 수 있었다. 마치 로봇처럼 우뚝서서
몇 분 동안 눈을 깜박이지 않고 노래 부르던 데이빗 보위의
중성적 얼굴을 아직도 잊을 수 없다.

그리고 바로 그와 똑같은 시간, 전라도의 한 가정,
밤늦게 TV를 보던 할아버지는 자꾸만 끊어지고 흔들리는
백남준의 비디오 아트 영상을 보다가 모니터를 손바닥으로
때리면서 TV가 고장 났다며 푸념을 했다는 얘기를 들은 적 있다.

그런 이해와 몰이해가 교차되면서 현대미술은
우리의 삶 속으로 스며들어 왔다. 이제 미술은 단순한
예술체계의 범주를 넘어 또 하나의 삶의 형식이 되었고 또
하나의 권력체제가 되었다. 전 세계를 이어주는 정보 통신망과
비엔날레라는 매머드급 이벤트가 한몫한 것도 사실이다.

지구인을 위한 새로운 패러다임을 고대하는 지금,
일본은 새로운 국제미술전을 시작했다. 그곳을 취재하던 기자의
머릿속에 떠오른 것은 우리의 신세기가 구세기와는 다른
무엇이 되기 위해서는 미술의 소통체계에 대한 준비와 성찰이
선행되어야 한다는 사실이었다. 그렇게 되지 않으면 김치는
'기무치'가 되고, 갈비는 '가루비'가 될 것이다.

일본 취재를 마친 마지막 날 밤. 동경의 한 호텔 방 TV로
바라본 뉴욕의 참사는 이런 소통의 가능성과 한계를 동시에

느끼게 해주었다. 그리고 백남준 이후의 미술이 더욱 궁금해졌다.

2001년 10월

●

일본의 본격적 개방은 미국의 페리 함대가 요코하마에
상륙하면서부터다. 그 후로 140여 년, 과연 일본은 자신이
소화한 서구의 문화를 자신 있게 내보여줄 수 있을까. 블루
라이트 요코하마, 신세기는 밝았느냐.

2001년 10월

●

뉴욕 세계무역센터의 형체가 사라진 것은 어쩌면 또
하나의 전환점일지도 모른다. 그것은 껍데기로서만, 껍데기에
의해서만 유지되어온 한 역사에 대한 깨우침일지도 모른다.
사실 미국은 다른 나라가 수세기 동안 고유한 역사와 과정을 통해
이룩해온 자신만의 알맹이를 가지고 있지 못했다. 그들의 문화는
모두 모조적 인상들의 퓨전이었고, 그들의 힘은 그 모조적인
인상들을 가장 근사하게 유통시킬 수 있는 방법론에 의지하고
있었다. 이제 역사에서 껍데기는 가라. 그리고 죽은 자리에

꽃 핀다는 주문을 외워라. 새천년이라고 새로운 미술 찾기에
눈동자를 굴리기 바빴는데 벌써 일 년이 지났다. 특집을 새로운
구상의 회화로 삼은 이유도 마지막으로 미술의 진실과 근원에 대한
물음을 던져보기 위해서였다. 새로운 미술이란 것도 껍데기였는지
알 수 없는 허탈감에 이번 호는 마감이 좀 오래 걸렸다.

　　그렇다고 새로운 미술의 길을 우리는 포기하지 않을
것이다. 사막을 걷다가 뒤돌아보니 내가 걸어온 발자국이
바로 새 길이었다던 말처럼 우리는 계속 길을 걸어갈 것이다.
새해부터는 미술이 미술일 수 있는 정체성과 존재성의 문제에
좀 더 깊이 들어가보고 싶다. 모든 껍데기를 버리고 알맹이로
남고 싶다.

　　신년호부터 《월간미술》은 혁신적인 모습으로
변모하려는 꿈을 꾸고 있다. 독자들이 새 길에 동참해주길.
그래서 새로운 미술사를 같이 써내려갈 기대해본다.

　　2001년 12월

　　●

　　카메라를 바라보는 그녀의 눈을 화가는 다시 바라보고,
그녀는 다시 캔버스 밖의 화가와 우리를 바라보고 있다.
시선과 응시의 교차 속에서 구체적인 형상은 조금씩 변해간다.

그렇다면 최초의 진짜 이미지는 무엇일까.

2001년 12월

●

구로사와 아키라는 21세기 영화의 구원을 이란의
영화감독 압바스 키아로스타미에게 두었다. 그러나 칙칙한
시네마테크에서 충혈된 눈을 부라리며 온갖 컬트영화의 신맛에
매료되었던 우리들에게 그의 영화는 그저 심심한 것으로 비쳤다.
〈내 친구의 집은 어디인가〉가 상영되었을 때 친구의 공책을 들고
지그재그 언덕길을 오가기만 하는 그런 평범함 속에서 얼마나
많은 씨네 마니아들이 허탈감을 느꼈단 말인가.

그렇다면 왜 키아로스타미가 구원일까? 그것은 그가
영화라는 가장 순수한 본질에 접근했던 데 있을 것이다. 영화란
기본적으로 시나리오를 갖고 배우를 써서 카메라로 찍는 것이다.
키아로스타미는 영화 바깥의 불순한 요소들을 가급적 버리려고
애쓴다. 그저 영화만이 할 수 있는 가장 기본적인 재료만을
가지고 영화의 본질에 다가서려고 한다. 그 본질이 구원을 준다.

새해에는 광주비엔날레, 미디어_시티 서울,
부산비엔날레 등 대규모 미술행사가 연이어 열릴 예정이다.
게다가 월드컵까지 가세해 미술계가 한창 술렁일 것이다.

내게 소원이 있다면 가장 미술적인 언어로 더러워진 나의 눈을
씻어줄 작품 하나만이라도 만나 보았으면 하는 것이다.

2002년 1월

●

중국의 젊은 작가들이 주목받고 있다. 풍부한 인력과
체계화 된 교육 시스템, 다양한 컬렉터 층, 거대한 시장 규모가
만들어낸 중국미술의 힘은 톈안먼 사태의 자유정신과 무관하지
않을 것이다.

2002년 1월

●

이번 호의 특집은 한국 현대미술의 정체성을 문제로
삼았다. 과연 우리 현대미술의 리얼리티와 그 근원을 무엇으로
보아야 할지, 이른바 다국적 혼성주의의 시대에서 재확인하고
싶었던 것이다.
그러나 '현대성'이나 '컨템퍼러리'의 개념은 결코
연대기적인 해석으로는 풀 수 없는 의미가 있다. '모던 아트'라
할 때도 모던을 소문자로 쓰면 근대가 되고 대문자로 쓰면

현대가 된다든지, 1930~40년대를 근대로, 그 이후를 현대로
구분한다든지 하는 것은 단순한 발상의 적용이기 때문이다.

　　우리에게 중요한 것은 시대적 구분이 아니라, 그 시대의
정체성을 파악하는 일일 것이다. 따라서 모던 아트의 규정은
그 시대의 예술 속에 '모더니티'가 있는가 하는 문제이며,
있다면 모더니티는 어떤 역사적 주체의 세계관과 가치관을 담고
있는가를 숙고하는 일과 밀접하게 연관된다. 그리고 그것은
'컨템퍼러리 아트'에서도 마찬가지일 것이다.

　　아무쪼록 이번 특집으로 모든 화장과 치장을 지워버린
우리 미술의 맨 얼굴을 만나보는 기회가 되었으면 좋겠다.

2002년 2월

●

　　〈한국미술의 마에스트로〉전 오프닝. 한 권의 책이
입체화되어 '전시'라는 통로를 통해 또 다른 만남을 성사시켰다.
그리고 그 속엔 전통과 현대, 선배와 후배간의 커뮤니케이션이
조용히 전개되고 있었다.

2002년 2월

●

　　일본의 영화평론가 스기하라 카츠히코는 '디자인
스케이프'라는 개념을 들어 영화에 대한 디자인적 사고를
제시하고 있다. 영화는 단지 스토리 라인뿐만 아니라, 영상이나
사운드 또는 세부적인 것에 의해서 다층적인 의미 구조가
형성되는 종합예술이라고 할 수 있는데, 그 속에는 분명
디자인적인 요소가 개입되어 있다는 것이다.

　　디자인 된 영상, 사운드, 캐릭터, 특히 세트, 소도구, 의상,
풍경과 미약한 소리들은 모두 면밀히 계산된 것이고 또한 그것이
영화만의 공간을 창출해내는 것도 사실이다. 우리를 매혹시키는
전략적 설계의 공간, 그런 공간이 바로 디자인 스케이프인
것이다.

　　때문에 우리는 이제부터라도 영화에 대한 세밀한 응시와
조응을 시작해야 할 것 같다. 필름의 색채와 구도 같은 영화의
기초적인 요소를 은밀히 되새김하면서 거꾸로 미술의 시선을
감지해보는 일도 즐거운 일이 될 것이다. 영화와 미술의 크로스
토크,《월간미술》은 그 즐거운 만남을 계속 시도할 것이다.

　　2002년 3월

●

　'미술관 옆 동물원'에서 '미술관 옆 영화관'으로.
미술대학을 졸업하고 그 담장을 훌쩍 넘어버린 그들은
보다 넓고 커다란 물길 속에서 다시 한 번 자신의 근원을
생각하는 고독한 연어들이다.

2002년 3월

●

　또 한 번의 광주비엔날레가 시작되었다. 광주라는
한 지역의 역사와 세계미술의 판도가 한곳으로 중첩되는
거대한 미술판이 형성된 것이다. 미술과 역사의 공시성과
통시성을 아우르는 이번 프로젝트는 광주비엔날레가 앞으로
어떻게 지속적으로 진행될 것인가를 결정짓는 중요한 의미
또한 지니고 있다.

　그러나 이런 상황 속에서 미술은 어떻게 대중을 만나,
어떤 공감대를 형성할까도 궁금한 부분이다. 때문에 우리는
미술이 더는 근대적 의미의 소통구조에 머물지 않고, 하나의
역사적이고 사회적인 사건, 운동, 환경, 권력이 되어버렸다는
사실을 먼저 인식해야 할 필요가 있다. 이제 미술은 특수한
계층의 특별한 유희가 아니라 마치 공기처럼 우리의 삶 속에

녹아 있다는 현실을 체감해야 한다는 얘기다.

　　이번 비엔날레가 미술에 대한 대중의 소외를 불식시키는
계기가 되었으면 좋겠다. 그래서 미술이 철저한 사회 인식을
통해 또 한 번의 전환점을 모색하는 기회가 되었으면 하는
바람이다. 잔치 뒤의 허무감 때문에 새로운 잔치를 더더욱
기대하고 갈망하듯이….

　　2002년 4월

●

　　한 점의 그림을 보기 위해 전시장을 찾는 것보다, 한 장의
그림과 한 컷의 이미지를 대하기 위해 책을 들고 혹은 컴퓨터
모니터 앞에 앉아 있는 환경이 더 우세해진 지금. 때문에 미술은
더 이상 매체적 인식을 게을리하면 안 될 것이다.

　　2002년 4월

●

　　미술과의 만남으로 세간의 화제가 되었던 영화
〈취화선〉이 개봉을 앞두고 있다. 며칠 전 시사회장에서 느낀
내 마음의 움직임이란 영화의 형식이나 구성의 전개보다는

장승업1843~1897이라는 세기말의 화가가 우리에게 던지는
일갈에서 비롯되었다.

　"항상 새롭게 변하고 싶다"는 장승업의 고뇌에 찬
진실의 목소리 속에서 나는 예술의 동시대적 보편성을 발견했고,
역사의 개척자들이란 시대의 요구를 본능적으로 감지하며
그것을 자기의 삶속에 육화시킨 존재들임을 다시 한 번 인식할
수 있었다. 황실·아카데미즘·콩쿠르 중심의 구체제가 제시하는
미술의 틀과 이데올로기에 질식당하길 거부했던 개척자들.
그들은 새로운 조형언어와 또 다른 차원으로 넘어설 수 있는
비전을 창출하기 위해 얼마나 많은 밤을 잠 못 이루었던가.
새로운 그림에 대한 끝없는 갈증으로 고독했던 영혼 장승업의
눈빛 속에선 중첩된 시대의 삶을 영위하며 새로움을 위해 똑같이
고민하고 있었던 지구 저 켠의 그들, 폴 세잔1839~1906과
반 고흐1853~1890의 마른 얼굴이 떠오르고 있었다.

2002년 5월

●

　미술의 겉과 속, 앞과 뒤가 동시에 노출되고 동시에
비판받을 수 있는 거대한 잔치가 지금도 진행 중이다. 멈춤과
진보 사이에서 관객들은 스텝의 리듬을 잃어버린 것일까. 아니면

소수와 다수를 구분 짓는 또 하나의 'OX 문제' 앞에서 당황하고
있는 것일까.

2002년 5월

●

첫 번째 단상. 월드컵 경기를 보면서 축구장도 거대한
가상의 공간이요, 그곳에서 벌어지는 현상도 또 하나의 버추얼
리얼리티라는 생각을 하게 된다. 얼마 전 월드컵 경기에서
자살골을 넣은 컬럼비아 선수가 현실 속에 얽히는 게임의
파장 때문에 목숨을 잃은 사건이 있었는데, 그것은 중세
연극에서 유다 역을 맡은 배우에게 관중이 돌멩이를 던진
행위를 연상시키는 것이었다. 때문에 컴퓨터상에만 가상현실이
존재하는 것이 아니라 우리의 현상계 속에도 수많은 가상현실이
존재하기도 한다. 특히 예술이 펼치는 게임의 장에선 수시로
가상과 현실이 교차하면서 서로를 구속하기도 한다.

또 하나의 단상. 최근 개봉된 영화 〈취화선〉이
극장가에서 고전을 면치 못하는 가운데 임권택 감독이
칸에서 최우수감독상을 수상했다는 소식이 들려와서 약간의
쓸쓸한 느낌이 난다. 왜 미술과 조인트가 되는 작업은 흥행에
성공하기 힘든 것일까. 대중에게 미술이란 이처럼 낯선 것일까.

가장 대중적인 매체 중 하나인 영화를 통해서도 미술이
커뮤니케이션의 중앙 통로가 되지 못한다는 의미일까. 본질적인
부분에서 보았을 때 음악이 다수의 예술을 지향한다면, 미술은
애초부터 소수의 예술을 지향하는 것은 아닐까.
때문에 미술을 통한 다수주의와 민주주의, 분배주의의 이상을
꿈꾼다면 그건 환상에 불과한 것일까. 갑자기 깊은 회의감이
밀려온다. 그리고 시대와의 불화를 인식했던 수많은 예술가들의
고독과 도전의지를 동시에 감지하게 된다.

2002년 6월

●

국방부 정훈국 선전과 미술대 대원들. 그들이 치렀던
전쟁이란 어떤 것이었을까. 희미한 사진의 윤곽처럼 지워진
우리의 미술사. 그 잃어버린 퍼즐을 찾는 일, 그것 역시 우리에게
남겨진 현대사의 업보이다.

2002년 6월

●

　　색깔에 관한 가장 잊지 못할 삶의 장면을 꼽으라고
한다면 십수 년 전 양평의 어느 기차역 한구석의 풍경을 나는
말하지 않을 수 없다. 뒤늦게 군에 입대한 나는 논산훈련소가
아닌 양평의 한 훈련소에서 훈련병 생활을 보내게 되었는데,
우리는 '논산호텔'과는 달리 근 한 달 넘게 TV도 한 번 보고,
M16보다 훨씬 무거운 K2 소총을 들고 마지막 사열식을 열심히
준비하곤 했었다. 한참 동안 나의 시지각의 조건은 산 속에
묻히는 국방색 속으로 침투되어 갔고, 나의 색깔과 개성은 점차
무화無化를 지향하고 있었다. 훈련을 마치고 부대에 배치되기
위해 저녁 무렵 양평 TMO에서 어디로 갈지 모르는 기차를
기다리면서 나는 짝대기 하나짜리 모자를 깊게 눌러쓴 채
눈동자를 이리저리 굴리고 있었다. 그때 내 눈에 들어온 것은
역내의 컬러 TV 속에 이미 새롭게 변해버린 CF 이미지들과
가판대에 놓여 있던 컬러풀한 잡지의 표지들이었다. 나는 그때
색채의 힘을, 그야말로 '사제' 이미지의 황홀을 맛볼 수 있었다.
그것은 그 색채가 살아서 무채색이 되어버린 나의 몸속으로 젖어
들어오는 순간이었다. 색즉시공, 공즉시색. 나는 그때부터 거의
열광적으로 삼원색을 사랑하게 되었다. 아니 중독되었다.

　　최근 '빨갱이가 되라Be the Reds'라는 눈에 띄는 문구의
티셔츠를 볼 때마다 내 머릿속에 떠오르는 것은 강렬한 색채

앞에서 녹아내린 내 젊은 날의 메마른 얼굴이었다. 그래서 나는
월드컵 기간 동안 그 많은 빨간색 옷을 한 번도 입을 수 없었나 보다.

2002년 7월

●

　막 내린 스포츠와 미술의 대축제. 그러나 잔치는 아직
끝나지 않았고, 이제 우리의 미술은 어디로 가야할 지 길을 묻고
있다. 또 다른 잔치를 기다려야 하는가.

2002년 7월

●

　이미지는 우리를 잡아먹고 있다. 이미지는 생명력과
번식력을 지녔다. 이미지는 권력이며 지향해야 할 유토피아다.
이른바 시뮬라크르模造의 시대에 살면서 이미지는 그 자체로
현실이 되어버렸다. 차마 상상할 수 없는 엄청난 사건도
우리에겐 단지 하나의 부호로, 감각적 이미지로 다가온다.
거대한 걸프전도 컴퓨터 모니터 상에 존재하는 부호들의 집합일
뿐이다. 우리는 하늘에서 격추당한 실제 비행기보다도 화면상에
점멸하는 부호가 훨씬 더 실제적인 세상에 살고 있는 것이다.

가상이 실재를 지배하고 실재가 가상을 모방하는 시대, 그래서
실재와 가상의 이분법적 위계질서가 무참히 깨져버린 이 현실
속에서 가상의 이미지는 우리의 세상에 대한 다시 보기, 시각적
인식의 문제에 대한 커다란 패러다임적 전환을 요구하고 있다.

　　　이런 현실과 가상의 문제, 다시 말해 시각적인 재현의
문제를 손쉽고 적나라하게 드러내는 예술이 바로 사진이다.
사진처럼 대중적이고 즉각적인 매체가 있을까. 수많은 사람들이
카메라를 들고 오늘도 인물과 풍경을 찍고, 또한 수많은
카메라에 자신을 노출시키고 있다.

　　　당연히 최근 사진계에서는 부인할 수 없는 새로운
움직임과 시도들이 발생하고 있다, 기존의 상투적이고 관념화
된 사진의 장르 개념을 전복하고 제도화 된 사회적 시각방식에
대한 반란을 시도하고 있는 것이다. 그러나 결국 그것은 실재와
재현이라는 사진의 본질적인 화두에 머물 수밖에 없는데,
그들 '카메라를 든 전복자들'은 연출과 조작을 통해 관객의 눈을
회의하게 만드는, 그래서 세상에 대한 낯선 인식을 시도하게
만드는 사진의 새로운 가능성을 점쳐보고 있는 것이다.

　　　2002년 8월

●

　지금 내가 보고 있는 것이 진실인가, 아니 진실일 필요가
있는 것인가. 현실과 가상의 경계가 붕괴된 이런 환경 아래에서,
이제 인간의 눈은 그 자체의 존재론적인 힘을 수없이 조롱당할
수밖에 없음으로 아파해야 하나 보다.

2002년 8월

●

　폭우에 휩쓸려 내려간 부산 조각 심포지엄 부지. 꿈은
이루어지는가. 한 해 동안 3개의 대규모 국제 비엔날레가 열리는
필승 코리아. 아마도 또 다른 4강 신화로 세계를 놀라게 하리라.
왜냐하면 우린 아직 배가 고프니까.

2002년 9월

●

　철학의 종국은 주관적 인간이 세계와 소통하는
여러 가지 방법론들에 대한 모색을 의미하는 것이리라. 주관이
세계와 만날 때 피할 수 없는 조건은 그것이 감각을 통한
체험의 길 위에 놓여 있다는 사실이다. 갖가지 감각기관을 통한

세계와의 조우, 그로 인해 얻어지는 인식의 문제들, 그리고
비로소 드러나는 세계의 그림들.

특히 미술의 영역에 집중시켜 볼 때, 과연 보는 것과
아는 것의 차이와 겹침은 어떻게 이루어지는 것일까 하는 것.
그것은 우리에게 있어서 가장 근본적이면서도 가장 중요한
물음이 되지 않을 수 없다.

'백문이 불여일견'이란 말이 있듯이 세계가 나에게
들어오는 가장 큰 통로는 역시 시지각을 통한 인식체계일
것이다. 때문에 미술을 통한 세계의 인식은 감각을 통해 파악된
주관적 세계를 다시 보편적인 감각의 정형으로 되풀어주는
일이다. 감각에서 인식으로, 그리고 다시 감각으로 환원되는
세계와의 커뮤니케이션 속에서 우리는 미술이 단순히 환쟁이의
자동기술적 문제가 아닌, 작은 철학자의 우주적 화두였음을
발견하게 되는 것이다.

그래서 화가 이우환은 그의 에세이집 『여백의 예술』
중에서 이렇게 얘기하나 보다.

"보기만 해도 기분 좋아지는 그림이 있는가 하면
봄으로써 지식과 인식이 깊어지는 그림이 있다. … 그림은
현실에 눈을 뜨게 하지만 그 뒤는 세잔이 말했듯 자연에서
배우지 않으면 안 된다. … 그래서 완결된 작품보다는 대화를
불러일으키는 그림일 때, 그것을 계기로 보다 크게 바깥세계에

맞설 수 있게 되는 것이리라. 한 장의 그림을 봄으로써 현실이 다르게 보인다는 것은 얼마나 시적인 일인가. 그림을 보기 전과 본 뒤하고는 주변의 대상이나 공간이 다른 것으로 비치게 된다. 한 장의 그림을 봄으로써 감각이 눈을 뜨고, 현실이 좀 더 생기 넘치는 세계로 살아난다. 일상을 신선하게 느끼게 하고, 그것을 보이게 만들어주는 예술의 힘을 아는 사람은 행복하다."

2002년 10월

●

미술가의 사명이 철학자의 조정과 일치한다는 것은 미술이 철학의 시녀가 되어야 함도, 미술을 철학자의 시선으로만 바라보아야 함도 아니다. 미술에서 보이는 철학적 사고에 의한 세계 인식. 그것은 또 다른 차원으로 나아가는 그저 하나의 방편일 뿐이다.

2002년 10월

●

이번 가을을 지나면서 나는 부산 시민들이 참으로 힘들었겠구나, 정말 인내심이 많은 사람들이구나, 라는 생각을

했다. 국제 아트 페어, 비엔날레를 거쳐 아시안 게임에서
세계합창올림픽, 아태 장애인경기대회, 그리고 얼마 후면
부산 국제영화제까지…. 이렇게 부산스럽고 축제적인 도시가
있을까 하는 생각에서다.

아니, 나는 전국의 우리 미술인들이 불쌍해졌다.
한 해 동안 3개의 비엔날레를 개최하는 나라에 태어나 전국을
돌아다니며 눈에 쌍심지를 켜보았건만, 어느 작품이 어느
비엔날레에 나왔는지 헷갈릴 때도 많으니 말이다.

건방진 말일지는 몰라도 사실 비엔날레라는 것, 그거
그리 어려운 것 아니다. 당신도 비엔날레를 꿈꾸고 설계할
수 있으리라. 타셴출판사에서 친절하게 편집해준 『ART
NOW』라는 책을 보면 웬만한 비엔날레급 작가들은 모두
등장하고 있다. 때문에 그중에서 작가를 선정하고, 약간은
거창한 테마로 특히 휴머니즘의 회복을 주창하는 포장하면 아주 근사한
비엔날레가 될 것이다.

영국에서 활동 중인 젊은 작가 켄델 기어스는
"나는 미술을 사랑한다. 그러나 미술계는 증오한다"라고 말했다.
아마도 작업실에 있는 시간보다 파티장에 있는 시간이 많아야
성공할 수 있는 그런 세태에 그도 질렸나 보다. 날마다 미술관과
파티장을 떠도는 내 귓가엔 "우리가 지어야 할 것은 미술관
하나가 아니라 아직까진 초등학교 하나"라고 외쳤던 레닌의

목소리가 갑자기 떠올랐다.

2002년 11월

●

어찌되었건 미술은 인간 정신의 정화이기에, 우리는
그림이 지닌 기호적 특성을 역추적하면서 정신의 맨 얼굴을 보고
싶어 한다. 자신의 억제된 분노를 표출하고자 하는 이 그림은
30대 중반 여성의 것이다. 성적 학대를 당했던 기억 때문에
남성을 그릴 때에는 온전한 인체를 그리지 못하고 선을 끊어
그린다. 정신성과 육체성이 물고 물리는 인식론의 진한 내력.

2002년 12월

●

자기가 찍고 싶은 영화만 찍는 영화감독과 찍기 싫어도
찍어야만 하는 상황 속에서 힘겨워하는 영화감독이 있다.
그 두 사람의 차이는 영화 화면의 질감에서부터 차이가 나는데
결국 우리의 가슴을 쓸어내리고 우리의 망막을 비벼주는 영상은
후자에게서 오는 것을 나는 알고 있다. 아니 믿고 있다.

대한민국의 미술잡지 편집장으로 있으면서 나는 즐겁고

보람된 적도 많았지만 하고 싶지 않은 일을 해야 될 적도 많았다.
이번 책으로 나는 70권의《월간미술》을 만들었다. 내 나이
수만큼의 월간지를 만들 날이 있을까 하는 설렘의 세월도 잠시,
이젠 내 나이를 훌쩍 뛰어 넘겨버렸다.

　　　70권의 책을 위해 나는 얼마나 많은 밤을 새우며
내 몸을 혹사시켰던가. 무슨 부귀영화도 없는 이 자리를
지키면서 얼마나 가슴 아픈 말들을 많이 들어왔던가. 오늘
12월 28일의 마감일은 왠지 시간을 거슬러 올라가고 있다는
느낌이다. 그러나 새로워지기 위해 또 한 번의 변신을 시도한다.
새로워져야 할 것 같아서…. 모르겠다. 모르겠다. 나에게 1백
권의《월간미술》을 만들 날이 오게 될는지.

　　　2003년 1월

●

　　　상하이의 낮과 밤. 우리가 아는 중국 현대미술의 현실도
이처럼 이중적인 것일지도 모른다. 막연함과 확연함 사이에서
우리는 미술의 현실을 목도하고 깨달아야 한다. 아는 것과
느끼는 것의 간극을 좁히는 미술을 염원해야 한다.

　　　2003년 1월

●

너희가 함부로 쏜 화살은 그냥 풀숲을 지나는 것이
아니다. 그냥 바다 위를 비행하는 것이 아니다. 그것은 너희의
가장 소중한 것을 꿰뚫고, 결국 너희의 이끼 낀 심장을 향해
달려오게 될 것이다. 너희의 의도가, 너희의 시선이 불순하다면.
과녁을 향한 마음속에 빛나는 정금의 화살촉을 꿈꾸지 않았다면,

그래 너희들은 떠들어라. 나는 나의 길을 가련다.
너희들이 있지도 않은 사실로 단내 나는 말을 지어내고,
황혼에서 새벽까지 정액 썩는 공방에서 난교질을 하는 동안
나는 나의 벗들과 함께 또 하나의 생명을 잉태하겠다. 나는
진실만큼의 고통만을 달게 받겠다. 그리고 그만큼의 업보를
감당하겠다.

근거 없는 사실에 혈안하는 자, 사실 없는 근거로
실명하리라. 그래 너희들은 비만한 시체를 강간하며 즐거워하는
네크로필리아, 밤거리 하수구를 배회하는 좀비들이다. 수면 위로
떠올라 평정심으로 대화하길 꺼려하는 너희들의 더러운 영과
육을 부끄럽게 하는 이는 결국 신일 뿐. 언젠가 너희들의 삶이
찢기어 가고, 너희들의 후사가 잿가루 속에서 황폐해진다면,
그래 그것은 신의 저주가 임한 줄 알 것이다. 그것은 진실을
우롱한 것에 대한 신의 분노.

나는 인내하겠다. 그리고 결코 복수하지 않겠다. 복수는

나의 것이 아니라 신의 것이기 때문이다.

2003년 2월

●

원로 비평가 이경성 선생과 돌아가신 미술사학자 최순우
선생이 만나 '한국적 회화미의 정립에 앞선 7인의 거장'에 대해
얘기하고 있다. 미술이론과 미술 역사와 미술 창작이 하나의
접점으로 교차하기를 반복하는 것. 그것의 의미는 결코 부인될
수 없을 것이다.

2003년 2월

●

영화 속에서 세계의 모든 운동은 한 컷의 필름이라는
틀 속에 갇히는 순간 '죽고, 얼어'버린다. 그것은 더 이상 생명을
지향하는 움직임이 아니고, 죽음을 지향하는 슬로우 모션이다.
그러나 그림은 집약과 정지로부터 출발하였지만 자꾸 살아나고
풀어지는 율동을 희망한다.
냉각점을 추구하는 이미지와 비등점을 지향하는
이미지, 그렇다면 그 두 이미지의 교차점은 과연 어디에 있는

것일까. 굳이 하나의 개념을 제시한다면 이미지의 내러티브성이
아닐까. 시간·운동·이미지의 존재론과 유통망 속에서 만화는
시각예술의 새로운 대안이자 안식처일 수도 있겠다. 그것이
단순한 오락거리든 어설픈 예술 치장이든 이번 기획을 통해
얼어붙은 이미지가 잠을 깨는 마법을 궁리해보는 것도
유익하겠다. "시는 말하는 그림이요, 그림은 말없는 시"라는
시모니데스의 지적은 여전히 우리에게 유효한 화두라는 생각이
든다. "그래 이미지야. 죽지 마, 얼지 마, 부활할 거야."

2003년 3월

●

　　　로버트 태권브이와 마징가 제트가 싸우면 누가 이길까
하는 물음 속에서 억지로라도 우리 제품이 이긴다는 애국심을
만들어내던 만화. 땡이의 모험심과 재치 속에서 끝없이 환상의
날개를 폈던 그 시절. 그것은 현실과 꿈이 교차된 아름다운
시절이었다.

2003년 3월

●

깊은 호흡과 느린 시선의 환영들. 그것은 황홀한 슬로우
모션이었고, 흐느끼며 율동하는 발레리나의 춤이었다. 빛과 어둠
속에서 출몰하는 영혼처럼, 포즈와 플레이 버튼에서 죽음과 삶의
공간을 배회하는 유령처럼 그들은 그렇게 흘러가고 있었다.
전쟁과 폭력의 만찬 속에서 입맛이 없어지려 할 그 즈음,
나는 빌 비올라를 보았다. 그러나 내 색신의 눈으로 직접 본
그의 몸은 더 이상 실체의 것 같지 않았다. 그는 비디오 아트계의
타르코프스키가 된 걸까? '작가와의 대화' 프로그램을 위해
그가 어두운 무대 뒤에서 걸어 나왔을 때 그의 몸은
'작품 속 그들'과 닮아 있었다. 점차 바로크적으로 아니면
마니에리즘적으로, 그리고 지독한 존재론적 물음이 또 다른
사치스러움의 몽상으로 다가오는 그의 작품을 보면서, 과잉이나
초월이 줄 수 없는 심플함과 소박함의 쾌가 다시 그리워지는
것은 왜일까.

2003년 4월

●

"사운드는 우리에게 지속적인 영향을 끼친다. 그리고
우리는 그것을 우리가 깨닫는 것보다 훨씬 더 많이 의존한다"고

자넷 카디프는 말한다. 시공간 속의 개인의 체험을 고양하고
개조시키는 데 사운드를 이용했던 그녀가 이제는 사운드와
영상의 조우를 통해 감정의 고요한 떨림을 전달해주고 있다.

2003년 4월

●

　　딸들아, 아빠는 혼자이고 싶은데 혼자 될 수도 없구나.
너희들이 사회에 스스로 첫발을 내딛을 때까지 아빠는 계속
굴러가야 하는구나. 아빠는 여기쯤 멈추고 싶은데,
아빠는 여기쯤 그만하고 싶은데, 딸들아 아빠는 또 어디로
가야 하는구나. 아빠는 열심히 일을 했고 많은 사람들의 일을
도와주었단다. 그래서 누군가가 조금이나마 아빠에게 지복至福의
틈을 허락한다면, 아빠는 그것도 너희들에게 돌리고 싶구나.
그래, 아빠는 잠시도 행복할 수 없으면서도 영원히 살고 있구나.
아빠는 돈도 많지 않고 강한 무기도 없구나. 그런데 아빠는
오늘도 싸워야 하고 살아남아야 한다. 담배도 배우게 되는구나.
술도 혼자 마시게 되는구나. 아빠가 이렇게 될지는 아무도
몰랐단다.

　　딸들아, 너희들이 지금 보는 아빠의 얼굴은 원래 모습이
아니란다. 아빠는 어린왕자처럼 저녁노을을 사랑한 청년이었지.

아빠에게도 빛나던 그 신록의 오월이 있었지. 그런데 봄꽃은 너무도 빨리 지는구나.

화무십일홍花無十日紅, 화무십일홍이구나.

2003년 5월

●

"텔레비전 같은 것이 훨씬 더 영향력 있게 작용하는 오늘날의 민주적 시스템 속에서, 예술가가 영웅들을 창조해야만 했던 그 순간, 구상적인 전통은 내 눈 속에서 사라졌다"고 토마스 슈테는 말한다. 각종 미디어를 통한 영상매체의 현란한 몸짓보다 물질을 통한 직접적인 체험이 훨씬 더 감동적이고 진실할 수 있음을 그는 보여주려고 하는 것이다.

2003년 5월

●

독일 출장을 다녀왔다. 5월이 독일을 둘러보기엔 최적기라고 하는데, 그래서인지 움직이기만 하면 큰 비를 몰고 다니는 나에게 이번 여행엔 비가 적게 내렸다. 6년 만에 찾은 독일 땅이기에 뒤셀도르프, 에센, 베를린, 하노버, 쾰른 등지를

헤매고 다녔지만 정작 내 가슴 속에 남는 인상은 잠깐잠깐
자투리 시간에 들린 작고 소박한 미술의 공간들, 삶과 예술이
하나로 엮어져 있는 따뜻한 공간들이었다. 특히 바우하우스
아르히브와 케테콜비츠 미술관은 내 인생의 좌표에 수평적
지점과 수직적 지점을 확인시켜주는 의미 있는 공간이었다.
바우하우스의 꿈은 아직도 유효한 것이 분명하며, 케테콜비츠의
그림 속 어린이들은 머루 같은 눈망울로 아직도 우릴 바라보고
있다. 나는 계속해서 꿈꾸리라, 계속해서 목격하고, 그리고
계속해서 느끼리라.

2003년 6월

●

게르하르트 리히터가 그려낸 사진 같은 풍경화는 풍경의
반영이 아니었고 반영의 풍경이었다. 막스 에른스트가 그려낸 밤과
낮이 교차된 이상한 풍경화는 사실적인 초현실주의가 아니었고
초현실적인 사실주의였다. 21세기 각종 미디어의 범람 속에 회화와
사진은 현실과 모방의 경계를 어떻게 뛰어넘을 것인가?

2003년 6월

●

　　베니스비엔날레에 다녀왔다. 세계에서 가장 오래된
비엔날레1895년부터 시작되어 올해로 50회를 맞는다로서 세계 미술의
전시 시스템에 아직까지도 강한 영향력을 행사하고 있는
이 매머드급의 국제 이벤트를 체험한 소감은, 그러나 의외로
회의적인 것이다. 미술전문지의 편집장으로서 그 유명한
베니스비엔날레를 이제껏 한 번도 가보지 못했다는 이력을
지우려고 시작한 이번 취재는 '혹시나'에서 시작했지만
'역시나'로 끝난 느낌이다.

　　우선 오랫동안 비엔날레의 성지로 존재했던
자르디니giardini, 이탈리아말로 '공원'을 의미한다 구역의 입구에
도달하면 전 세계에서 모여든 일군의 무명작가들이 자기 자신을
홍보하는 팸플릿과 유인물을 비엔날레 관객들에게 나눠주고
있는 광경을 목격하게 된다. 초대받지도 못한 각종 퍼포먼스를
여기저기서 터뜨리면서, 비엔날레의 성전 밖에서 서성이는
그들은 마치 성경에 나오는 '성전 미문美門 앞의 거지'를
연상시킨다. 그 거지들을 애써 외면하면서 '선택받은' 우리
미술의 '특권층들'은 성전 안의 예배에 늦지 않기 위해 발걸음을
재촉한다.

　　현재 시카고 현대미술관 선임 큐레이터로 있는
프란체스코 보나미가 주재한 이번 예배의 제목은 '꿈과 갈등'.

'관객의 독재'라는 부제도 달았다.

　　그는 "예술이 생산되고 있는 오늘날의 예술적·
역사적·사회적 맥락을 다각적으로 조망해보는 것"이 이번
전시의 목적이라고 밝히면서, '꿈과 갈등'이라는 주제를 통해
현대미술이 당면하고 있는 '국제주의 대 지역주의'의 이슈를
비엔날레의 중요 과제로 부각시키고 있다. 여기서 꿈은 종합의
국면을, 갈등은 종합을 위한 충돌과 대립을 의미한다고 한다.
따라서 이번 전시는 '정치적인 예술'이 아닌 '예술의 정치학'을
반영하려고 하고 있다.

　　프란체스코 보나미는 이 지점에서 예술의 소통문제와
관객 역할의 중요성을 부각시킨다. 수용미학의 시대에서
감상자-관객은 어느 때보다도 중요한 위치를 점하고 있다.
작품은 관객의 독해를 통해서 완성된다는 상호텍스트성 개념을
현대미술 전시의 가장 중요한 맥락 가운데 하나로서 인식하고
있는 것이다. 따라서 보나미는 이번 비엔날레에서 관객은
큐레이터, 작가와 마찬가지로 전시회 구조 자체를 규정하는
중요한 주체로 등장한다고 역설한다.

　　각지에 산재되어 있고 연결되어 있는 이 방만한 전시는
'전시들의 전시exhibition of exhibitions'로서 마치 '지도'와 같은
특성을 지니고 있다고 할 수 있는데, 지도를 그리는 창작 주체와
지도를 읽는 감상 주체는 결국 "다른 응시에 의해 분리된 두 개의

주체일 뿐"이라는 것이다.

　　그중에서도 메인으로 자리 잡는 전시는 본 전시와
국가관전이라고 할 수 있다. 아르세날레^{arsenale} 전을 중심으로 한
본 전시는 대개 일정한 주제 아래 거대한 기획전 형식의
전시가 열리는 것이 대부분인데, 이번 본 전시는 여러 국제적인
큐레이터들의 참여로 8개의 기획전이 열리는 아르세날레 전과
2개의 전시가 따로 기획된 자르디니 공원 내의 전시로 구성되어
있다.

　　국가관 전은 원래 파리 만국박람회를 모델로 고안된
것으로 국가별·대륙별 문화 권력의 각축장적인 색채가
짙다. 의식하지 않으려 해도 어쩔 수 없이 문화적 패권주의가
여실히 드러나는 공간이다. 이번 베니스비엔날레의 한국관
전은 대부분의 다른 국가관들이 1인의 작가에게 모든 공간을
할애하는 경향을 보이는 것에 반해 3인의 작가^{황인기, 정서영,}
^{박이소를 공통된 주제}'차이들의 ^{풍경}landscape of differences' 아래
엮어내는 기획전 형식을 띤 것이 이채롭다. 한국관 전의
커미셔너 김홍희는 이번 전시의 기본 개념으로 '장소 특정성,
자연친화성, 관통의 미학에 의한 공간적 뒤집기'를 들었다.

　　그러나 국가관 전을 기획전의 형식으로 시도한데서
오는 작품들의 결집력 부족, 주제적 선명성의 미흡, 한국관
건축 구조의 고질적인 산만성 미해결, 커미셔너와 작가들의

협업의 형태가 야기한 견해의 불일치 등을 통해 관객뿐 아니라 참여작가들 자체에서도 회의적인 반응을 불러일으킨 것이 사실이다.

비엔날레 오프닝 기간 동안 스위스에서는 세계적으로 가장 큰 규모의 아트 페어인 바젤 아트 페어가 열렸다. 비엔날레가 '미술의 올림픽'이라고 한다면 아트 페어는 '미술의 장터'라고 할 수 있다. 때문에 등장하는 작품의 색채나 전시 분위기는 사뭇 다르다. 비엔날레의 작품이 일정한 명분을 요구한다면, 아트 페어는 철저한 실리를 요구한다. 때문에 비엔날레의 작품은 이런 명분과 스펙터클의 효과적인 면을 의식하지 않을 수 없고 그런 형식의 규정 속에서 내용적인 정체성을 드러내는 것, 그리고 그 양자의 조화가 기술적으로 이루어지는 것이 전시의 성패를 좌우하는 일이라 할 수 있다. 이런 면에서 볼 때도 한국관의 전시는 적지 않은 아쉬움을 남기고 있는 것이다.

비엔날레가 미술의 영역을 확장시키고 대중들에게 미술의 또 다른 이면을 제시하면서 미술이 미술관 메커니즘뿐만 아니라 미술 고유의 정치권력학을 지닌 것으로 이해하게끔 한 긍정적인 면은 부정할 수 없는 사실이다. 그러나 비엔날레가 전 세계적으로 '비엔날레풍'이라고 할 수 있는 거대화되고 상업주의적으로 타락해버린 성전들을 전파하고 있다든지,

그로 인해 예술의 순수성을 멸종시키는 헤게모니나 파워 게임,
스타 시스템에 몰두하게 만든다든지 하는 부정적인 면 또한
두드러지는 것이 사실이다. 특히 1년에 3개 이상의 비엔날레급
국제전을 치루고 있는 우리나라의 과열 현상은 비엔날레의
본질보다는 그 유행성과 효과에 맹목하고 있는 광신도들의
축제인 것만 같아 씁쓸한 마음이 가시지 않는다.

2003년 7월

●

집 한 채를 짊어진 쾌속의 오토바이가 방 안으로
들어가려 하고 있고, 그 등 위에는 2차선 왕복도로가 새겨져
있다. 하이웨이를 방 안으로 끌어들이려는 것이다. 그런데
그 집과 길은 넓어, 좁은 문을 통과하기 힘들다. 이런 시적인
상상력이 현실을 뒤바꾼다. 언젠가 그 오토바이는 방 안에 있을
것이다.

2003년 7월

●

대학원을 졸업한 지 벌써 십수 년이 지났다.
상아탑에서의 꿈과 번민에 가슴 벅찼던 그 시절을 뒤로하고
미술판에서 정신없이 뛰어 다녔다. 현장이 안겨주는 미적 체험의
매력에 도취되어 있으면서도 가끔 어제의 학우들을 만나면
그 깊고 맑은 지식의 연못이 그리워지기도 한다. 최근 두 분의
은사님께서 출판기념회를 가지셨다. 한 분은 르네상스 미술사를
통한 인문주의의 회복을, 또 한 분은 서양미학을 통한 인문학적
전통의 올바른 재정립을 모색하신 필생의 역작이었다. 아직도
미완성이라는 한 권의 책을 위해 수십 년을 외롭게 걸어오신 길.
은사님께서는 우리가 써야할 책이 '오래된 새 책'인지, 아니면
'새로운 헌 책'인지 강한 자문의 시간을 던져주셨다.

2003년 8월

●

국제화와 보편주의의 물결 위에서 이제 새로운 방향과
유통의 경로를 모색해야 할 우리의 화랑가. 과거의 닫힌 개념의
갤러리가 아닌 열린 개념의 문화마당으로 새롭게 변신하길
기대해본다.

2003년 8월

●

불황이던 출판업계에 가끔은 희소식이 들리기도 한다.
그러나 그것은 방학 대목을 맞아 기세를 부릴 것으로 예상했던
블록버스터급 영화들이 별 재미를 못 본 때문이라는 해석도
나오고 있다. 보는 재미에 삶의 의미를 두는 사람들이 많다는
얘기를 반증해준다. 그러나 책은그중에서도 미술책은 항상 조용하고
심심한 자리를 차지할 뿐이다. 가을이 오는 지금, 우리의 정부는
미술에 대해 어떤 정책을 가지고 있는지 궁금해졌다.

2003년 9월

●

한정된 국내 미술환경의 답답한 때문일까. 작가들의
해외 원정형 전시가 부쩍 늘고 있다. 우리 미술의 국제화를
모색하며 세계시장에 진입하려고 시도한 지 꽤 오래되었다.
그러나 작가들의 희망을 실현시킬 수 있는 미술 주변의 공조
시스템과 후원이 아직도 부족하다. 불황의 해일에 휩쓸려간
그들, 각개전투로 진땀을 흘리고 있는 그들에게 한 조각의
햇살과 한 줌의 물을 건네볼 시간이다.

2003년 10월

●

　　이른바 전복과 도발의 시대이기에 이제는 힘줄 수도
없는 얘기지만, 시가 광고 카피가 아니듯이, 연극이 영화가
되기에 무척이나 힘든 것처럼, 미술은 장식용 벽지가 아니고
백화점 디스플레이가 아니어야 한다. 세잔이 사진이 될 수 없는
그림을 끝까지 고집하고 그가 터득한 길로 인해 오늘의 회화가
그 좁은 평수의 땅이나마 소유하게 된 것처럼, 온갖 현란한
매체와 장르가 출몰하고 범람할지라도 땅 밑 수천 킬로미터의
깊이를 지닌 그윽함을 지금의 미술에서 보고 싶다. 동고동락했던
또 한 명의 후배가 떠나고 새로운 동지가 왔다. 무거운 선배와
가벼운 후배의 관계가 있는가 하면 가벼운 선배와 무거운 후배의
관계가 있다. 홀연히 떠나가는 후배의 뒷모습을 보면서 무겁게만
살지 않았는지 자문해본다.

　　2003년 11월

●

　　런던에 다녀왔다. 7년 만에 다시 찾은 런던은 너무도
많이 변해 있었다. 그러나 변하지 않은 것은 예나 지금이나
세계만국의 인종들이 거리를 활보하는 우주도시의 느낌 바로
그것이었다. 보수와 진보, 전통과 혁신이 공존하는 런던의 공기

속에서 예술가들은 그 삶의 진폭을 경쾌하고 우아하게 넓히고 있었다. 그 깊이와 폭이 새로운 미술의 가능성을 만들어내는 것은 아닐까 생각이 들었다.

최근 우리의 관심을 끄는 '프리즈 세대' 작가들의 계보를 제1차 세계대전 직후에 등장한 '블래스트Blast 운동'에 연결 지으려는 시도가 있다. 외국미술의 영향 하에서 벗어나 독립적이고 혁신적으로 변신하려는 미술운동의 씨앗이 1백여 년이 지난 지금 꽃을 피우고 있는 것으로 해석하고 있는 것이다. 그렇다면 우리의 리얼리티가 담긴 진정한 우리 현대미술의 씨앗은 어디에 묻혀 있는 것일까? 그 씨앗이 새로 숨 쉴 날을 조용히 기다린다.

2003년 12월

●

와불臥佛을 하늘에 매달고 있는 사람들. 부처는 비늘 옷을 입고 자유롭게 헤엄치는 꿈을 꾸고 있는 것일까. 무중력의 꿈, 하늘 끝을 갈망하는 분수의 꿈. 그 꿈의 매력에 우리는 도취되어 사는 것이다.

2003년 12월

●

손톱 끝에 흐릿하게 남은 봉숭아물의 실선.

지난여름 혼자 물들인 순정에 흡족해한 건 첫눈을 맞은

지 벌써 며칠이 지났기 때문이다. 은근한 미소를 띠며 손톱을

깎던 유부남은 갑자기 꽃물을 들일 무렵 잃어버린 올림푸스

자동카메라가 생각났다. 대략 스물일곱 컷의 장면을 담을 수

있던 그 카메라에는 어린 딸과 함께 목욕하면서 찍은 사진부터

여기저기 떠돌며 자동기술적으로 포착했을 그림들이 들어

있었다. 정확히 기억할 수 없는 사람들 그중엔 유채꽃밭에서 달덩이처럼

웃고 있던 어느 여자의 얼굴도 있었던 것 같다과 낯선 풍경의 시간들.

카메라를 잃어버린 건 해운대 끝자락의 어느 전복죽 집에서였다.

출장의 들뜬 기분에다 밤바다에 내리는 검은 비, 그리고 멀고도

가깝게 들려오는 뽕짝 소리에 그는 너무도 취했고, 너무도

속 쓰린 아침을 맞이했었다. 한 술의 국물을 뜨는 순간 그는 식당

밖에서 고요히 바다를 바라보고 있는 여인의 뒷모습을 감동스레

보았고, 여인의 뒷모습과 그 여백 위에 거꾸로 보이는 빨간

전복죽 글자를 박으면서 열심히 셔터를 눌러댔다. 그런 카메라를

잃어버렸다. 그와 함께 유부남의 시선들도 지워졌다. 세상의

빛을 보지 못하고 사라져버린 그 명장면을 아쉬워하며 눈을 감는

순간. 아차! 손톱쪼가리는 어딘지 모를 방향으로 튀어버린다.

2004년 1월

●

사구沙丘의 능선은 이쪽토피아과 저쪽유토피아을 나누는
아련한 경계가 된다. '사막을 걷다가 뒤돌아보니 내가 걷던
길이 단 하나의 길이 되어 있었다'는 누군가의 말을 되새기며
21세기의 미술은 길이 없어도 혼자서 가야만 한다.

2004년 1월

●

대안공간이란 대안적인 미술이 자생할 수 있는 꿈의
공간이어야 한다. 그러기에 그것은 항상 프로그레시브하며
실험적인 미술의 자궁으로서 남아 있다. 지금은 비록 헐벗고
손곱은 겨울의 공간이지만 앞으로 10년 후의 미술 탄생을
준비하는 가장 도전적이고 차별화 된 미술의 공장인 것이다.
그래서 산 자여, 젊은이여 눈을 돌리자. 공장의 불빛은 꺼지지
않고 미싱은 사계四季를 따라 잘도 돌아간다.

2004년 2월

●

　미술대학이란 미술을 업으로 삼고 미술로써 삶을 영위해 갈 사람들의 마지막 훈련소다. 문제는 그들을 품어줄 현장의 시스템이 과연 그들을 얼마나 만족시켜줄 수 있느냐에 있다. 그리고 미술사의 눈이 대다수의 그들을 골라내지 않을 수도 있다는 아이러니가 그들을 겁나게 만드는 주 요인이다.

2004년 3월

●

　턴테이블 위를 맴돌며 한 시대를 풍미했던 새까만 LP판은 이제 적나라하게 알몸을 드러낸 채 빛바랜 오브제로 전시장에 진열되는 신세가 됐다. 그리고 이 알몸을 감쌌던 껍데기(?)는 흘러간 시대와 추억을 간직한 빛바랜 거울이 되었다. 청각만큼이나 간사한 시각의 변화무쌍함은 MP3 시대에 어떤 모습으로 어디로 향할 것인가.

2004년 4월

●

　뜻하지 않은 여행을 할 때가 있다. 그리고 그 길에서 생긴
뜻하지 않은 만남이 무명옷에 배어든 꽃물처럼 아득해질 때가
있다. 우연과 필연이라는 것. 같은 시간과 공간을 살고 있으면서
다른 시간과 공간을 체험하게 되는 이런 신비로움이 아마도
삶의 기쁨이리라. 그런데 간혹 찾아오는 이 기쁨은 자기의 몸이
흘러가는 그곳에 자기를 전력을 다해 던질 때 비로소 얻게
되는 것이다. 난생 처음으로 나의 몸은 순천의 선암사, 지허
스님의 선방까지 다다랐다. 아무런 예고 없는 방문에 차 한 잔을
건네주시면서 스님은 말씀하셨다. "요즘 우리의 현대미술 속엔
우리적인 정서의 질감이 없어. 작품 속에서 이런 녹차향이 나야
하는데 커피 향만 나는 작품이 많거든…." 그곳은 이미 한반도의
남쪽 끝이 아니라 세계의 중심이었다. 선암사의 몽유다원夢遊茶園,
그것은 3차원을 뛰어넘는 시공간의 인연이었다.

2004년 5월

●

　운보 김기창과 우향 박래현 미술가 커플의 사랑과
예술은 시간이 지나도 따뜻하다. '여류 작가'라는 호칭을
뛰어넘어 본격적인 '여성 작가 1호'로 불린 우향은 4명의

자녀에겐 모국어를, 부군 운보에겐 구화口話를 가르쳤다.
성북동 자택에서 찍은 한 예술가 가족의 초상.

2004년 5월

●

이제는 살진 비둘기들의 친구가 되어버린 행복한
장군들. 한 사람은 부산에서, 한 사람은 인천에서 우리의 조국을
수호하고 있다. 위로부터 부여된 신화와 숭배의식, 그들을
섬기는 신앙이 존재할 만큼 그들의 위세는 여전히
녹슨 생명력으로 남아 있다.

2004년 6월

●

하얀 포말의 파도 위에서 피어오르던 보티첼리의
비너스는 이제 원형 우주선을 타고 온 8등신 이상의 욕망적
존재가 되어버렸다. 감각의 제국 속의 여신들은 우리의 시선을
응시하며 피하기 힘든 강한 마력으로 미술이라는 순수 공간을
뒤흔든다.

2004년 7월

●

올림픽의 하이라이트 마라톤. 철저히 혼자가 되어
고독한 레이스를 펼쳐야만 하는 게임. 누구의 관심이나 동정도
없는 고독한 이 길을 우리 미술도 가고 있는 것은 아닐까?
사진 속 손기정은 아직도 달리고 있다. 영웅의 거친 호흡은
멈추지 않는다.

2004년 8월

●

내가 그의 존재를 알게 된 것은 그가 '박모'라는
애매모호한 이름으로 활약하고 있을 때였다. 자신의 과거를
지워가며 마치 투명인간처럼 미술계를 활보하던 그의 논리에
나는 익숙해 있지 않았었다.

그의 육신과 그나마 많은 시간을 보냈던 것은 요코하마
트리엔날레에서였다. 전시를 며칠 앞두고 무너진 공사판 같은
그의 작업 공간 안에서 처음 만났을 때 나를 보고 한편으론
반기고 한편으론 의아해하던 그의 표정을 잊을 수 없다. 그것은
미술전문지의 편집장이라는 속세에 찌든 잡스러운 인간에 대한
작가로서의 거리감을 유지해야겠다는 자존심 같은 것이었다.

나는 그런 작가의 썰렁하고 어색한 태도가 좋았다.

시니컬한 도사들이 풍기는 순수함 같은 것들…. 그는 이내 날것 같고 드라이한 자신의 작품에 대해 기분 좋게 설명해주었다. 그리고 며칠 동안 우린 요코하마의 밤거리를 배회했다.

그를 다시 만난 건 베니스비엔날레 한국관 앞마당에서였다. 그는 가는 각목의 다리를 받치고 있는 세숫대야의 물속의 흙들을 걷어내고 있었다. 도대체 작품인지 구조물인지 모를 그의 작품 덕분에 얻은 수고였다. 꾸부정하게 식은땀을 흘리며 슬쩍 웃음 짓는 그의 트레이드마크가 지워지지 않는다.

미술의 가능성을 소통의 측면에서 찾고자 하는 나에게 그는 너무도 특이하고 다른 차원의 존재였다. 불소통의 미술이 미술의 고유한 자율성을 지킬 수 있는 마지막 방법론임을 그는 증거하려 했던 것일까. 삐뚤빼뚤 엉성한 듯 보이는 그의 작품을 들여다보면 밖으로의 지향과 치장이 많아지는 작금의 미술에 대해 정반대의 길을 간 그의 발걸음이 더더욱 의미 있어 보인다.

얼마 전 태풍으로 부산비엔날레에 출품되었던 그의 대작 〈우리는 행복해요〉가 쓰러졌다는 소식을 들었을 때 나는 그가 다녀간 걸 직감할 수 있었고, 왜 인생이 결국 고깃덩어리가 아니면 바람일 수밖에 없는지 가슴 한켠이 뻑뻑해짐을 느꼈다.

2004년 9월

●

　　'참여관객 제도'라는 독특한 형식의 비엔날레에서 가장
놀랄 만한 참여관객은 '참여정부'의 수반이신 대통령이었다.
광주비엔날레가 출범한 지 어언 10년. 앞으로의 진보는
참여했던 우리들의 지난 발걸음을 지우려 하지 않는 데 있다.

　　2004년 10월

●

　　그들에게 '지역 작가'라는 레테르를 붙임으로써
또 한 번의 소외를 시도하려는 것이 아니다. 자신의 지역에서
지역적 정체성을 보편적 인식의 논리로 승화시키는 그들의
오늘을 우리는 깊은 마음으로 주목하려는 것이다.

　　2004년 12월

●

　　미술의 죽음을 논의한지도 거의 반세기가 넘는다.
여기서 미술의 죽음을 운운하는 것은 지난 미술사의 과정이
우리 눈에 보이는 육신의 미술을 중심으로 전개해왔다가 그것이
한계에 달해 아무것도 그리지 않은 그림의 형태로 종말을

고했던 것, 그리고 그렇게 가사상태에 빠져 있는 그 몸뚱이에다 개념미술이니 팝아트니 하는 백수건달들이 나타나 또 한 번의 죽음과 삶을 맞이하게 했던 것을 의미한다. 다시 말해 마르셀 뒤샹과 앤디 워홀 이후 우리의 미술은 육신의 겉옷을 벗어버리고 부활한 영성의 새 몸을 입게 되었다. 때문에 지금 우리들의 진짜 미술은 금박액자 둘린 르네상스나 바로크의 미술이 아니라 하얀 변기와 캠벨 수프 깡통 이후의 미술이다. 그 누구도 미술이라고 생각할 수 없는 얼굴의 미술, 손에 잡히지 않는 공기와 같은 초^超육신으로서의 미술, 그것을 우리는 확인하고 느껴보려고 한다. 마치 부활한 예술의 몸을 자신의 손으로 만져보기 이전에는 믿지 못하겠다던 제자 도마의 회의주의를 답습하듯 말이다. 이런 기체로 승화된 미술의 오늘을 마치 눈에 보이고 손에 잡힐 듯이 보여주어야 하는 것이 미디어를 꾸려가는 편집자의 고뇌가 아닐 수 없다. "보지 않고 믿는 자가 복 되도다"라는 잠언과 "말씀_{로고스}, 진리이 육신이 된다"는 성육신의 신비 사이에서, 우리 중간자들은 감각과 인식의 논리의 끈을 굳게 부여잡아야 한다. 또 한 번 새해를 맞는다. 그만큼 나의 육신은 헌 것이 되고 허물어져 가겠지만, 나는 나의 두 눈으로 사물 내면에 있는 참된 광채를 바라보겠다는 소망으로 또 한 페이지의 책장을 넘긴다.

2005년 1월

●

　　벌써 한 달. 2005년 새해를 시작하고 또 한 달을
보낸다. 우리의 전장戰場은 여전히 재미없고 '휴전 같지 않은
휴전'이다. 전사들은 먼 훗날에나 혹은 영원히 없을 수도 있는
역사의 부름을 기대하며 오늘도 반향 없는 싸움을 벌이고 있다.
"작가들이여, 당신들의 순수함과 연약함으로 인해 저는 슬픔을
차버릴 수 없습니다. 당신들의 가난함만큼 저도 힘겨워하고
있습니다." 미술이 상품화 된 이 현실 속에서 나는 톨스토이의
잠언을 떠올린다.

　　"참다운 예술은 남편의 사랑을 받고 있는 아내와
같이 화장을 할 필요가 없다. 그러나 사이비예술은 매춘부와
같이 언제나 분 냄새를 풍기지 않으면 안 된다. 참다운 예술이
나타나는 원인은, 마치 어머니에게 있어서 임신의 원인이
사랑이듯이, 축적된 감정을 나타내려고 하는 내적인 요구이다.
그러나 사이비예술의 원인은 매춘에서와 마찬가지로 이익이다."

　　2005년 2월

●

　　그해 여름. 온몸을 달구는 더위를 뚫고, 막 출하된
신제품처럼 반짝반짝 빛나는 작품들의 숲을 헤치며 돌아다니던

2003년 베니스비엔날레의 어느 모퉁이에서 나는 그를 만났다.
하랄트 제만, 수염 난 얼굴에 그리 적지 않은 체구를 이끌며
이곳저곳을 경쾌하게 돌아다니던 이웃집 아저씨 같던 그.
우리들이 구성하는 21세기의 전시 유형과 그것을 통한 문화의
다양한 교류와 혼성은 아마도 그의 전시 개념과 철학에 빚진 바
적지 않을 것이다.

그의 자식들과 추종자들은 전 세계에 퍼져 지금도 그의
교리를 실천하고 있다. 그는 갔지만 그가 남겨 놓은 그림은
계속해서 완성을 향해 달려갈 것이다. 그것이 예술의 생명력이며
현장의 활력이자 관성인 것이다. 이런 열전의 현장을 떠나는
사람이 있고, 지키는 사람이 있고, 또 새롭게 찾아오는 사람이
있다. 모두 같은 곳에 머문 것 같지만 그 삶의 열매는 모두
다르리라. 인생무상.

2005년 3월

●

서소문에서의 마지막 새벽. 나는 지금 기자들의 성화에
못 이겨 이 책의 어느 일부분을 채우기 위한 후기를 쓰고 있다.
나의 첫 직장인 이곳에 들어와 생판 모르는 잡지를 만들고,
그 첫 번째 옥동자를 탄생시킨 것이 1997년 4월호였다.

그 후로 만 8년의 세월이 지났다. 그동안 수많은 사람들이 내
곁을 스쳐갔다. 8년 동안《월간미술》을 지키고 있는 직원은
광고부 이 팀장과 나뿐. 같은 부서 한 자리만 지키고 있는 사람은
오직 나뿐이다. 과로로 죽을 고비도 몇 번 넘겼고, 모함과 험담에
가슴을 후벼 판 적도 수없이 많았다. 가까운 사람들에게 배신도
당해보고, 꺾인 꿈을 지우지 않으려고 몸부림도 쳐보았다. 마감
때문에 장인의 임종도 못 뵈었고, 학창시절의 친구들과는 사는
시간이 달라 모두 연락이 끊겼다. 교통사고를 당해 병원에
입원해서도 글을 써야만 했다.

　　나는 그동안 철저히 외로웠고 충분히 슬펐다. 그러나
나는 쓰러질 수가 없었다. 97권의《월간미술》을 만들기 위해
밤새웠던 꼬박 970일의 그 하얀 밤 속에 서 있는 내 모습에
미안해서다.

　　안녕 건수, 저기 빛이 보이니? Are you going with me?
2005년 4월

●

　　종교와 예술이 하나의 접점에서 스파크를 일으켰던
시절은 얼마나 아름다웠던가. 상업적인 명성을 노리는 기술과
계략 속에 미술은 자신의 불꽃을 소진시킨 것이 아닐까. 등불

올리는 마음으로 그린 것들은 아직도 사라짐 없이 빛나고
있느니.

2005년 5월

●

각종 미술시상과 작가 지원 프로그램, 옥션과 아트 페어,
미술대학의 커리큘럼과 개인전 풍경들…. 그 모두가 소수의 작가
양성과 지원을 향해 정신을 집중하고 있는 듯하다.

이런 움직임은 십 수 년, 과장하면 몇 십 년에 걸친
형식적인 치레와 같은 것으로서 미술계의 토대를 얼어붙게 하는
관행의 연속일 뿐이다. 그 위엔 새롭고 신선한 예술이 거할 수
없는 경색함이 존재한다. 땅을 갈아엎어 땅의 호흡과 순환을
도모하려는 생각이 거의 없다.

때문에 작가 지원 정책이라는 의미 있어 보이는 명목도
결국 몇몇 작가를 제외한 대다수의 작가들에게 소외감만
안겨주는 상황으로 변질하고 만다. 기존의 미술정책과 행정에
대한 단순한 생각과 선입견으로 우리의 토지를 방치할 수는
없다. 이제 할 만큼 하지 않았는가. 미술의 영토를 넓히기
위한 좀 더 다양한 시도와 방침으로 미술의 이 구석 저 구석을
건드려야 한다. 작가 중심의 미술 판짜기보다는 미술환경의

구조와 시스템 자체에 대한 새로운 지원방침과 구도 설정이
필요하다. 파벌과 제도의 권력 앞에서 분열되는 미술의 모습
앞에 중진작가들은 차치하더라도 젊은 작가들은 과연 어떤
생각을 하고 있을까. 아마도 무관심과 냉소적인 시선으로
'언제나 겨울'을 보내고 있는 것은 아닐까.

2005년 6월

●

급부상하는 중국 현대미술의 저력은 어디서 나오는
걸까? 영화 〈태극기 휘날리며〉에서 컴퓨터 그래픽으로 재현한
중공군의 인해전술 장면이 떠오른다. 798 이음 갤러리의 합판
덧씌우기 공사에 투입된 '만만디' 노동자들과 한 컷.

2005년 6월

●

비교적 차분한 분위기로 문을 연 베니스비엔날레.
그것은 거장에의 오마주, 평면에의 자문, 진지함에의
의탁이었다. '언제나 조금 더 멀리' 가겠다는 희망은 중세의
삼면화를 바라보며 떠올렸던 그 남자, 프랜시스의 작은

생각이기도 했다.

2005년 7월

●

　　이 책을 유심히 지켜본 독자 여러분은 매달 책의 내용과
형식이 조금씩 바뀌고 있음을 눈치 챘을 것이다. 이렇게 우리는
책을 다듬고 있다. 좀 더 편안하고 좀 더 자연스럽게 보이는
페이지를 구성하고 있는 것이다.

　　이번 호부터 시도되는 새로운 기법은 책 가운데의 접지
부분의 그림을 안쪽에서 약간씩 벌린 것이다. 이미 유럽의
유수한 잡지들에서는 시도하고 있는 방법이다. 책을 펼쳐보았을
때 두 페이지에 걸쳐 있는 그림이 자연스럽게 보인다. 과거엔
답답하고 구겨져 보였던 그림들이 좀 더 시원하게 펼쳐짐을 느낄
수 있을 것이다. 일본을 비롯한 아시아의 많은 잡지들은 아직도
이런 방법을 채택하지 않고 있다. 일종의 구습을 고수하는 듯
보인다.

　　독자들의 반응을 기다린다. 우리는 앞으로 내용적인
면에서도 '점진적인 개혁'을 시도할 것이다. 가급적이면 많은
작가들이 소외감을 느끼지 않도록 좀 더 편하고 자유로운
사랑방의 역할을 자임하고 싶다. 미술을 중심으로 문화 전반을

아우르는 '지독히 잡스러운' 잡지, 그래서 대한민국 국가대표
잡지로 공인 받는 그런 멋진 날을 감히 꿈꾸어본다.

2005년 8월

●

1958년 〈제7회 국전〉을 찾은 대통령의 모습.
'대통령상'이다 뭐다 해서 시끄러운 일도 많지만 50년의 세월이
흐른 지금 우리는 미술관을 찾는 대통령의 발걸음이 그리워진다.
우리나라가 부강한 나라가 되기보단 아름다운 문화의 나라가
되길 원한다던 백범의 음성이 아직 스러지지 않았음을
기억하면서….

2005년 9월

●

우리의 삶과 유리되지 않은 예술의 창조자, 그 탁월한
감각의 디자이너이자 인문학도는 과연 누구였을까. 이제는
민화의 표면적인 해독보다도 그 내부의 흩어진 이야기들에
관심을 기울일 때다.

2005년 10월

●

　그들은 가고 없다. 그러나 오래 전에 떠나버린 그들의
옷자락을 잡으려는 마음은 아직도 미련처럼 남아 있다. 우리가
그들에게서 배울 것은 세상에 남겨 놓는 일인가, 아니면
바람처럼 사라지는 일인가.

2005년 12월

●

　줄기세포의 유무有無, 그리고 그것을 복제할 수 있는
기술의 유무를 논하는 것은 예술이란 실체의 유무와 그것이 주는
진리에 도달하게 해주는 기술의 유무를 논하는 것과 다르지 않은
것 같다. 생명의 원리와 과학적 규칙의 신비와 전개는 예술의
비의秘意와 합법칙성合法則性에 긴밀하게 닿아 있다. 그래서
작가의 마음은 조물주의 '결정적인 순간'을 훔쳐보며 공감한다.
　창조된 작품의 생명력은 그것이 시간과 공간의 인과율을
얼마나 초극할 수 있느냐에서 비롯되는데, 아이러니컬하게도
모든 생명은 죽음의 시간을 인정함으로써 시작된다. 모두가 죽지
않게 되는 순간, 그때부터 모든 것은 죽기 시작하게 된다. 그것이
생명의 윤리이고, 예술의 도덕일 것이다.
　미국의 한 과학전문지의 에피소드가 10년째 잡지를

만들고 있는 나에게 많은 깨우침을 주었다.

"거봐, 잡지쟁이의 일이란 위대한 잡스러움이라니까!"

2006년 1월

●

《월간미술》이 올해로 30살을 맞았다. 월간지로서는
1989년 1월호부터 시작되었지만, 1976년 가을 호부터
시작된 《계간미술》의 정통성을 이어받은 햇수 계산이다.
1997년 중앙일보에서 경영권을 독립하여 재창간을 이루는 등
《월간미술》의 살림집은 변하였어도 그 정신과 열기만은
지치지 않고 이어져 내려오고 있다.

편집장이 되기 전부터 과거 어느 잡지의 전설적인
팀워크를 부러워하며, 최고의 편집진, 최고의 사진, 최고의
디자인으로 구성된 드림 팀을 꿈꾸었다. 그 꿈이 실현되었든
안 되었든 지금 나에게 남아 있는 건 달랑 비좁은 야전침대
하나뿐이다. 그리고 그 기나긴 전투를 함께 해준 나의 사랑하는
기자들의 순진한 웃음뿐이다. 《월간미술》의 역사상 지금의 우리
팀이 가장 부족하지만 가장 순수한 열정의 팀이라면 지나친
오만일까.

존경하는 어느 출판사 사장님이 그러셨다. 인간이

할 수 있는 최대의 보시布施가 바로 책 만드는 일이라고.
예로부터 책 만드는 일을 개인이 시도한 적도 거의 없으며, 또
책으로 돈 벌려는 생각은 하지도 않았단다. 책 만드는 사업이란
국가나 종교의 거대한 프로젝트였고 그만큼 중대한 일이었다.
무지몽매한 중생들의 눈을 뜨이게 하여 계몽啓蒙하게 하는 책
만들기란 정말로 훌륭하면서도 무서운 일이 아닐 수 없다.

　《월간미술》을 만든 지 어느덧 10년이 되었다. 나처럼
못나고 못 쓸 놈이 이렇게 살고 있는 건 내가 하는 일이 축복
같은 일이기 때문이리라. 강철은 어떻게 단련되는가? 강철은
무엇을 위해 단련되는가? 칼이 되든지 쇠스랑이 되든지 또 다른
삶에 대한 꿈을 품고 있는 한 그것은 더는 철 조각으로만
남아 있지 않을 것이다.

2006년 2월

●

　《월간미술》창간 30주년을 맞아 여러 가지 행사들로
분주하다. 그래서 또 잡지에 대한 얘기로 이 달의 소감을
피력한다. 많은 잡지의 식자識者들이 《월간미술》에 거는 주문은
전시물의 확대 포장과 작가들의 스타 만들기 같은 과대 선전을
피해달라는 얘기가 주종이다. 그리고 그런 내용의 배후에는

편집자의 주관적 취향이 강하게 작용하고 있을 것이라는
확정적인 추측도 덧붙여진다. 100퍼센트에 가깝게 공감할
수 있는 지적이다. 그러나 100퍼센트에 가까운 객관주의는
불가능할 것이다. 왜냐하면 객관주의적인 자세를 취하는 그
자체도 이미 주관적인 견해를 취하는 것이기 때문이다. 이제
중년으로 넘어선 이 클래시컬한 잡지의 성격은 역시나 좀 더
포용력 있고, 좀 더 보편적인 색채로 펼쳐지게 될 것 같다.
그러나 그런 관대함 속엔 아직 지르지 않은 포효咆哮와 아직
드러내지 않은 발톱의 날카로움이 도사리고 있을 것이다.
드넓은 대지에 우뚝 선 황금빛 사자의 눈빛처럼….

2006년 4월

●

이번 호도 또《월간미술》30주년에 대한 얘기다.
공식행사에서 항상 들리는 말… "시간관계상 애국가는 1절만
부르겠다"는 멘트가 무색할 정도로 나는 지금 애국가의 2절을
넘어 3절의 끝마디를 부르고 있다. 마지막 4절은 결정적인
순간에 목 놓아 부를 예정이다. 그만큼《월간미술》30주년은
우리 사회에 적지 않은 의미를 담고 있는 '사건'이다. 세계의
수많은 잡지들이 폐간에 폐간을 거듭하고, 특히나 전문지의

경우 그 생계를 유지하기 힘든 이 척박한 현실 속에서 한 꼭지의 영어기사도 없는 이 잡지가 30년이란 세월을 버텨온 것은 정말 기적 같은 일이리라. 사람으로 치면 중년으로 접어들었다지만, 잡지로 치면 30년이란 시간은 환갑 진갑을 다 넘긴 나이일 것이다.

《월간미술》의 정기구독자였고, 언젠가 기회가 되어 '러시아 리얼리즘의 대가 일리야 레핀'에 대한 글을 쓴 초보필자였던 내가 《월간미술》의 기자가 된 것은 정말 얼떨결에 벌어진 상황이었다. 원래 나는 관념적이고도 주관적인 글쓰기를 좋아해서 스트레이트한 기사체의 글을 기피하는 성향을 지니고 있었고, '대한민국 최장거리 시간강사'로 매주 심야열차를 타고 부산으로 강의를 떠나는 전도무망前途無望한 미학강사로서 순진했었다. 여러 사람들과 어울리기도 싫었고 그냥 가계약 된 몇 권의 미학 번역서를 내면서 가까운 몇 년을 버틸 예정이었다.

그랬던 내가 기자가 된 지 10년째로 접어든다. 원했든 원치 않았든 내 몸에선 기자 냄새가 나기 시작했고, 그로 인해 나는 나 아닌 나의 삶도 살아야 했다. 총알이 빗발치는 미술의 전장戰場에서 내 몸에도 하나둘 상처 자국이 늘어갔다. 삶이 주는 훈장은 영예로운 것이기도 하지만 그 삶을 포기 못하게 하는 중독성을 지니고 있다. 몸 한구석 깊숙이 감춰져 있는 그 상처들은 그 몸의 주인이 얼마나 치열한 삶을 살았는가를

보여주는 증거가 될 것이다.

편집장도 얼떨결에 되었다. 당시의 사정을 얘기하자면 내 나름대론 장편소설 감이요, 실소를 자아내는 홍상수 풍의 영화 감이다. 10년 동안 일하면서 가장 마음에 걸리는 것은 내가 편집장을 맡은 직후의 일들이다. 밖에서 만났으면 좋은 인연이 될 수 있었던 많은 사람들과의 미련 섞인 결별은 또 하나의 상흔으로 남아 있을 것이다. 나는 언제나 악역이었고 그들을 푸쉬할 수밖에 없었다.

100권의 《월간미술》을 만든 지도 벌써 오래 전, 지구가 거꾸로 돌아가더라도 매달 말일까지는 1권의 책을 만들어야 한다. 이런 마감인생을 마감할 날이 언젠가는 오겠지만 나는 5분 전도 5분 후도 생각하지 않는다. 이곳은 전쟁터이고, 바로 지금 여기에서의 판단이 과거와 미래를 의미 있게 하기 때문이다. 게임에서 승리하는 것도 중요할 수 있지만 얼마나 아름답게 싸우고 있는가가 더 의미 있는 삶이리라. 설사 패배한 삶이라도 가장 멋진 플레이어로 역사에 남겠다는 오기가 나와 우리의 자리를 뜨겁게 한다.

지난 30년의 《월간미술》은 나 같은 과정을 거친 60여 명의 선후배 기자들의 청춘과 꿈이 녹아 있는 공간이다. 젊은 그들의 공력은 시간의 때처럼 쌓이면 쌓일수록 빛난다. 어둠 속에서도 그 빛을 기다리는 사람들이 있기에 그 빛이 비로소

희망을 품을 수 있게 됨은 물론이다.

2006년 5월

●

　　해마다 나의 생일은 마감으로 지워지기 일쑤였다.
친지들과 함께 생일 밥 한번 제대로 차려 먹어보지 못한 그런
나에게 기적 같은 일이 벌어졌다. 마감일이 앞당겨져 이번 달은
편안한 생일을 보낼 수 있게 된 것이다. 태어난 날짜란 숫자에
불과한 것일 수도 있다. 그러나 이 땅에 태어나 수많은 관계
속에서 더욱 더 가치 있는 인생을 살아가고자 다짐하기엔 중요한
시간이 될 수 있다고 본다.

　　이번 생일은 조용히 나의 출발과 지금을 되돌아보고
싶다. 내가 한 살 때, 내가 여섯 살 때, 내가 학생이었을 때,
내가 사랑했을 때, 내가 가장 슬프고 가장 기뻤을 때를
떠올리며 나의 앞날을 그려보고 싶다. 이런 생각에 잠겨보니,
이제껏 생각해보지 못한 하나의 진실을 발견했다. 나의
생일은 나와 친지들에게만 기쁜 날인줄 알았는데, 거꾸로
생각해보니 그것은 나의 엄마에게도 아주 의미 있는 날이었다.
나의 생일은 무거웠던 엄마가 모든 공포와 고통을 벗어버린
해산일解産日이었던 것이다. 엄마에겐 마이너스였지만 나에겐

플러스였던 D-day. 그날은 나만의 날이 아니라 엄마와 나의
날이었다. 그날은 내가 영 살 때부터 함께했던, 나도 모르던,
그러나 늘 함께 있었던 엄마의 날이었던 것이다.

2006년 8월

●

　　천둥 번개가 치고 때늦은 소낙비가 사무실의 창문을
사정없이 두드리던 날, 나는 갑자기《월간미술》의 옷을
새롭게 바꿔보고 싶다는 생각을 하게 되었다. 많은 독자들이
《월간미술》의 '무자극성'에 지쳐가는 듯한 감(感)을 잡았기
때문이다. 사실 오랜 실험과 과정 속에서《월간미술》의
포맷이랄까 메뉴가 상투적으로 보일 만큼 굳어진 것은
'이유가 있는 결론'이었음을 변명하고 싶다. 독자들의 음성과
함께 시작되는 이 잡지는 한 달 동안의 생생한 현장들을
한 컷의 사진으로 보여주고, 매달 기획되는 특집을 지나 중견,
중진 작가를 스페셜로 다룬 다음, 해외미술 파트로 넘어간다.
그리고 주목할 만한 전시들을 챙기고 리뷰나 프리뷰를 통해
비평과 정보를 전달한다. 또한 고미술과 타 분야의 미학
에세이를 양념으로 집어넣고 최근의 이슈가 되는 스페셜
리포트나 미술사 논단을 곁들이고, 마지막으로 '아트저널'이라는

뉴스 란에서는 지역미술의 소식까지 챙기고, 지금 이 페이지인
후기까지 도달하게 되는 것이 우리책의 일정한 코스이다.
잘 짜인 구성, 타 잡지의 2배에 달하는 정보와 내용….
그러나 일부의 눈에는 동서고금을 넘나드는 우리의 여정이
정해진 여행 코스에 주인공만 바뀌는 식상함으로 다가오고
있는가 보다. 디자인 팀장과 짧은 상의 끝에 시작된 이
'작은 반란'은 아직도 끝나지 않은 탐험으로 남아 있다.
조금만 기다리시라, 더욱 더 새로운 '월미'를 만나보실 수
있으리라.

2006년 9월

●

10월은《월간미술》의 창립 기념일이 있는 달이다.
때문에 자연스레 이번 호가《월간미술》창간 30주년 기념호가
된다. 숫자가 주는 명목상의 이유만으로 충분히 부담되는
마감이었다. 무언가 독자들에게 근사한 것을 선사하고 싶었지만
이맘때면 찾아오는 '비엔날레 풍년' 때문에 현장을 뛰어다니며
담아낸 수확물은 온통 비엔날레의 낱알들이었다. 다음 호까지를
30주년 기념호로 연장하여 지켜봐주었으면 한다. 수많은
대형미술의 축제를 다니면서 느끼는 것은 '구심력'과 '원심력'을

동시에 지난 전시기획자들의 출현이 시급하다는 사실이다.
지방의 작가들을 중앙의 미술 무대에 적극 발굴, 소개하는
구심력의 열정과 우리의 정체성을 전 세계에 과시할 수 있는
원심력의 자긍심을 동시에 펼 수 있는 전시기획자의 창조는 실로
사적이며 피안적인 작품 제작자들의 양산보다도 훨씬 강력한
힘으로 작용될 것이란 생각이다. 그러면서도 개인적으로는
기획자의 얼굴이 심하게 드러난 전시는 실패작 같다는 생각이
든다. 아마도 큐레이터의 슬픔은 여기서부터 시작되는 것처럼
보이는데, 그는 자신의 얼굴을 무대 뒤로 숨기며 화려한 조명의
그들을 지켜봐야 하는 숙명을 타고났기 때문일 것이다.

2006년 10월

●

'제11회 월간미술 대상' 시상식이 '창간 30주년'을
기념하며 성대히 열렸다. 이제 중년의 나이로 접어든 한
전문잡지의 여정은 우리나라 현대미술의 발전상과 그 궤를
같이 하는 의미 있는 과정이었다. 그 현장의 순간들을 목격하고
기록한 그들의 삶 또한 영광스럽고 보람 있는 것이리라.

2006년 11월

editorial

〈월간미술〉 편집장 이건수 미술산문집

ⓒ 이건수 2011

초판 1쇄 발행 / 2011년 05월 02일
초판 2쇄 발행 / 2013년 02월 25일

지은이 / 이건수

펴낸이, 편집인 / 윤동희

편집 / 홍성범 권혁빈 김민채 임국화
디자인 / 제너럴그래픽스 문장현
마케팅 / 한민아 정진아
온라인 마케팅 / 김희숙 김상만 이원주 한수진
제작 / 서동관 김애진 임현식
제작처 / 상지사

펴낸곳 (주)북노마드
출판등록 2011년 12월 28일 제406-2011-000152호

주소 413-756 경기도 파주시 문발동 파주출판도시 513-7
문의 031-955-8886(마케팅) 031-955-2646(편집) 031-955-8855(팩스)
전자우편 booknomadbooks@gmail.com
트위터 @booknomadbooks
페이스북 www.facebook.com/booknomad

ISBN 978-89-546-1473-3 03600

* 이 책의 국립중앙도서관 출판시도서목록(CIP)은 e-CIP 홈페이지 (www.nl.go.kr/cip.php)에서
이용하실 수 있습니다.(CIP 제어번호: CIP2011001747)